101 CONSEJOS
FOTOGRAFÍA DIGITAL

101 CONSEJOS
FOTOGRAFÍA DIGITAL

LOS SECRETOS DE LOS MEJORES
FOTÓGRAFOS DEL MUNDO

BLUME

Michael Freeman

101 CONSEJOS
FOTOGRAFÍA DIGITAL

BLUME

Título original:
Michael Freeman's 101 Top Digital Photography Tips

Traducción:
Cristóbal Barber Casasnovas

Revisión técnica de la edición en lengua española:
Montserrat Morcate Casera
Fotógrafa profesional
Profesora de fotografía
Facultad de Bellas Artes
Universidad de Barcelona

Coordinación de la edición en lengua española:
Cristina Rodríguez Fischer

Primera edición en lengua española 2009
Reimpresión 2009, 2010 (2), 2011 (2), 2012, 2013

© 2009 Naturart, S.A. Editado por BLUME
Av. Mare de Déu de Lorda, 20
08034 Barcelona
Tel. 93 205 40 00 Fax 93 205 14 41
e-mail: info@blume.net
© 2008 The Ilex Press Limited, Londres

I.S.B.N.: 978-84-8076-833-7

Impreso en China

WWW.BLUME.NET

FSC
www.fsc.org
MIXTO
Papel procedente de
fuentes responsables
FSC® C001701

Contenido

Capítulo 1_Consejos básicos

Capítulo 2_Exposición

Introducción

Con todos los inventos tecnológicos relacionados con las cámaras, los objetivos y los programas necesarios para el procesamiento de las imágenes, es comprensible que muchas personas vean el mundo de la fotografía como un camino interminable hacia la complejidad. Parece que la fotografía digital ha generado cierta cantidad de información, de técnicas, de controles y de productos que no sabíamos que fuésemos a necesitar. Y así es: las inmensas posibilidades que hoy ofrece la fotografía digital amenazan con hundir a los fotógrafos en un mar de opciones de menú, botones, clics de ratón y, en definitiva, detalles completamente irritantes.

No voy a decir que se puedan ignorar todos los avances y requisitos tecnológicos, pero se puede crear un atajo cortando las sendas saturadas de información. Aquí, explicado de la manera más sencilla y directa que he podido encontrar, he plasmado lo que pienso que constituye la información esencial sobre fotografía digital.

Al fin y al cabo, la fotografía es el acto de captar imágenes; usted, la cámara y el sujeto que tiene delante. Y nada más.

Michael Freeman

Capítulo_

01

1 2 3 4 5

Consejos básicos

01

¡Dispare!

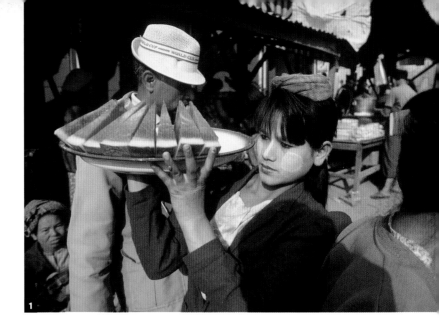

Parece un consejo demasiado simple, ¿verdad? ¿Piensa que no merece la pena incluirlo en el libro? Podría estar de acuerdo con usted, si no fuera por el hecho de que he visto incontables fotografías perdidas o estropeadas por culpa de la indecisión. Y, aunque sea triste reconocerlo, algunas de ellas eran mías. La situación más sencilla que podemos ver cada día es la de alguien que dice a sus amigos: «Esto es bonito; tomemos una foto». Todos aceptan, se ubican, sonríen y… esperan.

Aguardan mientras el fotógrafo juguetea con la cámara y, por alguna razón, no es capaz de pulsar el obturador inmediatamente. Sin embargo, esto es lo único necesario en la mayoría de circunstancias.

Y es que estamos hablando de una instantánea de familia o de amigos, que debería ser sencilla y sin complicaciones. Cuando uno sale a la calle para hacer fotografía de reportaje, el tiempo y las circunstancias son menos favorables. Si vacila, pierde la imagen que quería capturar. Por supuesto, los argumentos para retrasar el disparo parecen convincentes; todos los aspectos técnicos tienen que ser correctos (la exposición, el enfoque, el equilibrio del blanco, la velocidad de obturación) y, además, la composición podría ajustarse, las yuxtaposiciones podrían ser más exactas, el gesto o la expresión podría mejorar en unos segundos… y un largo etcétera. Sin embargo, la demora hace que perdamos fotografías, pero existe una solución para cada motivo por el que esperamos un segundo. ¿Necesita comprobar el ajuste de la exposición? Siento decirlo, pero debería haberlo hecho ya, o al menos haber elegido una opción

por defecto, como «Auto». También debería disparar en formato RAW «en bruto»; es otro de mis consejos que le proporcionará libertad en diversos aspectos, desde la exposición hasta el equilibrio del blanco. ¿Que la escena podría mejorar al cabo de unos segundos? Seguro, pero también podría empeorar.

Si es un poco más reflexivo, podría argumentar que *gana* tiempo al dedicar unos segundos a comprobar los ajustes de la cámara, en lugar de disparar directamente, para posteriormente descubrir que algún ajuste era inadecuado. Pero en las situaciones que cambian a cada segundo, o fracción del mismo, nunca se puede volver atrás. Henri Cartier-Bresson, el maestro de la fotografía de reacción rápida en la calle, escribió: «Cuando ya es demasiado tarde, uno sabe con terrible certeza en qué falló exactamente, y en ese momento, a menudo, se recuerda el sentimiento revelador que se tuvo al captar el momento y tomar la fotografía». Y también: «Los fotógrafos manejamos elementos que se desvanecen constantemente y, cuando desaparecen, no existe invento en el mundo capaz de hacer que vuelvan».

Esencialmente, debemos arriesgarnos y pensar que hemos capturado la imagen correctamente. Puede aumentar las probabilidades si está preparado, y, en este sentido, la tecnología de las cámaras digitales ofrece más oportunidades para reparar los errores que cualquier película. Pero el ingrediente más importante en la mayor parte de fotografías es el momento en sí mismo.

Así que, ¡pulse el disparador, enseguida!

1 Existía una máxima (no sé si todavía se sigue empleando) que decía que nunca se deben fotografiar personas con farolas saliendo de sus cabezas. Pero no me importa; me gustó esta extraña yuxtaposición, especialmente el sombrero. Nunca hay tiempo para pensar ante una imagen efímera como ésta. Hay que disparar inmediatamente.

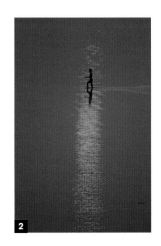

2 Esta fotografía dejaba más tiempo para pensar, aunque no demasiado (unos segundos), y capturar al chico en el centro exacto del reflejo del sol no consentía ningún tipo de vacilación.

Sólo ocurre una vez

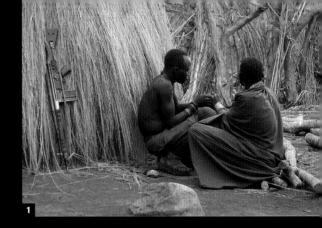

1

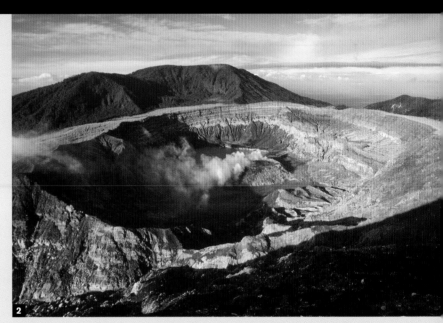

2

El subtítulo debería ser «nunca confíe en volver». Se trata de uno de esos consejos dolorosamente evidentes que requieren una o dos malas experiencias para aceptar la verdad. La mayor parte de la fotografía se basa en el momento, y, aunque pueda parecer que éste es menos importante en algunas modalidades (bodegón de estudio, por ejemplo) que en otras (deportes), impregna el mundo de la fotografía. Incluso un paisaje, que se podría considerar relativamente estático, tiene la dinámica de la luz y del cielo, y quizás también tenga otros elementos en movimiento. Evidentemente, la escala temporal no es la misma que en la fotografía de calle, pero, de todos modos, un momento de un paisaje no será el mismo que el siguiente.

De hecho, los peligros de la espera pueden ser mayores para los sujetos lentos o estáticos, porque no parecen urgentes. Planificar y concebir una fotografía es una gran idea, pero bastante a menudo tendrá una sorpresa desagradable al comprobar que el tiempo no se detiene para usted y que la situación no mejora. Es muy fácil encontrar una escena, inspeccionarla y predecir que será fantástica cuando la luz cambie un poco, o cuando las nubes se muevan, o tal vez al día siguiente por la mañana, cuando las sombras caigan hacia el otro lado. Pero siempre se moverá en el terreno de las posibilidades.

Lo mejor es asegurarse y capturar la escena en el momento en que le llamó la atención. Aparte del tiempo que implique, no tendrá pérdidas. Siempre podrá volver al amanecer o en otro momento, pero si entonces la fotografía no es la que esperaba, al menos tendrá una imagen anterior.

1 Éste era un pueblo jie del sureste de Sudán; por varios motivos, el permiso y el acceso al lugar nos llevó unos cuantos días. Una vez adquirido el permiso, naturalmente pensé en hacer fotografías en distintos momentos del día, pero tomé la precaución de disparar compulsivamente durante las últimas horas de luz. Y fue una decisión acertada, ya que tuvimos muchas dificultades para volver al lugar una segunda vez.

2 A última hora de la tarde, llegué a la cima de la montaña que dominaba este volcán de Costa Rica y vi que las nubes se estaban acercando, así que retrocedí y corrí hasta el automóvil de alquiler para tomar las cámaras; descubrí que había cerrado el vehículo con las llaves dentro. Cuando por fin las encontré (lo peor es que finalmente las llaves no estaban en el automóvil, sino en mi bolsillo) ya estábamos rodeados de nubes. La testarudez hizo que permaneciera en el lugar durante tres días, hasta que el cielo se despejó, pero el resultado no merecía tanta espera.

03

Fotografiar en formato RAW

No es sólo un consejo técnico, sino que constituye parte de la base de la fotografía digital. Se trata de la relación especial y única que se establece entre el registro y el procesado. El ideal de la captación digital es adquirir tanta información del mundo real como sea posible, especialmente en cuanto a profundidad de color y gama completa de tonos. Una cámara digital SLR de alta calidad capta más cantidad de este tipo de información de la que puede mostrar, ya sea en pantalla o en una copia. Esto significa que existen varias opciones potenciales en la forma de procesar la imagen. Si empieza con más información de la que va a necesitar para el resultado final, gozará del lujo de la interpretación... siempre que al principio no la estropee.

Si deja que la cámara procese la imagen en el momento de tomar la fotografía (si elige los formatos JPEG o TIFF), determinará la interpretación de antemano. Por ejemplo, si escoge un equilibrio del blanco en particular, no podrá volver atrás y elegir otro. Esto no tiene por qué ser un problema, ya que cualquier programa de edición de imágenes, como Photoshop, Aperture, Lightroom o LightZone, ofrece opciones para cambiarlo, pero existirá una ligera pérdida de calidad si lo hace de este modo.

De manera más significativa, una buena cámara SLR registra una profundidad de color de 12 bits o incluso de 14, lo que se traduce en más información de color y, potencialmente, una gama dinámica más amplia. Sin embargo, la profundidad de color de todos los monitores, excepto los más sofisticados, es de 8 bits, y la del papel

es todavía menor; así que, en realidad, no podrá ver esta profundidad de color adicional. Pero la hora de la verdad llega cuando quiere hacer cambios generales en la imagen mediante el posprocesado. Si cambia colores o tonos en una imagen de 8 bits, existe un alto riesgo de banding (formación de bandas verticales u horizontales en las imágenes) o de efectos de cuantización. Podrá ver si esto ocurre en el histograma, que después del procesado de la imagen probablemente adoptará el aspecto de un peine de púas finas. En una zona con degradado suave de color (como el cielo) probablemente mostrará bandas.

Lo esencial es mantener toda la información intacta hasta que esté listo para procesar la imagen en el ordenador, y la manera de hacerlo es guardarla en el formato RAW de la cámara. El requisito de trabajar en RAW se ha hecho tan frecuente entre los fotógrafos que cualquier modelo de cámara profesional ofrece esta opción.

Todos estos argumentos parecen tan convincentes que, ¿por qué tendría que sacar fotografías en otro formato? La respuesta es sencilla: a veces no hay tiempo. Las imágenes en formato RAW requieren un posprocesado, mientras que en JPEG salen de la cámara listas para usar. Los fotógrafos deportivos, que tienen plazos de entrega muy breves, son un ejemplo de fotógrafos que necesitan el formato JPEG. Y, además, no todo el mundo quiere «juguetear» con imágenes en un ordenador. Si, al sacar la fotografía, los ajustes de la cámara son correctos, un JPEG de alta calidad no se distingue de un archivo RAW cuidadosamente procesado.

1

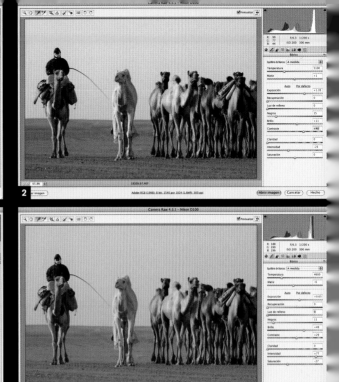

2

3

4

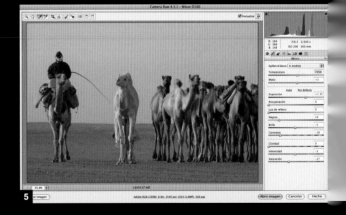

5

-5 El equilibrio del blanco estaba en luz de día cuando fotografié esta caravana de camellos en el desierto de Nubia, pero aun así agradecí el lujo de poder experimentar con distinta iluminación mucho después, en casa. En otras ocasiones, la posibilidad de procesar de una forma determinada, sin urgencia, constituye una necesidad, no un lujo.

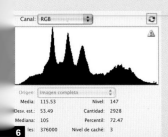

Canal: RGB	
Media: 115.53	Nivel: 147
Desv. est.: 53.49	Cantidad: 2928
Mediana: 105	Percentil: 72.47
6 les: 376000	Nivel de caché: 3

Canal: RGB	
Media: 114.43	Nivel: 130
Desv. est.: 57.80	Cantidad: 5690
Mediana: 103	Percentil: 67.27
7 les: 376000	Nivel de caché: 3

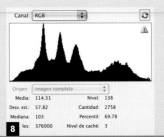

Canal: RGB	
Media: 114.31	Nivel: 138
Desv. est.: 57.82	Cantidad: 2758
Mediana: 103	Percentil: 69.78
8 les: 376000	Nivel de caché: 3

6-8 Los histogramas muestran una imagen con un aumento del contraste mediante una curva en S, y la contraria aplicada para recuperar el aspecto original. 6 muestra la imagen al principio. 8 tiene casi el mismo aspecto cuando los ajustes se realizan en 16 bits, pero 7 muestra picos reveladores cuando las mismas operaciones se llevan a cabo en 8 bits. El formato RAW admite 16 bits.

04

Fotografiar para el futuro

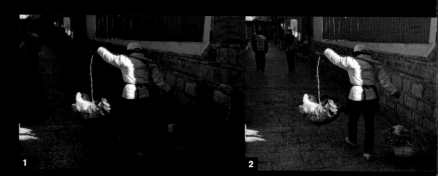

Este apartado podría llamarse también «Argumentos para tener un archivo». Los programas para procesar imágenes mejoran constantemente, tendencia que continuará. Esto es un hecho en el desarrollo de software y, tanto si es aficionado a la informática como si no, la práctica dice que es probable que en el futuro pueda sacar más partido a las imágenes que ahora.

Puede estar seguro de que alguien, en algún lugar, encontrará la manera de obtener más calidad de imagen de sus fotografías digitales. Lo que usted considera un problema técnico en una de sus imágenes puede tener solución dentro de uno o dos años. Echar un vistazo a lo que ya se puede hacer actualmente con una secuencia de fotografías, en el capítulo «Disparo múltiple», es una muestra de lo que está por llegar.

En la práctica, fotografiar para el futuro significa lo siguiente:

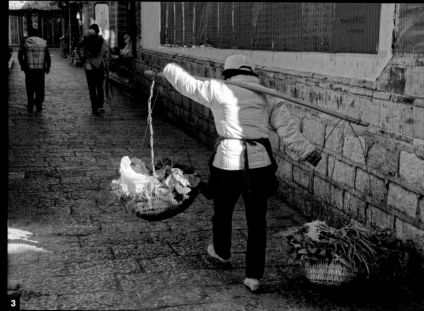

* **Sea prudente al borrar imágenes por motivos técnicos** (*véase* consejo n.º 6)

* **No dude en utilizar el bracketing y fotografiar alternativas** (*véase* consejo n.º 74)

* **Dispare en formato RAW siempre que le sea posible; los archivos contienen más información** (*véase* consejo n.º 3)

1-3 Un interesante y elocuente ejemplo de lo que se puede conseguir con un procesado sofisticado. 1 es un JPEG original captado al mismo tiempo que el archivo RAW, que conserva las altas luces en los hombros de la mujer y en su cesta, pero pierde, en contrapartida, gran cantidad de detalle en las zonas de sombra. 2 es el resultado de procesar el archivo RAW con el programa Adobe RAW Converter, haciéndolo lo mejor posible, sin que haya un recorte evidente; sigue sin ser una imagen óptima. En 3 se ha trabajado con un enfoque distinto: se procesaron dos versiones del archivo RAW con el programa DxO Optics Pro, que aplica algoritmos de mapeo tonal para acentuar el contraste de los tonos medios, entre otras cosas. Una versión preservó las altas luces y la otra aclaró las sombras. Luego se combinaron las dos con el programa Photomatix utilizando el procedimiento intensivo. Finalmente, se llevaron a cabo algunos ajustes mediante la opción «Curvas» del programa Photoshop. El resultado es un detalle visible en todas las zonas, sin ruido significativo, y una imagen perfectamente utilizable. Todo esto se llevó a cabo en varias fases, con tres programas distintos, pero es posible que en un futuro no muy lejano el proceso se pueda realizar en una sola operación, mediante la conversión RAW.

05

Prepare, olvide, dispare

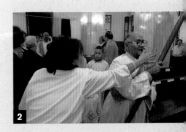

1

Este título puede parecer zen, y, de hecho, lo es. No me voy a disculpar por ello, ni usted tiene por qué convertirse al misticismo. El zen es una interpretación muy práctica del budismo, y, entre sus principios más directamente aplicables, se halla la idea de la práctica y la formación constantes como camino hacia la comprensión repentina. Henri Cartier-Bresson se declaró partidario de aplicar la teoría zen a la fotografía. La fotografía de reacción rápida requiere la habilidad de reaccionar y disparar con mayor celeridad de lo que uno pueda pensar racionalmente, y la única manera de conseguir esto es practicando.

Existen varias maneras de aprender y prepararse para esta disciplina, desde las eminentemente prácticas hasta las más conceptuales:

Manipulación de la cámara
Comprenda el aspecto operacional de fotografiar y la destreza con los dispositivos de la cámara. Se trata de adquirir familiaridad a base de práctica, para que manejar la cámara se convierta en algo instintivo. La cámara, como la herramienta de todo artesano hábil, se convierte en una extensión de la mano.

Ajustes
Las variantes de los ajustes que hoy se pueden encontrar en las cámaras digitales avanzadas son muy numerosas. Si se halla, a menudo, en distintos tipos de situaciones a la hora de fotografiar, probablemente existirán unas cuantas combinaciones de ajustes distintos que le serán muy útiles. Al menos, revise los ajustes cada vez que

se presente una nueva situación. Así, por ejemplo, si cree que la variable principal será probablemente la rapidez de movimiento, puede que tenga que elegir la prioridad de velocidad de obturación.

Observación
Es una inmensa e indeterminada parte de la destreza, que excede los límites de la fotografía, y que depende del estado de alerta, el interés, la conexión con lo que está pasando y la velocidad de comprensión. La observación es algo que tendrá que practicar en todo momento, incluso cuando no tenga una cámara en las manos.

Anticipación
Es la extensión lógica de la buena observación, poner en práctica lo que observe prediciendo lo que puede pasar a continuación. Es una habilidad extremadamente importante en la fotografía de reportaje, y absolutamente esencial en la deportiva. Anticiparse como fotógrafo, en lugar de solamente como observador, significa ser capaz de predecir cómo funcionará gráficamente una escena en desarrollo y no fijarse sólo en los acontecimientos físicos.

Estrategias de composición
Si es capaz de identificar la clase de composiciones que más le gustan y qué necesita para conseguirlas (por ejemplo, punto de vista y distancia focal), y las recuerda, le ayudará muchísimo mantener un tipo de banco de memoria al que pueda recurrir, como «ese tipo de encuadre puede funcionar aquí».

1 Aparte del cálculo del tiempo y del encuadre, una imagen como ésta depende de la exactitud en la exposición. Existe más de una forma de fijar la exposición para conservar la pequeña zona de luz, en función de los ajustes que permita su cámara y de si prefiere contar con la exposición automática o confiar en su experiencia. La preparación y la confianza con los ajustes son esenciales.

2

2 Ante el movimiento repentino, sólo la reacción instantánea puede hacer frente al encuadre, especialmente con un gran angular. Antes de que apareciera esta devota de una misa copta de Navidad, yo había encuadrado la composición a la izquierda. La cámara siguió el movimiento hacia la derecha, pero también hacia arriba para utilizar las líneas diagonales y para reducir la zona del vestido blanco en la imagen.

06

Guardar constantemente

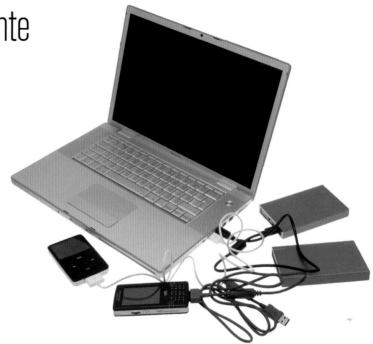

Trataré de ser breve e ir al grano, ya que la verdad es que no hay mucho más que decir que lo que se lee en el título de este punto. Sin embargo, aunque el hecho de guardar la información no permite grandes elaboraciones, es absolutamente crucial para fotografiar. Si ignora este consejo estará corriendo riesgos innecesarios.

La razón por la que algunas personas lo ignoran, y desafían el sentido común, es que la mayor parte del tiempo todo funciona perfectamente en la fotografía digital. Las marcas principales de tarjetas de memoria ofrecen una fiabilidad excepcional (las tarjetas de imitación, que se ofrecen a precios muy económcos, es una cuestión distinta), así que el fallo del equipo es extremadamente raro. De lo que sí tendrá que protegerse es del error humano, ya sea fruto de descuidos, de torpeza con los dedos (por ejemplo, pulsar el botón de borrar cuando en realidad quería hacer otra cosa) o confusión general. En el momento de disparar, con la emoción, es sorprendentemente fácil formatear (es decir, borrar) la tarjeta equivocada, antes de que las imágenes que contenía se hayan transferido a un lugar seguro, como un ordenador portátil o un disco duro.

Cada uno tiene sus propios métodos; no obstante, si todavía no se ha decidido, tenga en cuenta el siguiente procedimiento:

* Cada vez que deje de fotografiar durante un tiempo relativamente largo, como al final del día, descargue las imágenes de la(s) tarjeta(s) a otro dispositivo de almacenamiento digital (ordenador portátil, banco de imágenes, disco duro).
* Si el programa que utiliza para descargar imágenes lo permite, escoja «incremental», que significa que cada vez que descargue imágenes de la misma tarjeta añadirá sólo las fotografías que sacó desde la última vez. Esto facilita la tarea de descargar frecuentemente sin tener que preocuparse por la duplicación.
* Si utiliza varias tarjetas, siga un sistema con el que se encuentre cómodo para mantener un orden. Por ejemplo, yo coloco una tarjeta llena en un extremo de un recipiente y tomo una nueva del otro. O puede numerarlas y marcarlas en una libreta.
* Cuando descargue, numere o nombre los archivos de imagen según su sistema, para evitar así el riesgo de superponer archivos con el mismo nombre.
* Guarde la información en todos los sitios que pueda, incluso, si lo tiene, en un iPod.
* Guarde las copias de seguridad físicamente separadas; cuantas más imágenes haya acumulado, más copias. Si tiene que tomar un avión, ponga una copia de seguridad (por ejemplo, un disco duro portátil) en el equipaje facturado, o pida a un amigo que se la guarde.

Haga copias de seguridad en todo dispositivo que tenga a mano. En esta fotografía, mis dispositivos principales son dos pequeños discos duros (derecha), pero también utilizo mi iPod (izquierda) e incluso mi teléfono móvil.

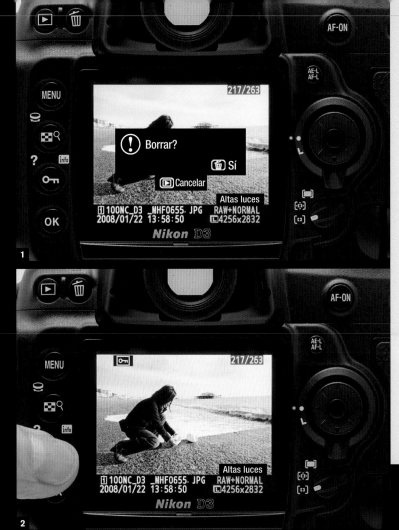

✳ Borrar con prudencia

Algunas personas atesoran todas y cada una de las fotografías que han sacado en su vida, pero, normalmente, después del proceso de selección, se identifican imágenes que no tienen futuro posible; imágenes descartadas por una u otra razón. La cuestión es: ¿cuándo borrar? Sólo podrá decidirlo cuando esté absolutamente seguro de que no va a necesitar esa imagen nunca más. Eliminar precipitadamente puede satisfacer un deseo de orden y limpieza, pero quizás se deshaga de material útil. Un ejemplo: una imagen sobreexpuesta que casi coincida (no tiene ni por qué ser igual) con otra, con una exposición mejor, actualmente se puede utilizar para combinar o para HDR, y ofrecer mejor detalle en las sombras con menos ruido. Los algoritmos de «alineación de contenido» pueden mejorar muchas secuencias tomadas con la cámara en mano. Ninguna de estas posibilidades era predecible hace sólo unos años.

Si la necesidad de limpieza y orden es demasiado fuerte para usted, y realmente siente que debe eliminar archivos de imagen (porque es verdad que unas pocas fotografías seleccionadas tienen mejor aspecto en la pantalla que un gran número de imágenes mediocres), tenga en cuenta este consejo: copie las imágenes que tiene intención de borrar en un DVD o dos, aléjelos de su vista y elimine las imágenes de su disco duro.

1 Cuándo y qué eliminar es una cuestión personal. Llevarlo a cabo en la cámara es la acción más decisiva e irreversible; si tiene cualquier duda, piense en conservar las imágenes hasta la siguiente fase, cuando las descargue al ordenador.

2 Si está acostumbrado a eliminar imágenes mientras sigue fotografiando, puede ser útil proteger las imágenes clave; muchas cámaras ofrecen esta opción. Este procedimiento protege estas fotografías de los errores a causa de la torpeza.

07

Preguntas sobre el proceso de trabajo

El proceso de trabajo es, en este caso, un concepto digital, por la simple razón de que con la fotografía digital somos completamente responsables de nuestras imágenes: las tomamos, las guardamos, las editamos y las mostramos. La prioridad después de sacar una fotografía, como acabamos de ver, es crear copias de seguridad, que no cuestan nada y son un seguro básico. Pero, además de esto, debería invertir tiempo en pensar cómo va a secuenciar su trabajo.

El proceso de trabajo implica planear cómo se moverán las imágenes a través de las distintas etapas, empezando por el momento de la toma. ¿Qué ocurre después de llenar una tarjeta de memoria en la cámara? ¿Qué debe hacer antes de colgar sus imágenes en una web o imprimirlas? Depende de la cantidad de imágenes que tome, de qué tipo de sujetos fotografíe, de si está en casa o viaja, de cuánto le guste implicarse en el proceso digital, y de muchos más elementos. Probablemente se pueda decir que el proceso de trabajo de cada fotógrafo es distinto. Pero lo realmente importante es tenerlo bien planificado, en lugar de manejar las imágenes de forma caprichosa, haciendo cosas diferentes con ellas en distintas ocasiones.

Si no lo ha hecho ya, algunas preguntas que puede plantearse al iniciar este proceso son:

* ¿Qué cantidad de fotografías suele sacar en una sola sesión y con qué frecuencia sale a fotografiar? Debería saber aproximadamente cuántas imágenes tendrá que manejar cada vez que sale a fotografiar y, también, cuántas piensa que va a acumular durante un año. *Esta información afectará al tiempo y a los procedimientos de edición, así como al espacio de almacenamiento.*

* ¿Qué tipo de edición realiza? ¿Lo conserva todo o sólo un pequeño porcentaje? ¿Cuándo prefiere tomar estas decisiones de edición? ¿Inmediatamente? ¿O prefiere volver a las imágenes después de algún tiempo, quizá tras varios días? *Esto afectará al cálculo del tiempo de las distintas partes del proceso de trabajo.*

* ¿Qué cantidad de procesado y posproducción espera tener que aplicar a sus imágenes? Y, ¿está disparando en formato RAW, JPEG o TIFF? *Esto afectará al tratamiento de las imágenes a través de varias aplicaciones de software, y cuántas de estas aplicaciones va a necesitar.*

Cuando haya decidido *cómo* disparará podrá avanzar hacia el siguiente nivel, que consiste en elaborar un proceso de trabajo personalizado.

08

Elabore su propio proceso de trabajo

Las etapas habituales del proceso de trabajo son las siguientes:

* Elegir el formato de archivo con el que va a fotografiar.
* Descargar las imágenes de las tarjetas de memoria cuando sea necesario.
* Crear copias de seguridad y almacenarlas en distintos lugares.
* Editar la sesión fotográfica para seleccionar las mejores imágenes.
* Procesar, con posproducción si es necesario (por ejemplo, retocar).
* Nombrar las imágenes.
* Entregar las imágenes seleccionadas (por ejemplo, a un cliente, o colgarlas en una web, o imprimir).
* Guardar las imágenes en un dispositivo de almacenamiento permanente y realizar copias de seguridad permanentes.

El siguiente es mi proceso de trabajo habitual. No lo estoy recomendando, sino que lo muestro como si se tratara de un ejemplo:

* Disparar en formato RAW y en JPEG normal.
* Rotar las tarjetas de memoria cuando estén llenas para que la más antigua sea siempre la primera que descargo.
* Al final del día, y en ocasiones también durante el mismo, descargar las imágenes al ordenador portátil utilizando un programa de búsqueda (Photo Mechanic) con la opción «incremental», que significa que las imágenes ya descargadas se ignoran.

* Una vez descargadas, nombro las imágenes para que concuerden con mi método de catalogación habitual.
* Si estoy fuera, fotografiando durante un día o dos, abro un catálogo de base de datos temporal (en el programa Expression Media), y cuando tengo un momento libre empiezo a seleccionar imágenes utilizando etiquetas de colores, e introduzco el lugar, el sujeto, la descripción y algunas palabras clave en los metadatos. Toda esta información se transfiere luego, fácilmente, al catálogo de base de datos principal que tengo en casa.
* Al final del día, guardo las imágenes dos veces, en dos discos duros portátiles que conservo separados.
* Si tengo tiempo o una necesidad urgente, proceso las imágenes seleccionadas en el ordenador portátil, utilizando el programa DxO Optics Pro. En un viaje largo trato de avanzar en esta tarea, para que todas las imágenes seleccionadas estén completamente procesadas cuando llegue a casa.
* Cuando encuentro una buena conexión, creo JPEGs de alta calidad a partir de las imágenes procesadas y, si puedo, las subo en mi página web a través de FTP.
* A la vuelta, copio todas las imágenes en el RAID (del inglés, Redundant Arrays of Inexpensive Disks, «Conjunto Redundante de Discos Baratos»), que utilizo como banco de imágenes, y actualizo el catálogo de base de datos. Creo copias de seguridad en dos discos duros de gran capacidad. Por último, elimino las imágenes del ordenador portátil y de los discos duros portátiles cuando están llenos.

Cómo se mueve la imagen
a través del hardware

cámara

tarjeta de memoria

lector de tarjetas

ordenador

Cómo se mueve la imagen
a través del software

Transferir las imágenes desde la tarjeta de memoria es el primer, y en muchos aspectos, el paso más crítico del proceso digital de trabajo. En este caso, se utiliza un lector Firewire para transferir las imágenes a un ordenador portátil, pero existen otros métodos y dispositivos. El programa utilizado es Photo Mechanic, un navegador.

Es importante ceñirse a un proceso coherente para descargar las imágenes, ya que así evitará mezclar tarjetas de memoria (si utiliza varias). Formatear antes de transferir las imágenes es el desastre más frecuente. Mi sencillo método consiste en mover las tarjetas de atrás hacia delante dentro de un estuche, pero raramente utilizo más de dos tarjetas en una sola sesión fotográfica.

**disco duro para copia de
seguridad permanente**

**disco duro portátil para
copia de seguridad
temporal**

**RAID o disco duro para
almacenamiento
permanente**

**DVD para copia de
seguridad**

**impresora de escritorio
(para hoja de contactos
y prueba de imprenta)**

**módem
(para las entregas
on-line)**

**Software de edición de imágenes;
incluye el conversor de formato RAW**

**base de datos
de imágenes**

**procesador interno
de la cámara**

navegador

**plug-ins de filtro en tres partes
(reducción de ruido, efectos)**

**correo electrónico
o FTP**

**Programa de
almacenamiento o copia
de seguridad**

09

Conciencia situacional

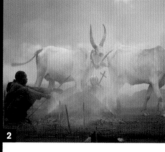

1 En esta imagen había más tiempo para pensar que en la de la derecha, ya que una tormenta cruzaba toda la costa de Massachusetts. Una hora antes, las nubes eran incesantes, pero gracias a unas bases de conocimiento sobre meteorología y velocidad del viento pude suponer la posibilidad de un claro, que poco después tuvo lugar.

2 La pequeña cruz que aparece en el centro de la imagen, que hasta el día de hoy no he podido averiguar para qué servía, es una parte importante de la fotografía. Tomé una posición en la que podría captar el momento en que sería visible en un hueco entre las dos vacas en cuanto cruzaran mi campo de visión. Tuvo lugar en un campamento dinka de Sudán.

Puede parecer que concedo demasiada importancia a la fotografía de reportaje y de calle, y supongo que es cierto, pero la verdad es que éste es uno de los ámbitos más exigentes de la fotografía, ya que requiere enfrentarse a lo inesperado. Probablemente todas las lecciones aprendidas en este campo puedan aplicarse a otros, que normalmente ofrecen más tiempo y certeza. La conciencia situacional consiste en saber dónde estamos, qué está pasando a nuestro alrededor y cómo se relacionan los distintos elementos, personas y acontecimientos entre sí. Aunque no se vende a menudo como habilidad propia del ámbito de la fotografía, diría que es la *más* importante para cualquier situación que no esté completamente bajo control, y esto significa prácticamente todo lo que se encuentra fuera de un estudio. También podríamos hablar de esta habilidad como «conectividad», la cualidad de estar plenamente vinculado a la situación que vamos a fotografiar. Si se trata de un ámbito especializado, como, por ejemplo,

la fauna, y también es el que ha elegido, seguro que ya entiende esta idea y la necesidad de saber tanto como sea posible sobre sus sujetos. Para seguir un poco más con la fauna como ejemplo, conocer el comportamiento de un animal es un aspecto clave. En la localización, preparado para disparar, usted aplicaría la experiencia y el conocimiento que tuviese.

En el ámbito de la fotografía más general, como el reportaje o el paisaje, puede que esta base de conocimiento no sea tan específica, pero, sin embargo, también es importante. A menos que ya lleve a cabo una comprobación de la escena, piense en dedicar un esfuerzo especial en analizar qué está pasando y por qué en una situación determinada. Para las personas, pruébelo en un aeropuerto, en un mercado, en un restaurante... en cualquier lugar. Para los paisajes, observe las condiciones metereológicas, la luz, la distribución de los distintos elementos y las diferentes escalas, desde la más grande hasta la macro.

10

Permanecer en la situación

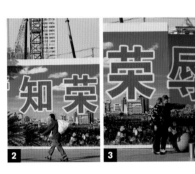 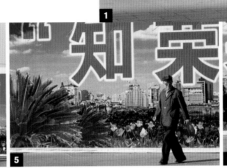

Este consejo es aplicable a ciertos tipos de fotografía, especialmente al reportaje. ¿Qué se considera situación? Bien, podría ser un gran acontecimiento en el que exista un espacio y un tiempo por los que pueda moverse y encontrar muchos tipos distintos de imágenes, o una imagen específicamente encuadrada en la que los elementos puedan cambiar. Estoy pensando, especialmente, en esta última situación, porque conlleva decisiones que pueden mejorar una fotografía ya concebida. El supuesto es que hay algo en la situación que ya ha atraído su mirada. Podría ser el contenido, como en la imagen superior que muestra gente pasando delante del cartel, o quizá la luz o cualquier otra cualidad pictórica. En ocasiones, todos los elementos armonizan en un instante en el que uno siente que es el perfecto, y entonces ya tiene la fotografía ideal. Con bastante frecuencia, si lo piensa un poco, verá que es una buena imagen, pero que todavía podría ser mejor si esto o aquello hubiera pasado. Aquí ilustro este caso con una imagen bastante estándar, con personas que pasan delante de un fondo llamativo. Las posibilidades gráficas son evidentes, pero también hay un espacio para un nivel añadido de contraste o coincidencia. En una situación como ésta, si no le apremia el tiempo, puede valer la pena emplear varios minutos más de lo habitual.

Manteniéndonos dentro de este tema general (personas delante de elementos gráficos), veamos la segunda imagen, tomada en Shanghai como la anterior, de una visitante en un museo de arte. Una amiga le está tomando una fotografía, lo cual en un sujeto no resultaría muy interesante (demasiado planificado y autoconsciente), pero, ¿sabe ella que su pelo es igual que las orejas del oso panda que se ve en el fondo? Por supuesto que no, y yo tampoco me había dado cuenta hasta que un amigo me lo señaló. Ésta, evidentemente, no es una imagen preconcebida, pero estaba allí y accidentalmente la capté.

Después de esperar algún tiempo en una situación, deberá decidir cuándo abandonarla. A menudo, una situación con elementos cambiantes está sujeta a la ley de reaparición decreciente, lo que significa que después de un tiempo habrá visto la mayor parte de lo que puede pasar en una situación determinada y será improbable que se encuentre con grandes sorpresas. Pero lo «improbable», por supuesto, es el premio que puede obtener si permanece más tiempo en una situación, ya que nunca se sabe lo que puede ocurrir. En este momento tendrá que evaluar si merece la pena permanecer en el lugar y esperar que algún elemento mejore o seguir adelante y buscar otras situaciones.

1-7 Como se describe en el texto, este tipo de escena, donde hay un elemento fijo y se espera que llegue el mejor segundo elemento posible (personas), requiere paciencia y tiempo de espera. Naturalmente, la mejor foto no tiene por qué ser la última.

8 Después de fotografiar lo que tenía pensado (aquí, un museo de arte moderno en Shanghai), la observación posterior en ocasiones puede revelar una cualidad adicional inesperada.

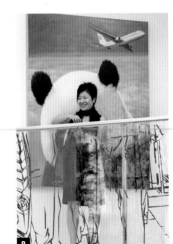

11

Examinar
el sujeto

En una escena hay más de lo que se percibe
a primera vista. Esto es cierto tanto para diferentes
vistas de un edificio o de un paisaje como para una
escena con personas que desarrollan alguna actividad.
Como la naturaleza humana es como es, cuando
pensamos que hemos captado la esencia del
sujeto y tenemos unas cuantas imágenes buenas
en la tarjeta, es muy tentador darnos por satisfechos
e ir a otra cosa. No se trata de pereza, sino más bien
de complacencia. Paradójicamente, cuanto mejor
pensemos que es la imagen que acabamos de
capturar, menos probable es que tengamos ganas
de permanecer allí. Pero puede perderse algo.

Existen dos maneras de explorar, más allá de
las primeras percepciones. Una consiste en examinar
la escena para buscar otras cosas que estén sucediendo
o puntos de vista diferentes. La otra es explorar con
las técnicas de su cámara y ver qué aspecto tiene
una misma cosa con un tratamiento distinto, como
un cambio de distancia focal o en la iluminación.
El principio subyacente es que casi siempre hay algo
que descubrir. Puede que tenga una buena razón
para marcharse (tal vez haya una imagen realmente
buena esperando a ser tomada a poca distancia de
donde se encuentra), pero si no la tiene, trate de agotar
las posibilidades del sujeto con el que ya ha empezado.

En algún momento tendrá que terminar, por supuesto.
El fotógrafo Ansel Adams escribió: «[...] siempre he
tenido en cuenta el comentario de Edward Weston,
"Si espero que ocurra algo aquí puedo estar perdiéndome

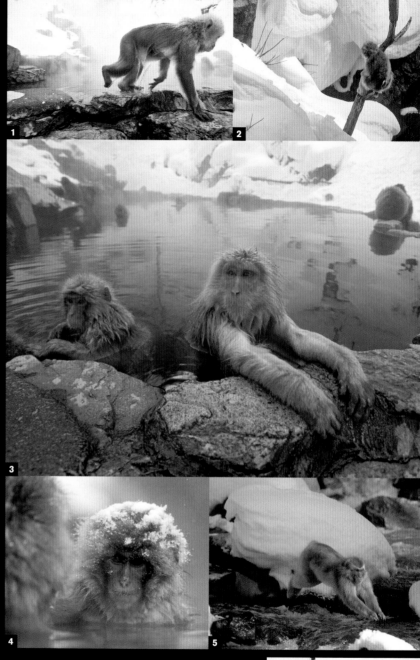

1-6 Serie de macacos japoneses.
Cada escena y cada situación muestra distintos aspectos,
y una de las habilidades básicas para realizar cualquier fotografía
de reportaje es cubrir al sujeto tanto como sea posible. En el caso
de estos macacos japoneses, en invierno, en las montañas de Nagano,
esto significaba poner el énfasis en el comportamiento de los animales
y variar la escala, desde retratos en primer plano hasta cómo actúan
en una situación determinada. Y, lo que las historias fotográficas
no suelen registrar de estos conocidos simios es que, durante
los fines de semana, abundan más los fotógrafos que los sujetos.

12

Fotografía (in)discreta

Si quiere fotografiar discretamente una escena
que tiene muy cerca o en la que hay mucha gente, donde
ser visto fotografiando puede ser embarazoso o intrusivo
y, especialmente, si quiere *seguir* disparando en lugar
de tomar una sola imagen, esta estrategia puede
ayudarle. En lugar de elevar la cámara hasta sus ojos,
acción que le delataría inmediatamente, sosténgala
en un nivel más bajo, como a la altura de la cintura
o en su regazo o colóquela en una mesa, y pulse
el disparador sin mirar la cámara. Disparar a ciegas
era más arriesgado en la época de la fotografía
analógica, aunque una posible técnica consistía en
retirar el pentaprisma (algunas cámaras lo permitían)
y mirar la pantalla de vidrio esmerilado, quizá fingiendo
que la cámara se limpiaba durante el proceso.

Las cámaras digitales, sin embargo, han convertido
la posibilidad de disparar a ciegas en una técnica que
vale la pena probar, ya que puede comprobar de inmediato
el encuadre y la composición girando hacia arriba
la parte posterior de la cámara para echar un vistazo
a la pantalla justo después de disparar. En una situación
como ésta es de gran ayuda tener todos los ajustes
en automático, desde el enfoque hasta la exposición.
Apunte y encuadre tan bien como pueda, compruebe
el resultado y ajuste la posición y la distancia focal.
Puede ayudarle mirar otras cosas mientras dispara,
para ser todavía más discreto. Puede aprender
a predecir el encuadre con bastante precisión si se
cuelga la cámara con una correa a la altura del pecho,
donde debería estar bastante recta.

Practique con un objetivo en particular, o con una distancia
fija con un zoom, para que pueda saber aproximadamente
cuál será el resultado.

Si su cámara permite LifeView (visualización
en directo de la imagen), debería poder sujetarla de
manera que obtenga una vista de la misma en ángulo,
con lo que conseguiría un encuadre más preciso.
Pero el tiempo y la atención que invierte mirando
la pantalla pueden anular cualquier esfuerzo
de ser un fotógrafo furtivo.

1 Un hombre birmano sentado
en una cafetería de Rangún.
Me gustaba la luz, pero estaba
demasiado cerca del sujeto como
para levantar la cámara y disparar
sin ser visto. La imagen se tomó
apoyando la cámara en la mesa,
junto a una taza de té.

2 Sentado enfrente de una
familia, mientras esperaba en
una estación de autobuses
abarrotada, tenía todo el tiempo
del mundo para probar el encuadre
y el zoom para esta imagen,
realizada sosteniendo la cámara
en el regazo. Entre disparo y
disparo inclinaba la cámara
hacia adelante para comprobar
la pantalla y realizar ajustes.

3 Actualmente muchas cámaras
SLR incorporan la opción LifeView
(visualización en directo de la
imagen), e incluso en un ángulo
extremo, como cuando sujeta la
cámara a la altura de la cintura,
esta opción constituye una
perfecta guía para la composición.

13

Dele una oportunidad
al azar

2-5 Incluso con la movilidad que ofrece un helicóptero, dar un rodeo lento a poca altura no suele dar una segunda oportunidad. La vista que barre el paisaje a través de la ventana abierta es impredecible a esta altura, y aunque lo que quería captar era el grupo de mausoleos en forma de cono, de repente vi una figura que pasaba. Como estaba disparando con un objetivo sin zoom, la única opción que tenía era cambiar el encuadre. Aunque la parte superior de una de las construcciones está cortada, el encuadre de la primera imagen era correcto y eficaz. Después encuadré inmediatamente en vertical, esperando incluir la figura que pasaba y todos los edificios, pero no funcionó muy bien. El helicóptero continuó su vuelta en el sentido contrario a las agujas del reloj, acercándose más a la escena, así que no se dieron más oportunidades, sólo primeros planos de las construcciones.

La fotografía es un medio en el que las imágenes se suelen crear en una fracción de segundo; el azar puede jugar un papel muy importante, siempre y cuando se lo permitamos. El ámbito en el que es más probable que intervenga es en el de la fotografía de calle, y, aunque muchos acontecimientos del azar son indeseados o simplemente no son interesantes, como cuando alguien se cruza en nuestro campo de visión, en ocasiones ofrecen una imagen que no se podría haber planificado de antemano. Pero el azar en la fotografía depende en gran medida de su decisión de dejarlo entrar o no en la ecuación, es decir, seguir fotografiando cuando las cosas no suceden como usted esperaba. La fotografía digital ha eliminado el único argumento válido en contra: desperdiciar película. Siempre podrá eliminar las imágenes más tarde, aunque recuerde el consejo 6 sobre los peligros que implica hacerlo precipitadamente.

El azar se puede convertir en un acontecimiento artístico de muchas maneras, pero existen dos distinciones útiles: cuando ve cómo sucede mientras dispara, y cuando lo descubre después. La segunda opción es la que sucedió en el caso que se muestra, en una imagen tomada en un tramo de escaleras en el Bund (la orilla del río) de Shanghai. Estaba buscando yuxtaposiciones de personas yendo y viniendo, pero también quería captar el brillante reflejo del sol que se posaba brevemente en el globo de la Torre de la Perla Oriental, en la orilla opuesta del río. Había mucho movimiento en el encuadre y yo disparaba cada vez que se creaba un hueco. Entre las imágenes, descubrí ésta. El movimiento de descenso de la mano de la mujer era demasiado rápido como para tenerlo en cuenta cuando saqué la fotografía, pero da la sensación de que la mano está sosteniendo la luz.

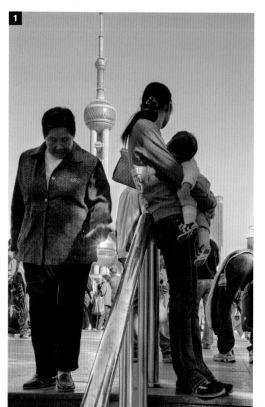

1 Como se describe en el texto, en esta imagen estaba tratando de captar el colorido de los reflejos de la torre que se a lo lejos entre el ir y venir constante de la gente. Pero no me di cuenta de que, en ese instante exacto, se crearía la extraña sensación de que la mujer está sosteniendo la luz con su mano.

14

Si tiene dudas sobre los permisos

1-2 En muchas sociedades islámicas, las mujeres no sólo se cubren con un velo, sino que están fuera del alcance de fotógrafos masculinos. Sacar fotografías de tan cerca requiere, ante todo, el consentimiento previo, el cual se obtuvo para retratar a esta muchacha rashaida, en el este de Sudán. Y, como se puede ver en la imagen 2, es mejor no bromear con los hombres rashaida.

3 Una de las peculiaridades de la India es que entre los lugares prohibidos están los puentes. Todos los puentes, incluso el puente Howrah sobre el Ganges, en Calcuta, están fuera de los límites de lo fotografiable, así que dispare rápido y fuera del alcance de la policía.

No voy a hablar sobre las normativas formales de los museos, los yacimientos arqueológicos y otros lugares similares, sino de lo que es aceptable e inaceptable en distintas sociedades y culturas. Todos conocemos las reglas de nuestra sociedad, pero los viajes a otros lugares nos enfrentan a situaciones extrañas. Estas situaciones pueden estar relacionadas con la religión o con valores culturales a los que no estamos acostumbrados. El conflicto fundamental es ser respetuoso y obtener la imagen que queremos. Por la naturaleza de lo que hacemos, los fotógrafos tendemos a ser intrusivos y, a menudo, excedemos los límites de lo permitido para captar una imagen más impactante.

Cuanto más inseguro esté sobre lo que puede y lo que no puede hacer en una sociedad determinada, más importante será leer sobre el lugar. En las sociedades en las que la religión es un factor cultural importante, como en las musulmanas, hindúes y budistas, debería adquirir conocimientos básicos antes de su llegada. En general, los siguientes consejos funcionan en la mayoría de lugares y circunstancias, y son de sentido común.

* Si tiene dudas, observe lo que hacen otras personas antes de actuar.
* Sea educado.
* Sonría mucho.
* No llame la atención si no es necesario.
* Si piensa que realmente ha metido la pata, márchese.
* No muestre nunca su enfado.
* Pida permiso sólo si cree que obtendrá un sí por respuesta, ya que una vez denegado ya no habrá marcha atrás. Puede funcionar mejor disparar primero y disculparse después con una sonrisa.
* Muestre a la gente las fotografías que les ha sacado, pero SÓLO los retratos en los que sonrían.
* Aprenda al menos algunas palabras de la lengua del lugar para mostrar interés.

Capítulo_

15 16 17 18 19

Exposición

15

Conocer la gama dinámica

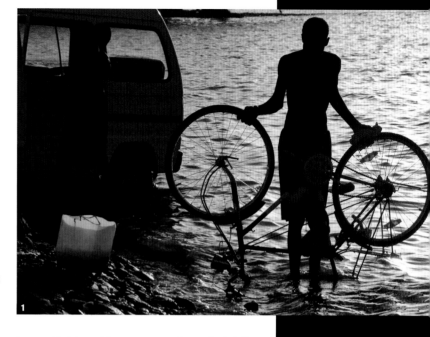

La gama dinámica es un elemento crítico en la fotografía digital, más incluso que con película. Primero, la película es más indulgente porque su respuesta a la luz disminuye ligeramente a ambos extremos de la escala, mientras que el sensor tiene un límite más abrupto. Así que, si sobreexpone, no espere recuperar mucha información de las altas luces quemadas, y lo mismo sucederá con la subexposición. El segundo motivo es que la gama dinámica varía entre marcas y modelos de cámara. Con película importaba poco la cámara que se utilizara, pero en digital, la gama dinámica depende de varios factores y los fabricantes ocultan, a menudo, parte de la información para mantener la competencia. Gran parte de la investigación sobre fotografía se dedica a este aspecto, con desarrollos constantes y cierto secretismo.

Teóricamente, las cámaras digitales SLR de gama alta tienen una gama dinámica mejor que los modelos más baratos, pero también influye de manera decisiva la antigüedad de la cámara. A menudo, una cámara nueva de menos calidad dará mejores resultados en este aspecto que un modelo de primera categoría más antiguo. Es importante conocer las capacidades de la cámara. Luego, podrá poner estos conocimientos en práctica, ya que sabrá qué tipos de escena puede asumir su cámara con éxito, sin perder detalle de la imagen y sin necesidad de iluminación adicional o de reflectores.

Los principales factores que controlan la gama dinámica del sensor son la profundidad de bit, el tamaño de las fotoceldas individuales y las características del ruido. Primero, la profundidad de bit: una mayor profundidad de bit significa que el sensor tiene

la capacidad de registrar una gama más amplia de brillo; así, un sensor de 14 bits potencialmente registrará más que uno de 12. Para aprovechar esta capacidad, sin embargo, el sensor necesita otras cualidades. Una de ellas es el tamaño de las fotoceldas. Cuanto más grandes sean, mejor, ya que serán menos propensas a crear ruido en niveles bajos. Algunos sensores incorporan tecnologías adicionales para mejorar la gama, como el Super CCD SR II de Fujifilm, que tiene dos fotodiodos en cada fotocelda (uno más grande para el uso normal y uno más pequeño que reacciona a niveles de brillo altos).

Finalmente, las características del ruido. El ruido, como veremos con más detalle en la sección de poca luz, tiene un mayor efecto cuando hay menos luz, como en las zonas de sombras y de poca luz. Limita, más que la profundidad de bit, la gama dinámica de un sensor en el extremo más bajo. Esto se conoce como umbral de ruido, y sus efectos se pueden percibir aclarando las sombras de cualquier imagen más de lo normal. Si lo hace en un conversor RAW, cuando aumente la exposición o el brillo más allá de cierto punto, empezará sencillamente a revelar más ruido que detalle real.

Tómese las indicaciones de los fabricantes con cautela, ya que es fácil que le presenten la gama dinámica como mejor de lo que es en realidad. Compruébelo como se indica en la página siguiente.

Carta gris

Harris County Public Library

Library name: BC
User name: ALVARADO,
ERICA

Date charged: 6/4/2019,17:27
Title: Inglés para conversar :
más de 1500 expresiones
Item ID: 34028100001420
Date due: 7/2/2019,23:59

To renew call: 713-747-4763
Or visit: www.hcpl.net
Have library card number and
PIN to renew.

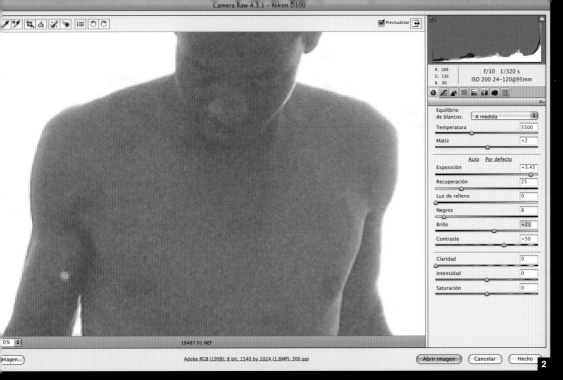

R: 169
G: 136
B: 90

f/10 1/320 s
ISO 200 24–120@95mm

Equilibrio
de blancos: A medida

Temperatura 5500

Matiz +2

 Auto Por defecto
Exposición +3.45

Recuperación 25

Luz de relleno 0

Negros 8

Brillo +21

Contraste +50

Claridad 0

Intensidad 0

Saturación 0

0%

18487.01.NEF

Adobe RGB (1998): 8 bit; 1540 by 1024 (1.6MP); 300 ppi

Previsualizar

imagen... Abrir imagen Cancelar Hecho

2

1-2 Actualmente, la limitación principal de la gama dinámica de una cámara es el umbral de ruido (la parte más oscura en la que el detalle de la imagen real se puede distinguir del ruido). Esta imagen de una silueta muestra, al abrir las sombras más oscuras (casi 4 puntos), cómo el ruido oculta muchos detalles de la cara y el torso del hombre. Este es el umbral de ruido. Si el comportamiento del sensor fuera mejor en este aspecto (en este caso se trataba de una Nikon D100), su gama dinámica sería mayor.

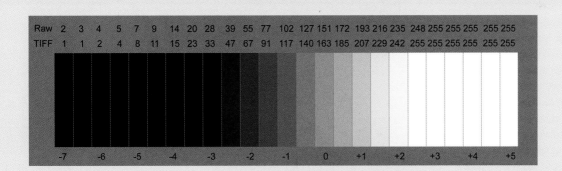

| Raw | 2 | 3 | 4 | 5 | 7 | 9 | 14 | 20 | 28 | 39 | 55 | 77 | 102 | 127 | 151 | 172 | 193 | 216 | 235 | 248 | 255 | 255 | 255 | 255 | 255 |
| TIFF | 1 | 1 | 2 | 4 | 8 | 11 | 15 | 23 | 33 | 47 | 67 | 91 | 117 | 140 | 163 | 185 | 207 | 229 | 242 | 255 | 255 | 255 | 255 | 255 | 255 |

| -7 | -6 | -5 | -4 | -3 | -2 | -1 | 0 | +1 | +2 | +3 | +4 | +5 |

✳ Compruebe la gama dinámica

Fotografíe una carte gris (*véase* consejo n.° 27) bajo una luz uniforme y desenfoque el objetivo para obtener un tono homogéneo. Primero, dispare con un ajuste de exposición medio y luego tome una serie de fotografías a intervalos de medio o un tercio de punto, tanto más oscuras como más claras, al menos 6 puntos más oscuros y al menos 4 puntos más claros, para obtener una gama que vaya desde las imágenes subexpuestas a las sobreexpuestas. En un navegador, base de datos o programa de edición de imágenes que le permita medir el brillo, disponga las imágenes en orden y etiquete cada una con su exposición.

Mida los valores con la escala normal de 8 bits de 0 a 255. Encuentre y marque el paso, a mano izquierda, que indique 5 (todo lo que está por debajo es negro absoluto). Encuentre y marque el paso, a mano derecha, que indique 250 (todo lo que está por encima es blanco absoluto). Estos dos extremos establecen la gama dinámica. Si su cámara dispara en formato RAW, mida los valores cuando abra cada imagen en un conversor RAW. En este ejemplo, la Nikon D3 captó una gama de casi 9 puntos. Fíjese en que los aumentos en la exposición alcanzan la saturación de blanco puro (255) más rápidamente de lo que las disminuciones alcanzan el negro puro.

16

Conocer la gama dinámica de la escena

Estos cinco ejemplos se explican por sí solos. La variable reside en lo que usted, como fotógrafo, considera que son los elementos más importantes, y esto podría convertirse en un problema en dos de las imágenes de esta sección: la fotografía de la playa con tres piezas redondas y la escena de una calle al atardecer. Si fuera importante captar el reflejo del sol o todo el detalle de la farola, no habría sensor capaz de conseguirlo en una sola exposición (sería posible, sin embargo, con dos o más exposiciones, *véase* consejo n.º 76). Si sacrifica estos pequeños detalles, no tendrá ninguna dificultad.

La gama dinámica de una escena es un cálculo de su contraste, y resulta absolutamente esencial en la fotografía digital, en la que los sensores no perdonan la sobreexposición y la subexposición. Si aprende a familiarizarse con la gama dinámica de situaciones típicas, su vida será mucho más fácil. Reconocer a primera vista una gama dinámica que excede la capacidad de registro de la cámara le dará la posibilidad de emprender acciones adecuadas, que pueden variar desde cambiar el punto de vista y la composición hasta optar por una gama menor, y decidir qué zonas de brillo está dispuesto a sacrificar, tomando nota en su mente para utilizar técnicas especiales de recuperación en el procesado de las imágenes, o sacar más fotografías con un encuadre para combinarlas más tarde, o crear una imagen HDR.

Es importante saber que, a efectos prácticos, la gama dinámica depende de qué pérdidas esté dispuesto a asumir. La mayoría de fotógrafos dejarían que las altas luces especulares se quemaran, y muchos también permitirían que las sombras más profundas se convirtieran en negro puro. La mayoría de nosotros estamos condicionados por la sensación de que las fotografías no tienen por qué presentar altas luces y sombras que contengan gran profusión de detalles. Y es que, después de todo, estamos hablando de fotografía y no de la interpretación científica de cada detalle. La fotografía –dirían algunos, entre los que me incluyo– tiene un aspecto realista y creíble sólo cuando está dentro de una gama dinámica a la que nuestros ojos están acostumbrados.

Por tanto, cuando observe una escena, incluso antes de alzar la cámara, es una buena idea decidir qué cosas

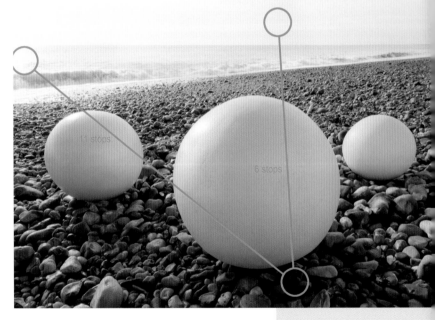

son importantes y cuáles no lo son. Probablemente pueda descartar algunas de las altas luces más pequeñas y brillantes, del mismo modo que puede obviar las zonas de sombras más pequeñas y oscuras. No existe una fórmula para hacer esto; cada escena es diferente, y su juicio será distinto al mío. Pero la gama dinámica eficaz cubrirá las partes de la escena que interesan.

Los ejemplos que se muestran abarcan una serie de situaciones diversas, y cuentan la historia con más elocuencia que cualquier descripción.

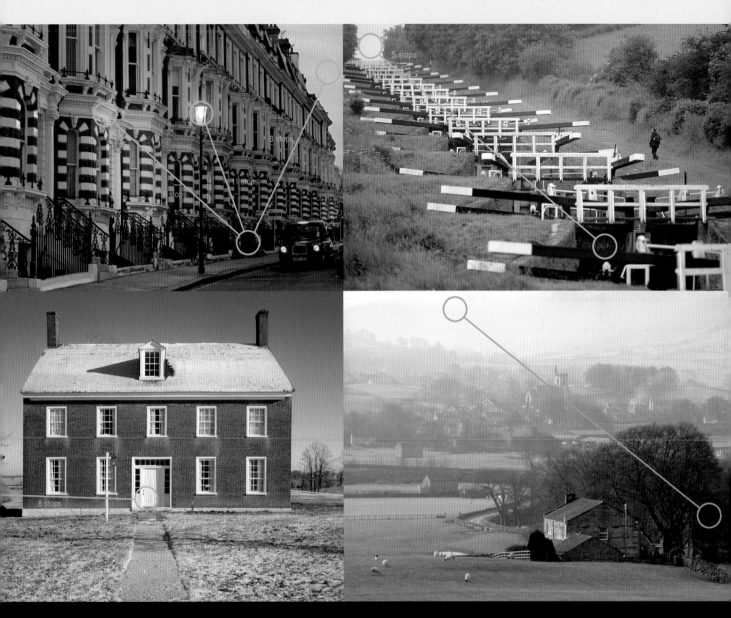

Equivalencia de la escena en puntos *f*	Escena	Gama en puntos *f*
	De una sombra oscura bajo una roca hasta el disco solar	Más de 30 puntos
	De un interior oscuro con vista a través de la ventana hasta la luz del sol	12-14 puntos
	De una sombra moderadamente abierta hasta el reflejo del sol en el agua	10-12 puntos
	De una superficie oscura en sombra a una blanca expuesta al sol, a media mañana o a media tarde	8 puntos
	De la sombra bajo un árbol hasta el cielo, en un día nublado	5 puntos

17

Cuando los histogramas buenos salen mal

Puede que al principio los histogramas no resulten una manera muy comprensible de juzgar imágenes, pero con la experiencia pueden convertirse en un atajo para valorar la exposición, el brillo y el contraste. Es todavía más rápido que observar la imagen en la pantalla LCD de la cámara. Si el recorte de las altas luces es lo más crítico (en mi opinión), el histograma estaría en un ajustado segundo lugar. Aprenda a reconocer las señales reveladoras de un histograma problemático; por ejemplo, uno que muestre que la imagen no está bien expuesta o que va a causar problemas en la etapa de posproducción.

El histograma es una especie de mapa de los tonos de una imagen (y de los colores si su cámara muestra también los histogramas rojo, verde y azul). A la izquierda se encuentra el negro, a la derecha el blanco y la forma del histograma le muestra la distribución de los tonos.

Observe los extremos izquierdo y derecho. Si el histograma se aglomera en uno de los extremos significa que tiene un problema de exposición. Si se aglomera a la izquierda significa que las sombras están subexpuestas; una parte demasiado importante de la imagen se habrá perdido en el negro. Si la imagen se aglomera en el extremo derecho significa que hay altas luces quemadas. Cuando sucede en ambos extremos al mismo tiempo, tiene una escena muy contrastada y tanto las luces como las sombras están recortadas. Si todos los tonos caben dentro de la escala, sin alcanzar ninguno de los dos extremos, significa que la imagen es de bajo contraste. En este caso no existe un problema técnico, a menos que más tarde decida expandir mucho el contraste, en cuyo caso necesitará una imagen de 16 bits para evitar el banding.

Subexpuesto

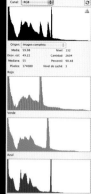

zona de peligro: el extremo izquierdo; demasiados tonos se aglomeraron en él, con la consiguiente pérdida de detalle a favor del negro puro.

solución: queda mucho espacio a la derecha, lo que significa que puede asumir más exposición sin recortar las altas luces. Calculando a ojo, unos 11/2 puntos.

Sobreexpuesto

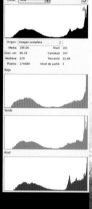

zona de peligro: el extremo derecho; demasiados tonos se aglomeraron en él, con la consiguiente pérdida de detalle en favor del blanco puro.

solución: queda mucho espacio a la derecha para reducir la exposición sin recortar las sombras.

Contraste alto

zonas de peligro: ambos extremos, con pérdidas en sombras y en luces.

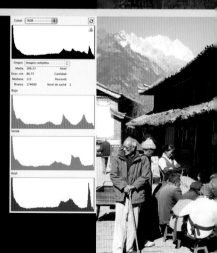

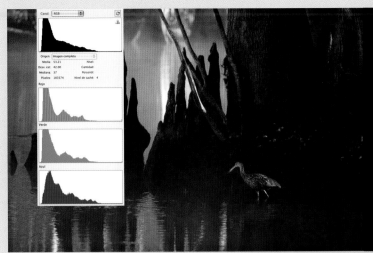

Oscuro

zona de peligro: la mayoría de tonos se acumula en el extremo izquierdo. Una imagen oscura está bien, pero aclarar las sombras implica aumentar la exposición (y recortar las altas luces), o un posprocesado especial, que requiere una imagen de 16 bits.

solución: no hay libertad de acción a la derecha para aumentar la exposición sin recortar.

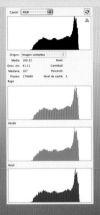

Contraste bajo *(izquierda)*

zona de peligro: ninguna a corto plazo, pero como todos los tonos están concentrados en una pequeña parte de la escala, procesar la imagen para que muestre una escala completa del blanco al negro significará expandirla, con lo que es probable que se creen bandas de color.

Claro *(derecha)*

zona de peligro: la mayor parte de los tonos se concentra a la derecha. Depende de lo que quiera conseguir con la imagen, pero si necesita que sea más oscura, tendrá que modificar la exposición o posprocesarla.

solución: a la izquierda no queda espacio para reducir la exposición sin recortar.

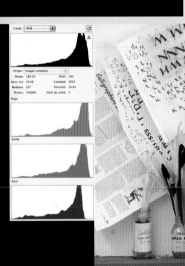

Altas luces pequeñas e intensas

zona de peligro: ocupa un pequeño pico, pero, ¿es importante? Sí lo es; no debería acercarse al extremo derecho para conservar así los tonos delicados.

18

Comprender los histogramas

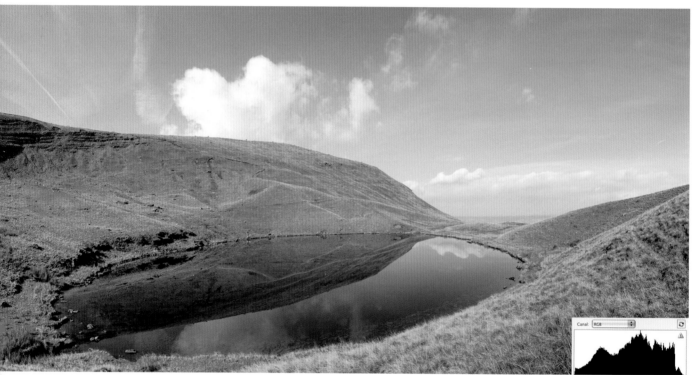

Los histogramas no sólo sirven para identificar problemas, sino también para comprender la exposición y el contraste, y, cuanto mejor los comprenda, más podrá mejorar sus resultados. La idea consiste en aprender a leer un histograma y la mejor forma de hacerlo es observar las fotografías y sus histogramas al mismo tiempo, para identificar qué partes de la imagen se relacionan con qué picos y valles en el histograma. El histograma está diseñado para obtener una comprensión visual a primera vista, así que las descripciones verbales son mucho menos útiles. Por esta razón, en estas dos páginas mostraré más imágenes que palabras.

Diagnóstico: una buena gama de tonos, del claro al oscuro, ocupa toda la escala sin interrupción. Los canales de color muestran una diferencia, como es de esperar, con un azul intenso en el cielo y sus reflejos más oscuros en el pequeño lago (de ahí los dos picos separados). Si unimos los tres en un histograma RGB podemos ver, de izquierda (oscuro) a derecha (claro), las partes sombreadas del lago, el pico central que corresponde a la mayor parte de la hierba (y que se une con un pico de cielo azul a la derecha) y, finalmente, otro minúsculo pico que representa la nube blanca.

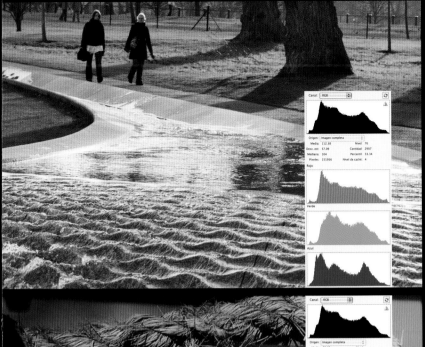

Diagnóstico: en esta fotografía a contraluz, la hierba parece de un tono puro a primera vista, pero, como la mayor parte de la vegetación, tiene más rojo de lo que podríamos esperar (la hierba ocupa el pico de la derecha del canal verde pero también la parte derecha del rojo). El pico de la izquierda de todos los canales representa las siluetas de los árboles y las figuras humanas. En el canal azul, el segundo pico desde la izquierda es el agua azul ondulante que aparece en primer plano en la fotografía, mientras que el agua más clara ocupa la pendiente de la derecha de todos los canales, con un pico en el azul.

Diagnóstico: este detalle de un santuario Shinto está segmentado, tal como lo percibe la vista, en una zona de sombras oscuras y otra de tonos claros (la madera anaranjada y la paja colgante). En su marcha hacia la derecha, desde el azul hasta el rojo, los canales de color muestran también que las sombras son de tonos fríos y las zonas luminosas son cálidas.

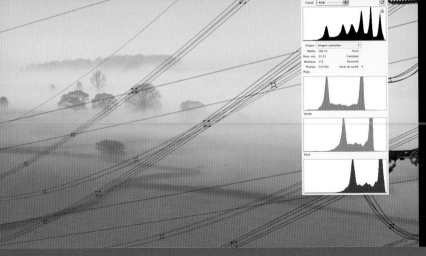

Diagnóstico: aunque en un primer vistazo muchas personas dirían que esta escena es suave, de bajo contraste, se ha procesado para cubrir la gama del blanco al negro. De forma sorprendente, las partes oscuras de las líneas eléctricas y las torres de alta tensión son apenas visibles, son muy bajas, pero alcanzan el extremo izquierdo. La sucesión regular de picos muestra lo que el ojo acostumbra a omitir: que lejos de ser una suave transición de tonos, el paisaje brumoso está segmentado en zonas. Los canales de color muestran que el azul domina en las zonas luminosas, el verde en los medios tonos y que, aunque parezca mentira, el rojo también está presente en la imagen.

19

Dispare para las luces

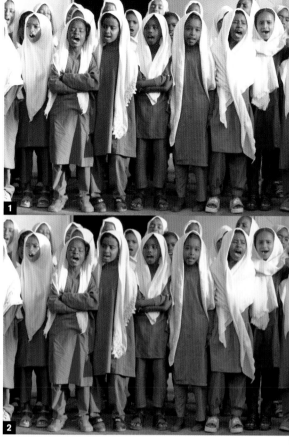

Todas las cuestiones sobre la exposición giran en torno a un punto: el alto contraste o, dicho de otro modo, una escena de gama dinámica alta. Esto no es nada nuevo; los fotógrafos han estado trabajando en esta cuestión desde siempre. La estrategia más básica tampoco es ninguna novedad: exponer para preservar las altas luces. Esto era cierto en la película de diapositiva en color, especialmente en Kodachrome, la elección profesional de muchos fotógrafos, pero tenía un comportamiento muy pobre en imágenes sobreexpuestas, ya que producía unas zonas luminosas desagradables y desteñidas. En situaciones de alto contraste, en las que hay pocas opciones de equilibrar la luz y no existe posibilidad de tomar imágenes con múltiples exposiciones, lo que equivale en la mayoría de situaciones, tendrá que elegir entre perder las sombras o las altas luces. En casi todos los casos la mejor estrategia consiste en perder las sombras.

Existen más técnicas para recuperar el detalle de las sombras digitalmente en el posprocesado de las que existen para recuperar las luces. Como hemos visto, el límite práctico real para la gama dinámica del sensor en el extremo inferior es el umbral de ruido. Hay tan pocos fotones que alcanzan las fotoceldas que el detalle registrado no se distingue del ruido. Sin embargo, existen distintas soluciones en el procesado en la cámara y, más tarde, en los programas de edición para suavizar el ruido. Incluso si los resultados son en ocasiones artificialmente suaves, a menudo se puede hacer que sean visualmente aceptables. Lamentablemente, no hay algoritmo que pueda solucionar la pérdida total de información visual en las altas luces sobreexpuestas. Si los tres canales están reventados, lo que significa que las fotoceldas están llenas al 100%, los píxeles resultantes estarán vacíos. Existe una solución parcial en los casos en los que algunos datos sobreviven en uno o dos de los tres canales, como pasa con la Recuperación de ACR, pero no hay que esperar grandes resultados. Hemos planteado el argumento técnico para conservar las luces a la hora de disparar, pero probablemente es más importante el argumento de la percepción. En una escena, la vista presta más atención a las zonas claras que a las oscuras y, mientras que mirar una escena de alto contraste en la que las luces conservan el detalle, pero las sombras son profundas, es aceptable, lo contrario no lo es. Las zonas de sombra completamente aclaradas con zonas luminosas quemadas crean un efecto desagradable para la mayoría de personas. Esto no equivale a decir que no puede hacer una buena fotografía con este tipo de exposición, de eso se trata la fotografía en clave alta, pero no encaja con lo que percibimos como un registro coherente de la escena

Sabiendo esto, tendrá que definir cuáles son las altas luces de una escena y si son importantes. Pocas personas sentirán la necesidad de captar el detalle en una zona luminosa especular, como el reflejo del sol en el parabrisas de un vehículo, o el detalle de una

1-4 Las imágenes 1 y 2 de estas niñas sudanesas fueron tomadas con poca diferencia de tiempo pero con distintas exposiciones (la más clara sobreexpuesta por 1 punto), como se puede percibir en los pañuelos blancos. En la imagen 3 no hay recorte, ya que la exposición está deliberadamente ajustada para las altas luces, y si se pulsa Auto en Adobe Camera RAW se indica que todavía hay un poco de margen para aumentar el brillo. La imagen sobreexpuesta ha sido procesada utilizando la Recuperación máxima en ACR, que trata de recuperar detalle en las altas luces. De todos modos, los dos pañuelos más claros, el de la derecha y el del extremo izquierdo, no se pueden mejorar porque no hay detalle que recuperar.

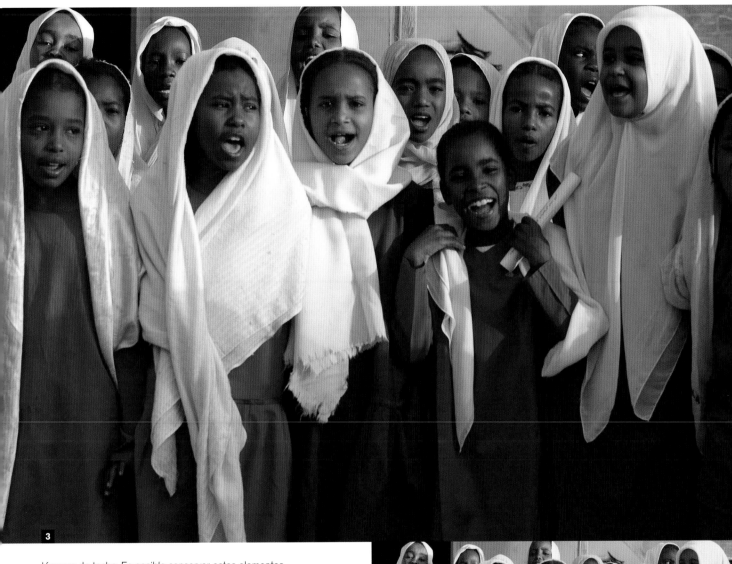

3

lámpara de techo. Es posible conservar estos elementos
utilizando técnicas HDR, pero no se suelen hacer
en una fotografía normal. Puede llevar este principio
más lejos si acepta la luz solar intensa que entra
por una puerta o ventana en una fotografía de interior,
o si elige un tratamiento en clave alta.

El ajuste más útil de reproducción de la cámara es
el de recorte de altas luces, que toma la forma de zonas
con destellos intermitentes en blanco y negro. Aunque
es una opción que distrae la atención, muestra qué
zonas están quemadas y son irrecuperables, aunque
dispondrá de cierto margen si utiliza técnicas como
la Recuperación de ACR.

4

20

Elegir la clave

En términos de imagen, *clave* significa lo mismo que en música: la escala de tonos de cada imagen. Una clave alta generalmente significa claro, y una baja normalmente oscuro, aunque existen numerosas variaciones dentro de las claves. Aunque a menudo el fotógrafo no tiene la posibilidad de elegir, sino que simplemente se halla ante una gama tonal, hay situaciones en las que se puede decidir. En una situación fuera de estudio, esto puede significar redefinir el sujeto y encuadrarlo de otra manera, pero en un entorno controlado, como el estudio, o en un primer plano, existen muchas oportunidades. Si tiene control sobre la iluminación será, siguiendo con la analogía musical, el compositor, y elegir la clave de su composición es verdaderamente importante.

Por alguna razón, actualmente se habla menos de la clave que en otros tiempos (aunque nunca ha recibido mucha atención), pero es un elemento que añade una capa más de decisión creativa, por lo que es útil conocerlo. En la fotografía analógica, los extremos de clave alta y clave baja solían estar en la fase del copiado, donde los tonos eran más fáciles de manipular. El proceso digital, naturalmente, ofrece más opciones.

Elegir y trabajar con una clave determinada comprende dos pasos: disparar y procesar. En el momento de disparar esto se traduce en encontrar un sujeto y una composición que tiendan, de manera natural, a un tratamiento en particular y exponer de acuerdo a éste. Las escenas que tienen el potencial de funcionar bien en una clave extrema son aquellas donde casi todos los tonos se encuentran en un registro similar, así que generalmente son escenas de bajo contraste. Algunos paisajes funcionan bien, así como

los retratos de piel caucásica muy iluminados para la clave alta y los retratos menos iluminados para piel oscura.

A la hora de exponer para la clave baja, la única consideración importante es preservar las altas luces (*véase* consejo n.º 19), ya que las imágenes se pueden procesar para oscurecerlas sin pérdida de calidad. No sucede lo mismo a la hora de aclarar imágenes cuando se procesan, ya que el peligro es exagerar el ruido en las sombras profundas. Para tratamientos en clave alta, exponga completamente. En este caso, el ajuste de reproducción más útil no es el aviso de recorte de altas luces, sino el histograma; la parte izquierda debería aparecer lejos del extremo izquierdo de la escala, hacia el centro.

Durante el posprocesado, hay una amplia gama de técnicas para crear una clave determinada. La simplicidad, es el objetivo a alcanzar en la mayoría de imágenes y, tanto si usa niveles, curvas o cualquier otro control para ajustar la distribución tonal, suele ser de gran ayuda fijarse en el fondo.

1 Las colinas y páramos sombríos que bordean un lago escocés, bajo nubes espesas, piden un tratamiento en clave baja. De hecho, una exposición y un tratamiento más intermedio serían poco recomendables, ya que la iluminación es monótona y hay pocos detalles de interés en el terreno. Un tratamiento en clave baja destaca los tonos oscuros y las texturas.

2 White Sands, en Nuevo México es un territorio con arenas verdaderamente blancas, así que se pueden destacar todavía más con un tratamiento que podríamos llamar sobreexpuesto. La clave alta implica una inundación de luz en la imagen, como se ve en este caso.

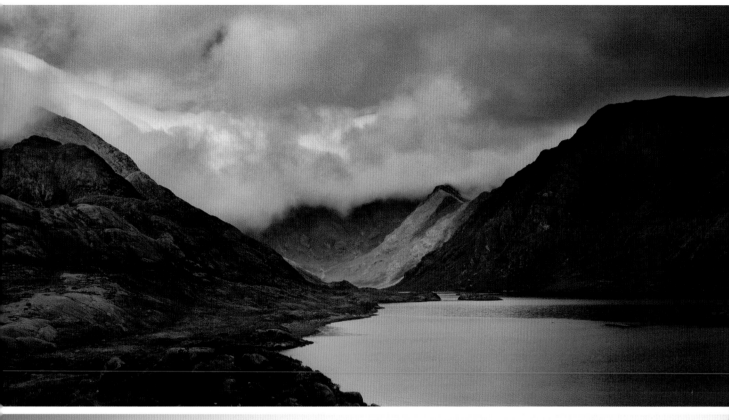

2

21

Ajustes a baja intensidad

Todas las cámaras ofrecen opciones que permiten al procesador interno ajustar la imagen, generalmente para el contraste, la nitidez, el equilibrio del blanco y la saturación. La idea, naturalmente, consiste en optimizar la imagen en la primera oportunidad posible, para que esté lista cuando la saquemos de la cámara. Esto está bien si realmente necesitamos utilizar la imagen inmediatamente, como ocurre, por ejemplo, con las fotografías profesionales de noticias o deportes. Si éste no es su caso, piense que estas opciones, cuando se utilizan a niveles altos, consiguen resultados a fuerza de perder información de la imagen.

En particular, aumentar el contraste y la nitidez destruye valores intermedios de píxeles que no se pueden recuperar. No quiero que esto parezca algo catastrófico, porque no lo es, pero si los matices en la calidad de la imagen son importantes para usted, la cámara no será el mejor lugar para perfeccionar la imagen.

El alcance del procesamiento interno evoluciona año tras año y, actualmente, algunas cámaras ofrecen incluso opciones de mapeo tonal locales (el mapeo tonal local es un tipo de proceso de la imagen en el que los tonos se ajustan en función de lo que se encuentra en regiones colindantes a la imagen y tiene la capacidad, como en la opción de ajustes de «Sombra/Iluminación» de Adobe, de aclarar sombras y reducir las altas luces sin afectar al brillo general de la imagen). Sin embargo, por muy útil que sea esta opción para perfeccionar el aspecto de una imagen cuando toma la fotografía, todo esto es posible con más opciones y con mucha más potencia en un programa informático. Éste es mi argumento para

1

conservar la máxima información de píxeles escogiendo los ajustes a la intensidad más baja que tenga. Equivale a decir: contraste bajo, nitidez baja, saturación baja.

Esta recomendación resulta útil cuando no dispare en formato RAW, ya que en este caso es redundante. Además, depende de sus necesidades y de su cámara, pero me es difícil concebir una situación donde se necesite mucho posprocesado si no se ha querido utilizar un archivo RAW para captar la imagen. Si, de todos modos, la inmediatez prevalece, ignore este consejo y pruebe los ajustes que le ofrece su cámara; elija aquellos que le proporcionen mejores resultados visuales.

1-2 Una imagen y dos interpretaciones del proceso; ambas se pueden realizar en la cámara o en el ordenador. La diferencia es que la versión con los ajustes a baja intensidad contiene más información tonal, lo que significa que podrá ir del bajo contraste al más alto fácilmente en el posprocesado, pero no obtendrá tan buenos resultados si quiere pasar del alto contraste a una imagen más suave.

2

3 4

3-4 Los ajustes de procesado varían entre los distintos modelos de cámara. En este caso, con una Nikon D3, una opción es elegir preprogramas para la nitidez, el contraste, el brillo, la saturación y el tono. La otra opción consiste en aplicar un mapeo tonal local para ajustar las sombras y las luces. Aunque estas opciones son admirables, sigo pensando que el mejor lugar para llevar a cabo estas tareas es el ordenador y el mejor momento es después, sin prisas.

22

Un toque de flash

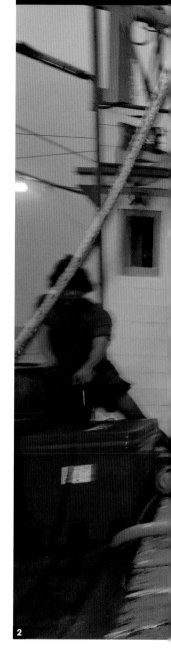

Y con un toque quiero decir sólo un poco. El flash tiene su lugar en el ámbito de la fotografía y, en el estudio o en cualquier situación en la que la iluminación esté controlada, puede crear una atmósfera, además de servir para su función más mundana que consiste, simplemente, en iluminar las cosas para que se vean claramente. Pero la marcha de la tecnología en la fotografía digital ha hecho que disparar sin ninguna ayuda en una situación de escasa luz se convierta en una nueva y tentadora posibilidad, lo que deja al flash de la cámara sin mucha utilidad. Puede que le guste el efecto del flash, ya que ha estado entre nosotros durante muchísimos años, aunque es más frecuente en la fotografía amateur que en la profesional, pero la habilidad de añadir una dosis cuidadosamente limitada de flash a una imagen, que de otro modo tendría sólo iluminación ambiental, es bastante fácil con una cámara digital y, además, puede resultar muy útil. El efecto del flash se puede comprobar inmediatamente, lo que ayuda a mejorar el resultado.

Los detalles de los ajustes estarán en el manual de la cámara, no voy a repasarlos paso a paso en estas páginas. De todos modos, no es especialmente complicado. La idea es añadir una fracción de la potencia máxima del flash a una exposición media basada en la luz ambiental. Un cuarto, por ejemplo, aunque depende del gusto de cada uno. Existen tres razones para hacer esto. La primera son las situaciones de contraluz, cuando es de gran ayuda tener cierta luz adicional que provenga de su posición. La segunda es cuando la iluminación general es un poco triste y sin vida, como en un día nublado y gris, cuando siente la necesidad de dar un toque de luz a las cosas. La tercera

es en condiciones de muy poca luz, cuando una exposición larga registraría imágenes borrosas y el flash añade congelación de la escena al final de la exposición. Este último es el flash de cortina trasera, que se dispara al final del tiempo de abertura del obturador.

Tengo que admitir que, para un gran número de fotógrafos, el flash es algo odioso, ya que destruye el ambiente lumínico de la escena. Un amigo fotógrafo, Chien-Chi Chang, me llamó una vez al móvil cuando estaba en el golfo de Tailandia, fotografiando en un barco pesquero, para recordarme que «Cartier-Bresson dice: ¡Sin flash!». A pesar del aviso, disparé con flash, y éste es el resultado.

1 La pantalla trasera de este flash externo muestra el nivel de potencia en la esquina superior derecha. Si reducimos el nivel, en este caso en 2/3 EV, impediremos que el flash domine la imagen.

2 Un pescador de calamares en un barco tailandés se prepara para lanzar la red por la borda. Aquí, el flash tiene la única función de aumentar la nitidez de la figura humana, mientras que una exposición lenta (1/30 seg) y un ISO de 400 registra el anochecer adecuadamente.

3 Como no hay luz natural en esta escena de un titiritero birmano que actúa en una pequeña ciudad, el flash es inevitable para dar movimiento a la imagen. Sin embargo, se equilibra con una exposición larga y de cámara en mano, que registra la iluminación del escenario y la acción de los títeres.

3

23

Soluciones para el contraluz

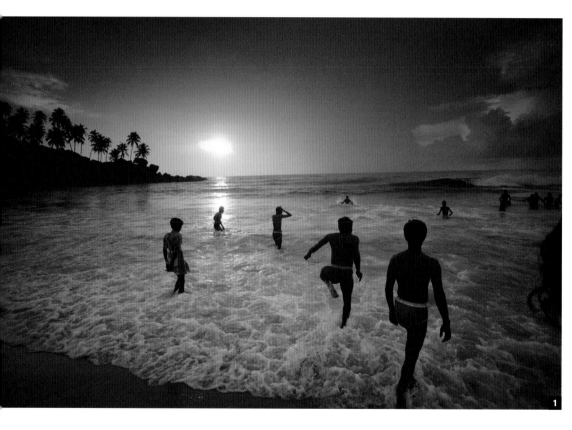

1 Si las formas que se encuentran en primer plano funcionan, lo que significa que se pueden distinguir e interpretar bien o son interesantes, deje que se conviertan en siluetas, y exponga para captar a menudo el colorido de la iluminación posterior.

El flash, como hemos visto en las páginas anteriores, constituye una solución para las escenas de contraluz, pero no es de ningún modo la única. Existen varias maneras de gestionar las escenas iluminadas a contraluz, como tratar la situación de manera positiva en lugar de hacerlo como un problema que hay que solucionar. Básicamente, variaciones de cinco enfoques, que son los siguientes:

* Utilizar un reflector (o un flash) desde la posición de la cámara para iluminar el sujeto en primer plano.

* Tratar al sujeto como una silueta y crear una composición basada en formas.

* Ignorar las altas luces y exponer a partir de los tonos medios del primer plano. Esto funciona mejor en unas situaciones que en otras y depende, en gran medida, de lo dominante que sea el fondo iluminado.

* Aclarar las sombras digitalmente en la conversión RAW o en el posprocesado.

* Fotografiar a partir de varias exposiciones y utilizar técnicas de combinación o de HDR.

2 En esta imagen, las columnas y entradas de piedra del antiguo templo modificaban la iluminación, así que el sol no era visible. Esto facilitó que las escasas altas luces se quemaran. El satén blanco del traje en primer plano también facilitó este efecto.

3-4 El tratamiento de esta diapositiva escaneada rescata una considerable cantidad de detalle, gracias a la herramienta Sombra/Iluminación de Photoshop.

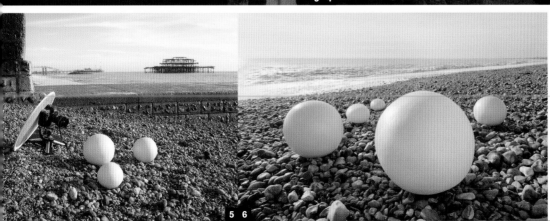

5-6 Un reflector flexible de tela plateada, que se dobla y se convierte en un pequeño círculo cuando no se utiliza, sirvió para rellenar las sombras de manera óptima en esta imagen de objetos de piedra pintada de la artista Yukako Shibata.

24

Iluminación
para retratos

Fondo

Reflector Maxilite con viseras
con cabezal de 250 W ajustado a F7.

Modelo.

Disco reflector de 80 cm

Reflector Maxilite y rejilla con brazo
con cabezal de 500 W a F7.

Caja de luz Softboc con cabezal
de 250 W a F7.
Luz de relleno

1

Camara – Nikon D2X
con objetivo de 85 mm.

Existen muchas soluciones para iluminar un retrato, incluida la de no molestarse en hacerlo. Por ejemplo, la iluminación potente, ya provenga de una luz de estudio o del sol a través de una puerta, puede ser dramática y exagerará la textura de la piel (las arrugas parecerán grietas y los poros pequeños cráteres). Pero, naturalmente, la mayor parte de las personas que posan para un retrato quieren quedar bien. De hecho, si es posible, quieren tener mejor aspecto en la fotografía que en la vida real.

Los profesionales que se especializan en fotografía de moda y belleza utilizan una serie de elementos de iluminación y técnicas muy refinadas para crear un estilo identificable. Sin embargo, si usted ha llegado a la fotografía de retrato sin esa total dedicación, unos

pocos principios le bastarán para conseguir resultados aceptables y fiables. Las tres cosas principales que hay que recordar son: colocar la luz principal frontalmente, crear sombras suaves y utilizar mucho relleno en sombra.

* Utilice flashes de estudio para un control total.
* Emplee una luz difusa principal sobre la cámara y cerca de ella para evitar sombras demasiado duras.
* Hasta cierto punto, los reflectores pueden sustituir la luz de relleno y ahorrará dinero.
* Dicho esto, la iluminación múltiple, como el contraluz, la iluminación de pelo y la luz lateral trasera (*kicker*), son el sello distintivo de muchos fotógrafos de moda y glamur.
* Coloque un reflector fuerte (metálico) bajo la cara para rellenar las sombras de la barbilla y la nariz. El papel de aluminio es un sustituto aceptable; arrúguelo y alíselo para obtener un reflejo más difuso.
* Las luces secundarias, que se colocan detrás del sujeto, hacia el pelo y la cabeza, enfatizan el efecto general.
* Una pequeña luz al descubierto desde cerca de la cámara añade reflejos a los ojos.

1 y 4 La luz suave frontal ayuda a crear un brillo también suave en los planos frontales de la cara, para difuminarse ligeramente hasta las sombras en los planos laterales. Un reflector plateado se sostuvo bajo la cara para suavizar las potenciales sombras de la barbilla. El fondo blanco se iluminó de manera independiente.

2 Las cajas de luz son buenos difusores. Una técnica más avanzada, que no se muestra aquí, consiste en cubrir la lámpara central con una rejilla en lugar de uno de tela, para obtener puntos de luz más evidentes.

3 Los reflectores de tela plegables se pueden encontrar en varios acabados, como son el plateado, el dorado o el blanco.

2

3

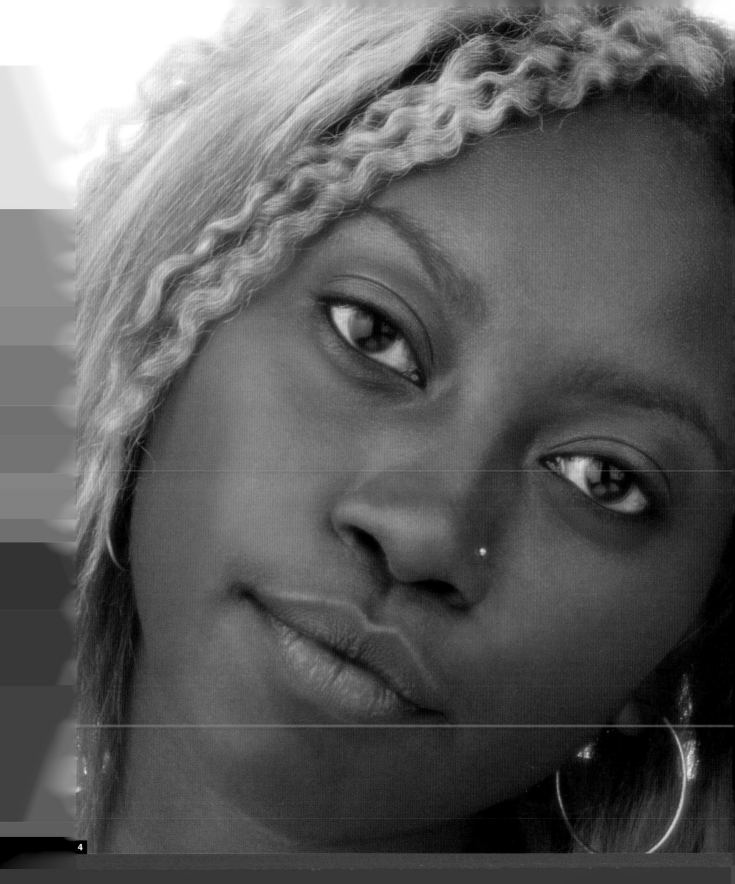

25

Iluminación de productos

Como en el caso de la iluminación para retratos, existen tantos estilos como fotógrafos, pero para conseguir eficacia y obtener imágenes aceptables y agradables basta con un principio básico: tener luz envolvente con cierta direccionalidad. Las sombras se tornan suaves y mínimas, mientras que cualquier superficie reflectante del objeto parece suave porque refleja una fuente de luz muy amplia en lugar de luces complejas.

La manera más fácil de conseguir esto, aunque hay que invertir cierto tiempo en la preparación, es rodear el objeto de material difusor y dirigir a una luz principal hacia el objeto desde un lugar elevado en posición de tres cuartos, y añadir, idealmente, una o dos luces secundarias. Un truco que recomiendo encarecidamente, aunque requiere un esfuerzo considerable, es añadir una luz difusa secundaria que provenga de la parte inferior. Si se acuerda del aspecto que tenía una caja de luz (que sirve para examinar negativos), piense que constituye un efecto de iluminación de base ideal para estos casos. Añade un aspecto profesional a la fotografía.

* Utilice la iluminación de estudio para el control total (y el flash para la comodidad y la precisión).
* Emplee cajas de luz difusoras sobre los focos o fije material difusor alrededor del objeto, como una tienda parcial, y dirija las luces para que pasen a través de él.
* Para el material difusor, utilice plexiglás opalescente, tela blanca o papel vegetal grueso.
* Utilice una luz difusa principal sobre el objeto, ya sea directamente sobre él o en una posición de tres cuartos.
* Emplee luces difusas secundarias o reflectores desde los lados.
* Coloque el objeto sobre una base difusa e ilumínelo desde la parte inferior.
* Si tiene luces suficientes, ilumine el fondo de manera independiente.

1 Para iluminar este cesto ikebana japonés se utilizó una potente mesa de luz con un nivel relativamente alto de iluminación de base.

2 Las superficies reflectantes, como esta pitillera de Fabergé, reaccionan bien con una iluminación difusa envolvente.

3-4 Es una tienda de luz, la Cunelite, que mantiene su forma con aros elásticos. Colocada aquí sobre una mesa de luz, necesita poco más que un foco para dar buenos resultados y una luz difusa. El panel frontal se puede cerrar y la cámara se puede introducir a través de una abertura ajustable con cremallera para obtener una difusión completa, lo cual es útil para superficies muy reflectantes.

5 Una mesa de luz, utilizada en combinación con el material difusor, permite que la luz ascienda a partir de una lámpara de suelo.

1

Capítulo_

03

Color

31 32 33 34

26

Ajuste fácil del equilibrio del blanco

3

En la jerga de la fotografía digital, el equilibrio del blanco se refiere al ajuste de la luminosidad general de una imagen para que resulte «normal». El motivo por el cual es tan necesario es que nuestros ojos se adaptan mucho mejor que una cámara a los diferentes tonos de luz de nuestro entorno. Por lo general, apenas percibimos las diferencias entre la luz del día, la luz incandescente y la luz fluorescente. Sin embargo, cada luz tiene sus características propias; el sensor de la cámara, con su Filtro Mosaico de color, capta estas diferencias.

Aunque podría resultar interesante estudiar la temperatura del color, no es necesario. La mayoría de luces artificiales de hoy en día ni siquiera están en la escala de temperatura de los colores; se les asigna un valor de la escala Kelvin para facilitar las comparaciones. Lo importante es lo alejada que esté la luz del blanco y en qué dirección de color. El blanco se considera normal porque así han evolucionado nuestros ojos; y se define como la luz solar del mediodía. El menú del equilibrio del blanco de la cámara ofrece varias formas para que la imagen aparezca blanca (de ahí el nombre). La forma más común de hacerlo es escoger una opción de la lista de las diferentes iluminaciones posibles que ofrece la cámara; sin embargo, hay otras formas más especializadas de hacerlo de las que hablaremos en breve.

Ahora bien, aunque generalmente el blanco parece estar bien ajustado, es fácil que la imagen quede demasiado neutra. El equilibrio del blanco idóneo para usted será el que se indique siempre que le guste el resultado. Disponer de una dominante de color puede dar un efecto positivo a la imagen. Si le gusta el efecto producido

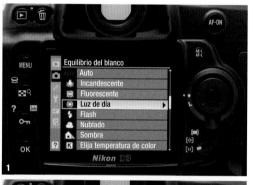

1

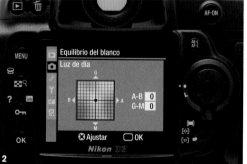

2

por una dominante de color, manténgalo. Si prefiere una versión más neutra, cambie la opción en el menú. Recuerde que las dominantes de color se pueden ajustar a posteriori en el ordenador con una mínima pérdida de calidad de imagen. Disparar en formato RAW (*véase* consejo n.º 3) resulta útil, ya que mantiene los ajustes de color aparte, lo que significa que podrá ajustar el equilibrio del blanco a posteriori sin ninguna de pérdida de calidad de imagen. Si toma las fotografías en formato RAW, no importa el equilibrio del blanco. Yo suelo trabajar con el equilibrio del blanco en automático.

1-2 El menú de equilibrio del blanco prototípico ofrece estas opciones, que en ocasiones se pueden matizar con un control secundario.

3-5 Las diferentes opciones del equilibrio del blanco se explican por sí solas; no obstante, también hay lugar para los gustos personales. Las diferencias de temperatura de color entre luz de día, nubes y sombras son evidentes en estas tres versiones de este paisaje costero en un día soleado, pero ligeramente brumoso.

6-7 Ajustar el equilibrio del blanco para una iluminación fluorescente es más complicado que con otras fuentes de luz, ya que es variable y realmente impredecible, porque no sólo implica la temperatura del color, sino también los matices. Vale la pena hacer pruebas con el ajuste automático. Tomé estas fotografías en formato RAW, lo que me permitió ajustar con gran precisión el equilibrio del blanco.

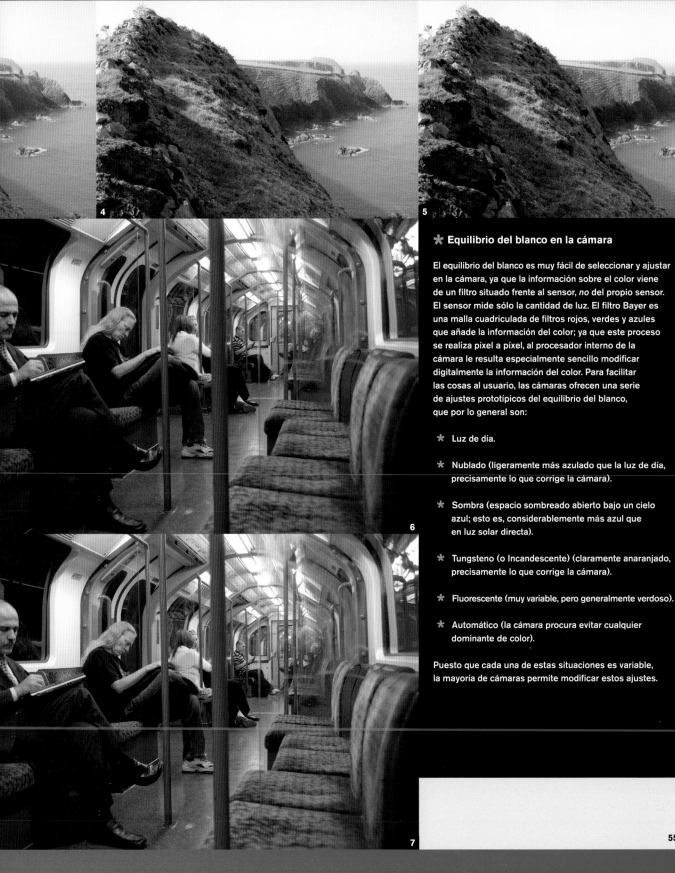

4

5

6

7

✳ Equilibrio del blanco en la cámara

El equilibrio del blanco es muy fácil de seleccionar y ajustar en la cámara, ya que la información sobre el color viene de un filtro situado frente al sensor, *no* del propio sensor. El sensor mide sólo la cantidad de luz. El filtro Bayer es una malla cuadriculada de filtros rojos, verdes y azules que añade la información del color; ya que este proceso se realiza píxel a píxel, al procesador interno de la cámara le resulta especialmente sencillo modificar digitalmente la información del color. Para facilitar las cosas al usuario, las cámaras ofrecen una serie de ajustes prototípicos del equilibrio del blanco, que por lo general son:

✳ Luz de día.

✳ Nublado (ligeramente más azulado que la luz de día, precisamente lo que corrige la cámara).

✳ Sombra (espacio sombreado abierto bajo un cielo azul; esto es, considerablemente más azul que en luz solar directa).

✳ Tungsteno (o Incandescente) (claramente anaranjado, precisamente lo que corrige la cámara).

✳ Fluorescente (muy variable, pero generalmente verdoso).

✳ Automático (la cámara procura evitar cualquier dominante de color).

Puesto que cada una de estas situaciones es variable, la mayoría de cámaras permite modificar estos ajustes.

27

Buscar el gris

Como ya hemos visto, el ajuste del equilibrio del blanco en una fotografía puede resultar banal, pero también puede ser crucial, dependiendo del tipo de fotografía y de sus preferencias personales. Hay que partir siempre de esta base. En aquellos casos en los que el ajuste sí es importante, hay dos maneras por lo menos de garantizar una precisión perfecta: usar una carta de color y establecer un equilibrio del blanco personalizado. Para los casos en los que el equilibrio del blanco es importante, pero no hay tiempo de hacer ajustes, hay una solución muy sencilla: encontrar y recordar un punto de la imagen que sabe que debería ser de un color gris neutro. Así pues, haga lo que haga después, por lo menos dispone de una referencia con la que poder trabajar en el posprocesado.

Esto es más eficaz si las fotografías se toman en formato RAW, ya que todas las modificaciones del equilibrio del blanco pueden hacerse con posterioridad. Pero también funciona disparando y guardando en formato JPEG o TIFF. Todos los programas de edición de imágenes, desde el Photoshop al más simple, tienen algún tipo de muestreo de grises (o cuentagotas), un cursor que cambiará el color de toda la imagen alrededor de cualquier punto que se seleccione como neutro.

No todas las escenas tienen un punto neutro (una puesta de sol prototípica, por ejemplo), pero tienden a no ser en absoluto críticas en términos de color. Además, hay que tener cuidado de no corregir en exceso aquellas escenas en las que el color de la luz resulta atractivo, como un paisaje iluminado por un sol tenue o un interior nocturno que quiera que tenga un aspecto cálido y atractivo.

Para las escenas en general, los puntos grises más comunes son el cemento, el acero, el aluminio, los neumáticos de los vehículos, el asfalto, las nubes espesas y las sombras sobre un fondo blanco (los pliegues de una camisa blanca o las sombras en una pared blanca, aunque también existe el riesgo de que adopten reflejos de color). Busque superficies que sean neutras.

1 Las carreteras, el asfalto y las aceras resultan muy útiles. Aunque su neutralidad nunca está garantizada, visualmente se aproximan lo suficiente como para convertirse en prácticos puntos de referencia.

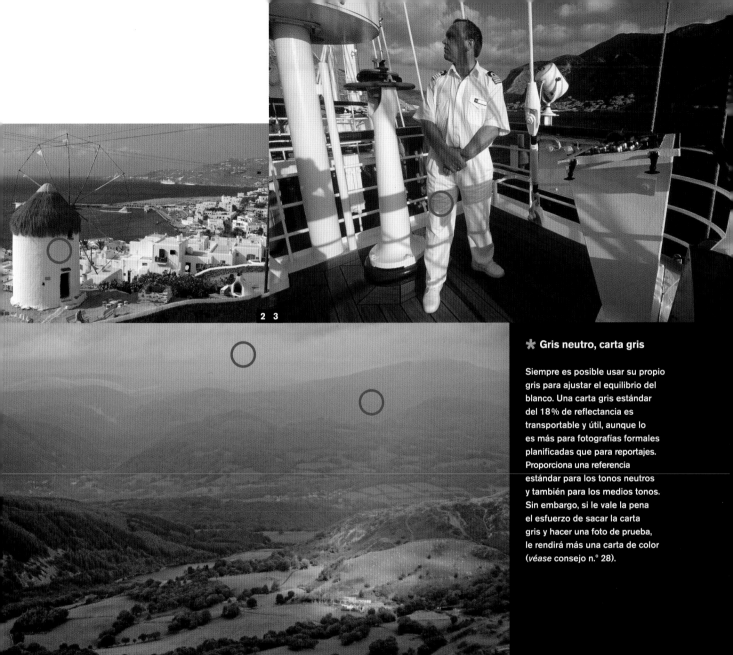

2 3

❋ Gris neutro, carta gris

Siempre es posible usar su propio
gris para ajustar el equilibrio del
blanco. Una carta gris estándar
del 18% de reflectancia es
transportable y útil, aunque lo
es más para fotografías formales
planificadas que para reportajes.
Proporciona una referencia
estándar para los tonos neutros
y también para los medios tonos.
Sin embargo, si le vale la pena
el esfuerzo de sacar la carta
gris y hacer una foto de prueba,
le rendirá más una carta de color
(*véase* consejo n.º 28).

4

2 La pintura blanca tiende a ser
neutra, pero si usa un cuentagotas
de grises será mejor que
seleccione un área sombreada.
Al hacerlo, correrá el riesgo de
cambio de color ya, que es una
zona influenciada por el color del
cielo; no obstante, no es difícil
percatarse.

3 Más sombras sobre fondo
blanco. Advierta que existen
variaciones en la pintura blanca,
además del cambio como
consecuencia del sol del atardecer.
Una solución sería elegir la tela
de algodón blanco y después
ajustar manualmente los canales
de color en «curvas» o «niveles».

4 Visualmente, las nubes grises
sirven como puntos de referencia
para el gris. Como ocurre
con todos los grises, es mejor
usarlos como punto de partida
y contemplar la posibilidad
de realizar pequeños ajustes de
color durante el tratamiento
de la imagen.

28

Carta de color para una precisión total

Si al hacer clic sobre el gris se alineó el resto de colores, puede considerarse afortunado. Sin embargo, si ha hecho pruebas con varias imágenes siguiendo los consejos de las páginas anteriores, seguramente ya habrá descubierto que no siempre funciona así. Cambiarlo todo para ajustarlo a una dirección de color puede provocar que algunos colores no sean los que usted esperaba o quería.

Pero, además, existe el gran problema añadido del metamerismo, un fenómeno que ocurre cuando dos colores aparecen iguales bajo un tipo de luz y diferentes bajo otro. En fotografía esto es especialmente relevante al tratar con luz fluorescente y luz de vapor. En términos prácticos, algunos colores no aparecen como usted hubiera querido que se mostraran al modificar el equilibrio del blanco.

La solución requiere cierta dedicación, pero merece la pena si verdaderamente quiere conseguir una interpretación del color perfecta en todo el espectro, como haría, por ejemplo, con un interior, con una tela o al reproducir una pintura. Con exactamente la misma iluminación con la que va a tomar las fotografías, tome una fotografía de una carta de color estándar. Se trata básicamente de una carta ColorChecker GretagMacbeth, compuesta por muestras de colores. Fotografíela de manera que ocupe una gran área de la imagen, de frente y con un ajuste de exposición medio. Si se hace bien, la muestra blanca debería marcar un valor aproximado de 245 en la escala de «niveles» (que va de 0 a 255) y la muestra negra un valor de aproximadamente 50.

A continuación, cree un perfil para estas condiciones de luz concretas con la ayuda de un para generar perfiles.

No nos ocuparemos aquí de cómo crear este perfil paso a paso, pero se trata de un proceso sencillo que consiste básicamente en abrir la imagen, alinear la imagen de la carta con una rejilla y guardar el perfil creado de forma que pueda aplicarlo a cualquier fotografía tomada en las mismas condiciones de iluminación. El software que he usado para crear el perfil es inCamera de Photoshop.

Una advertencia: el uso de una carta de color únicamente resulta efectivo si la totalidad de la escena está iluminada con el mismo color de luz. ¿Por qué? Las razones son numerosas y no todas son evidentes a la vista humana, que tiene la habilidad de adaptarse a los cambios de color. Puede que la escena sea una estancia iluminada en un lado por la luz que entra por una ventana y, en el otro, por luz artificial. Su ojo será capaz de combinar ambas fuentes de luz, pero el sensor sí las captará.

1-2 Dos cartas de color estándar, ambas de GretagMacbeth (la original con 24 muestras de color y la nueva más compleja, diseñada para fotografía digital).

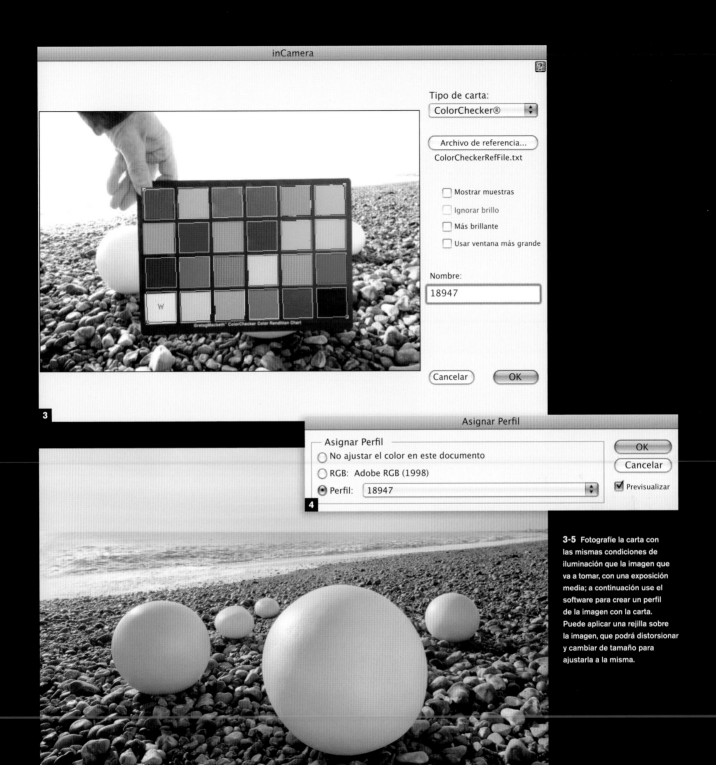

inCamera

Tipo de carta:
ColorChecker®

Archivo de referencia...
ColorCheckerRefFile.txt

☐ Mostrar muestras
☐ Ignorar brillo
☐ Más brillante
☐ Usar ventana más grande

Nombre:
18947

Cancelar OK

3

Asignar Perfil

Asignar Perfil
○ No ajustar el color en este documento
○ RGB: Adobe RGB (1998)
● Perfil: 18947

OK
Cancelar
☑ Previsualizar

4

3-5 Fotografíe la carta con las mismas condiciones de iluminación que la imagen que va a tomar, con una exposición media; a continuación use el software para crear un perfil de la imagen con la carta. Puede aplicar una rejilla sobre la imagen, que podrá distorsionar y cambiar de tamaño para ajustarla a la misma.

5

29

Equilibrio del blanco personalizado

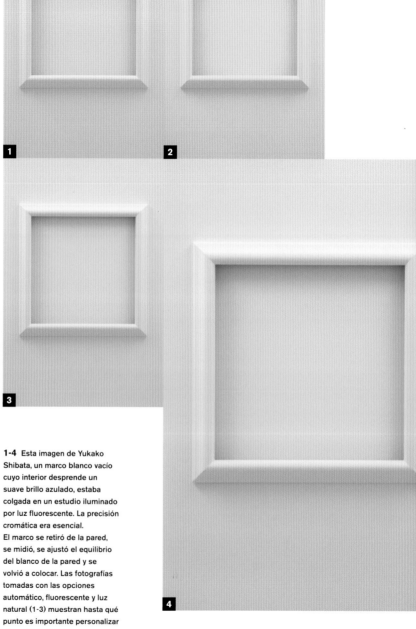

La mayoría de cámaras SLR ofrece la posibilidad de personalizar el equilibrio del blanco. La cámara mide el color a partir de una superficie blanca con la misma iluminación. Cuando se puede obtener una superficie blanca con facilidad, estamos ante el método más fácil y preciso. De todas formas, las superficies blancas son las más fáciles de conseguir en muchas situaciones (piense, por ejemplo, en el papel blanco). También puede usarse con una carta gris del 18% (*véase* consejo n.º 27) pero, si está dispuesto a llevar consigo una carta, puede que sea mejor llevar un ColorChecker.

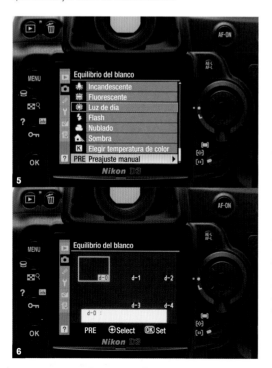

1-4 Esta imagen de Yukako Shibata, un marco blanco vacío cuyo interior desprende un suave brillo azulado, estaba colgada en un estudio iluminado por luz fluorescente. La precisión cromática era esencial. El marco se retiró de la pared, se midió, se ajustó el equilibrio del blanco de la pared y se volvió a colocar. Las fotografías tomadas con las opciones automático, fluorescente y luz natural (1-3) muestran hasta qué punto es importante personalizar el equilibrio del blanco para obtener un resultado óptimo (4).

5-6 En las cámaras Nikon se llama «ajuste manual». Una vez activado, se enfoca una superficie blanca (un papel, una pared pintada, tela). La cámara calcula el equilibrio del blanco de esta superficie, lo guarda y lo usa para las siguientes fotografías.

30

Comprobación en un ordenador portátil

Aunque prefiera fotografiar sin ningún tipo de ataduras, en ocasiones resulta especialmente útil ver una imagen en una pantalla de un tamaño aceptable y calibrada justo después de tomarla, algo que le permitirá comparar la fotografía con la escena fotografiada. No se trata de tener que repetir la fotografía, sino de ser capaz de valorar la precisión del color in situ. Aunque algunas cámaras disponen de pantallas LCD de bastante calidad, nunca ofrecerán la misma precisión que una pantalla de ordenador calibrada.

Por lo general, en fotografía, el color no es tan crucial; por ejemplo, si toma fotos en un estudio, seguramente también tendrá la cámara conectada a un ordenador. Sin embargo, en las sesiones fuera del estudio pueden surgir situaciones en las que la precisión en el color es necesaria, pero difícil de valorar. Un ejemplo sería una sesión de moda; otro es el que propongo aquí, una vidriera con colores intensos y muy definidos. Incluso si se conoce bien la fuente de luz (en este caso un día nublado, en torno a los 6.500 K), los pigmentos o tintes aplicados en las diferentes superficies pueden no quedar registrados digitalmente de la misma forma en que los perciben nuestros ojos. Aquí, aunque se ajustó el equilibrio del blanco a «nublado», varios colores quedaron mal: el tigre resultó más rojo que marrón y las franjas verdes quedaron demasiado amarillas. Puesto que las imágenes se tomaron en formato RAW no fue necesario repetirlas, pero hacer el contraste visual durante el procesamiento de la imagen con un conversor RAW (en este caso el DxO Optics Pro) implicó una serie de ajustes y fue de todo menos fácil.

Lo más importante es, naturalmente, una pantalla bien calibrada. Existen diversas formas de hacerlo: a ojo o con la ayuda de un colorímetro y deberá seguir las instrucciones del fabricante.

La calidad de las pantallas es variable; el problema principal de las pantallas de muchos ordenadores portátiles es que ofrecen un ángulo de visión muy limitado. Deberá comparar los resultados, una vez calibrada con una pantalla de escritorio y decidir si es suficientemente fiable.

1-2 Una vidriera iluminada desde la parte posterior difícilmente se podrá calibrar con los métodos habituales, pero lo más importante en cualquier caso fue el que se asemejara visualmente. Comparar las imágenes tomadas con la vidriera permitió calibrar la imagen in situ.

31

El impacto a través del contraste de color

En fotografía digital, el color consiste en mucho más que conseguir un equilibrio «correcto» o «deseado». Como en la composición, la elección y la gestión de los colores de una imagen pueden ser creativas, sorprendentes y elegantes; en realidad, pueden convertirse en el factor principal del éxito de una instantánea. Como en la composición (como se plantea en el capítulo 5), al dejarse aconsejar sobre el color se corre el riesgo de que la fotografía se convierta en una práctica automatizada y trivial. Es cierto que los colores complementarios, como, por ejemplo, el naranja y el azul, cuando aparecen juntos crean una sensación de armonía, pero también son previsibles. Además, tomar imágenes armoniosas y equilibradas no es el único objetivo de la fotografía. La discordancia de colores puede resultar más atrevida. La intención y el buen gusto, como siempre, son los factores más importantes.

Aplicar un contraste peculiar entre dos o tres colores intensos y saturados es verdaderamente una buena forma de captar la atención. Dependerá de dos factores: de encontrar la combinación adecuada y de la iluminación. Una iluminación potente con sombras bien definidas aumenta nuestra percepción de viveza, como es el caso de estas dos imágenes, tomadas bajo una luz solar media-baja en un día especialmente claro. No hace falta decir que cualquier relación entre colores, ya sea armoniosa o desentonada, llega al observador con más fuerza cuando los colores, como los de las fotografías, son intensos. Se trata de dejar a un lado la sutileza, de la que se hablará en la página siguiente.

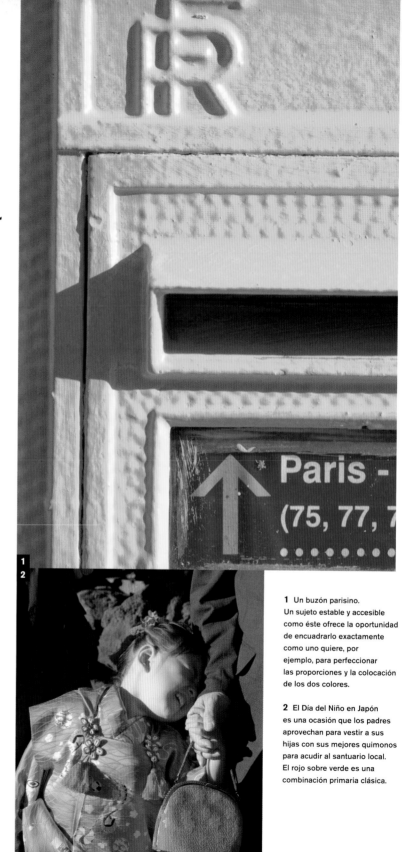

1 Un buzón parisino. Un sujeto estable y accesible como éste ofrece la oportunidad de encuadrarlo exactamente como uno quiere, por ejemplo, para perfeccionar las proporciones y la colocación de los dos colores.

2 El Día del Niño en Japón es una ocasión que los padres aprovechan para vestir a sus hijas con sus mejores quimonos para acudir al santuario local. El rojo sobre verde es una combinación primaria clásica.

2 Una aprendiz de geisha o maiko camina por una calle de Kioto. Los colores son básicamente los mismos que en la otra imagen, aunque en diferentes proporciones.

Sutileza cromática

Los colores intensos ocupan un lugar importante en fotografía, pero también los tonos pastel. Es una cuestión de estilo. Se trata, asimismo, de encontrar combinaciones de dos y hasta tres colores que contrasten unos con otros, pero las escenas de colores apagados, como en la fotografía, se consiguen evitando los colores primarios, por lo general con una iluminación suave y menos saturación que en el consejo de la página anterior. La carencia de saturación excesiva, no obstante, tiende a crear colores aburridos y turbios, mientras que las sombras de color pastel necesitan retener cierta pureza.

La ventaja de fotografiar colores suaves es que incita a una observación más minuciosa de la imagen. Estos colores, a menudo, resultan más interesantes porque son menos familiares que los primarios y secundarios y dan pie a una exploración más detallada de las relaciones cromáticas. Apreciar las sutilezas requiere tiempo y, dado que la imagen capta la atención del observador, el resultado es más satisfactorio.

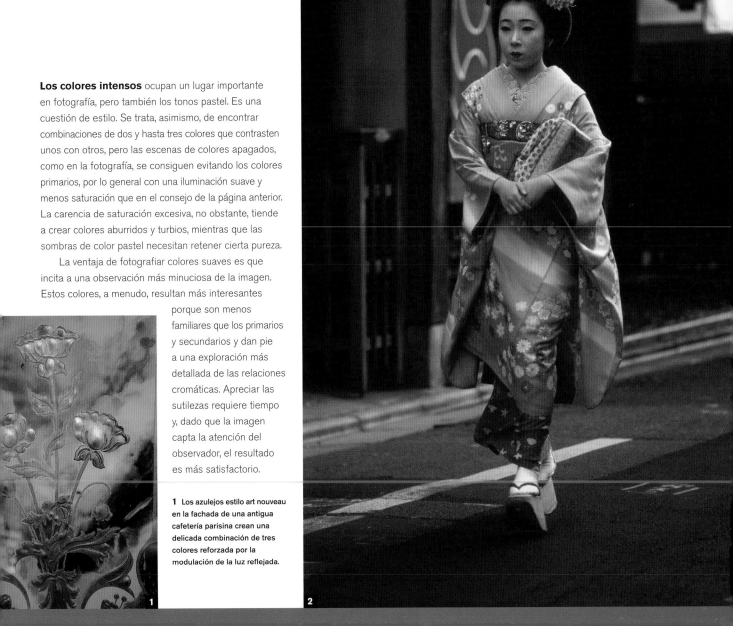

1 Los azulejos estilo art nouveau en la fachada de una antigua cafetería parisina crean una delicada combinación de tres colores reforzada por la modulación de la luz reflejada.

1

2

33

Unificar el color

Todos estamos acostumbrados a la dominante de color, un tono determinado que tiñe toda la imagen, y a las diversas formas de tratar dicho fenómeno como «un problema». Esto incluye ajustar el equilibrio del blanco al tomar la fotografía, a veces también el color o realizar la corrección durante el posterior tratamiento de la imagen. Aunque es cierto que una dominante generalizada puede resultar molesta y dar la sensación de que el color es erróneo, en muchas ocasiones esta dominante contribuye a aumentar la fuerza de una imagen. Un único tono dominante unifica los elementos de una imagen. Encontrar y encuadrar una escena dominada por un único color puede provocar cierta actitud de sorpresa. La intención principal de este primer plano de una mantis religiosa sujeta a un tallo de una planta de arroz era hacer un estudio del verde de las cosas en crecimiento.

Cuando se juntan varias imágenes, como en una página web o una página impresa, el hecho de colocarlas por colores puede dar lugar a una composición interesante. Si dispone de una serie de imágenes, cada una de ellas dominada por un color, y las coloca juntas, conseguirá otra forma de expresión de las relaciones de colores.

1 El verde de los tallos de esta planta de arroz domina esta fotografía y se intensifica con el verde de la mantis religiosa.

2 El tono azul de esta fotografía es exactamente el de la temperatura del color, fruto del azul del cielo de última hora de la tarde reflejado por la nieve del fondo. «Corregir» esto neutralizando el tono azul puede resultar tentador, pero eliminaría la sensación de frío y de que la luz se desvanece.

1

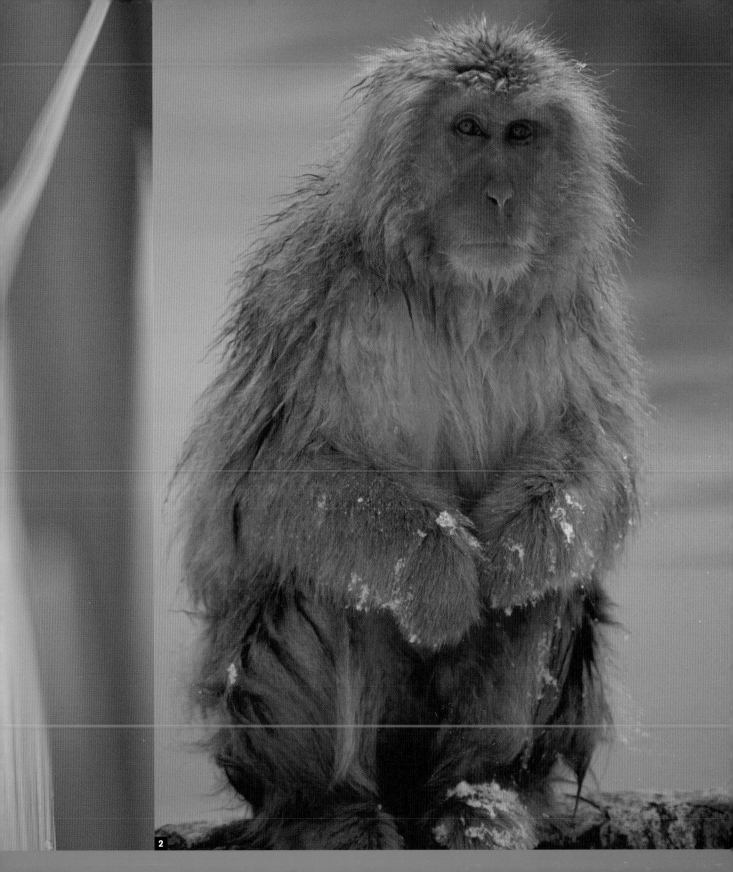

34

Fotografía en blanco y negro

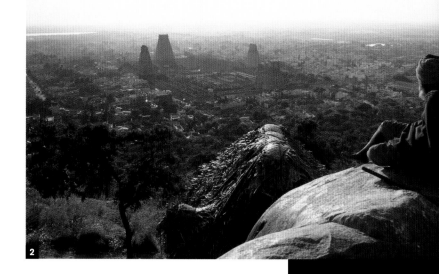

La fotografía digital ha dado nueva vida a la fotografía en blanco y negro, ya que permite un control muy ajustado sobre la forma en que los colores se representan en la escala de grises. La mentalidad de la fotografía en blanco y negro es bastante diferente a la de la fotografía en color y puede tener un profundo efecto sobre las imágenes. Al eliminar tonalidades aumentamos su modulación hasta convertirla en un elemento de gran importancia. Asimismo, permite un refinamiento considerable y los elementos no cromáticos de una fotografía, especialmente la forma, los bordes y la textura, adquieren un significado adicional. La larga tradición en blanco y negro dentro de la historia de la fotografía ha dejado un legado que satisface a muchos fotógrafos. Los puristas de la fotografía digital argumentarían que, dado que los sensores de las cámaras captan las imágenes en blanco y negro y el color se añade gracias a filtros Bayer, la fotografía en blanco y negro es una imagen fotográfica más verdadera.

Algunas cámaras disponen de una opción para fotografiar en blanco y negro (o monocromo). Los canales RGB permanecen, pero están desaturados y pueden recuperarse en formato RAW. Su principal ventaja es que hace que sea más fácil ver qué queda bien en blanco y negro en el momento de tomar la fotografía. Hay cámaras que también ofrecen el resultado en tono sepia.

El procesado permite convertir un archivo fotográfico en color en uno monocromático, teniendo en todo momento un control y una precisión que ya querrían para sí los entusiastas del copiado analógico. Los programas de edición de imágenes, como Photoshop, LightZone y DxO Optics Pro, entre otros, permiten tipos de conversión que dejan manipular los canales. En las fotografías de la página siguiente se muestra el menú de Conversión a Blanco y Negro de Photoshop, que cuenta con varias configuraciones preestablecidas que reproducen el efecto de los filtros de color tradicionales para fotografías en blanco y negro.

1 Muchas cámaras SLR
ofrecen la posibilidad de tomar
fotografías en blanco y negro.
Tomar la fotografía en formato
RAW, como en la imagen, permite
la opción de restablecer el
color durante el posprocesado.

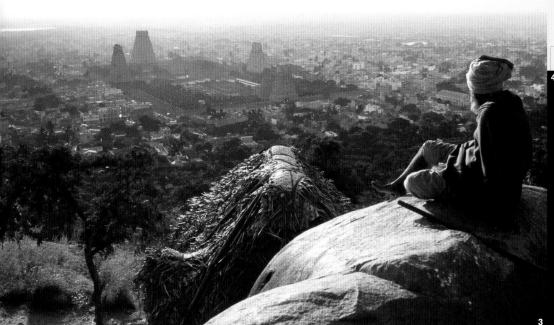

3

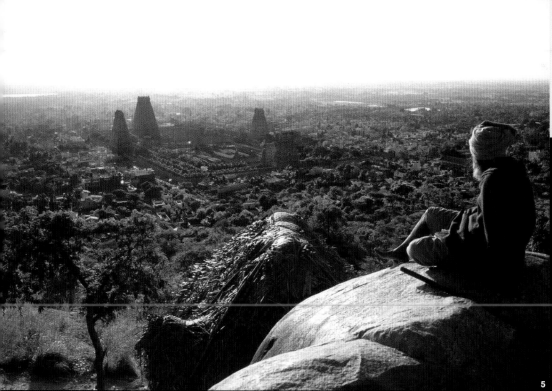

4

6

2-6 En este ejemplo vemos una fotografía en color escaneada y dos de las múltiples versiones que se pueden conseguir mediante el ajuste de los 6 controles de color. En una de ellas, el objetivo es maximizar la sensación de distancia y de calima subiendo el azul y bajando el verde. En la otra, la profundidad se consigue subiendo el verde y bajando el azul y el cian. El rojo se mantiene de moderado a alto en ambos casos.

5

Capítulo_ 04

Consejos
técnicos

35

Personalizar los ajustes

Cada lanzamiento de un nuevo modelo de SLR viene acompañado de nuevas funciones, lo que se traduce en más posibilidades a la hora de usarlo, que van desde los modos de enfoque a la medición de la exposición y el color, entre muchos otros. Poder elegir es algo bueno, pero puede resultar abrumador, especialmente cuando el concepto de fotografía se asocia más a la idea de disparar apretando un botón que a algo complejo y difícil (*véase* consejo n.º 1).

Un buen ejemplo de ello es el enfoque. Actualmente existen técnicas automatizadas muy sofisticadas, como, por ejemplo, el reconocimiento de la escena (la cámara es capaz de identificar la cabeza y los hombros de una persona y enfocarlos automáticamente) o el seguimiento de enfoque (capaz de seguir un sujeto que haya sido enfocado previamente por la cámara), una herramienta muy importante y útil si se realiza fotografía deportiva; si, en cambio, se dedica principalmente a fotografiar paisajes, probablemente no será de ayuda.

Una forma sensata de utilizar las funciones que va a necesitar y mantener el resto al margen consiste en personalizar las opciones de la cámara. El procedimiento puede variar en función del fabricante y del modelo de la cámara, pero la idea básica consiste en introducir los ajustes que más use o con los que quiera practicar más en un «banco de ajustes», algo que le evitará tenerse que desplazar constantemente por los menús y submenús y que, por tanto, le ahorrará tiempo.

1 Un banco de ajustes personalizados es un lugar en el que podrá almacenar una selección de los más empleados para acceder a ellos de forma rápida.

36

Controlar el polvo

<div style="float:right">

✱ Trucos para ver el polvo

Poca abertura
Al cerrar el diafragma de abertura del objetivo se amplía la profundidad de campo, con lo que las motas de polvo se ven más enfocadas.

Objetivo gran angular
La menor distancia focal de un objetivo gran angular ofrece una mayor profundidad de campo, lo que ayuda a que el polvo quede más enfocado.

Tonos medios sin detalles
Las escenas con pocos detalles, como un cielo prototípico, hacen que las sombras de polvo se vean más. Al contrario de lo que sucede en el tipo de zonas de la imagen con una baja frecuencia, las zonas con una frecuencia alta y una alta cantidad de detalles encubren las motas de polvo hasta el punto de que no necesitan eliminarse.

Áreas desenfocadas
Las áreas borrosas o desenfocadas de una imagen crean otro tipo de zona de baja frecuencia sobre la que las sombras de polvo tienden a destacar. Sin embargo, estas zonas son más comunes con distancias focales largas y poca profundidad de campo, lo que tiende a compensar hasta cierto punto.

</div>

Las sombras que dejan polvo y otras partículas que se depositan en el sensor siguen siendo uno de los problemas constantes de las cámaras SLR. Es casi imposible evitar que se introduzca polvo cuando se cambia de objetivo, a no ser que se haga en un lugar «esterilizado» como un estudio; así pues, cualquier práctica fotográfica en exteriores es propensa al polvo. Recientemente están empezando a surgir soluciones ingeniosas, como los ultrasonidos o hacer vibrar mecánicamente el filtro de paso bajo para sacudir las partículas, pero en cualquier caso es absolutamente necesario e importante controlar con regularidad si hay polvo. La forma más sencilla de hacerlo es ampliar la imagen al 100% siempre que crea que las condiciones son propensas a la aparición de polvo. Para ello:

Coloque la distancia focal más corta que tenga o seleccione la menor distancia focal en un objetivo zoom. Sitúe la lente en su punto de abertura mínima. Enfoque cualquier superficie lisa de un tono claro o medio, como una pared blanca o el cielo, y ajuste manualmente el objetivo hasta conseguir el máximo aumento. Active la exposición automática o ajústela ligeramente para un resultado un poco más claro. De esta forma, cualquier sombra de polvo quedará magnificada al máximo.

A continuación, visualice la imagen en la pantalla LCD de la cámara ampliada al 100%. Empiece por el extremo superior izquierdo de la imagen y desplácese hacia la derecha; descienda y vuelva a desplazarse hacia la izquierda, y así sucesivamente hasta que haya examinado la imagen completa. Cualquier sombra de polvo debería ser visible en forma de mancha oscura. El siguiente paso es limpiar

1 Siga el procedimiento descrito en el texto y examine una imagen lisa a un aumento del 100% de izquierda a derecha y de arriba abajo.

2 Algunas cámaras permiten capturar una «plantilla de polvo», que puede usarse con el software adecuado para eliminar las marcas de polvo de un conjunto de imágenes.

el sensor (*véase* consejo n.º 37) o disponerse a eliminar las sombras durante el posprocesado. Algunas cámaras usan un procedimiento similar para crear una «plantilla de polvo», utilizada para eliminar automáticamente el polvo.

37

Limpieza del sensor

La limpieza del sensor por parte del usuario no solía recomendarse, sobre todo para evitar que manos inexpertas rayaran la superficie del filtro de paso bajo. Se trataba de una recomendación pertinente en los tiempos en los que los fabricantes de cámaras realizaban gratuitamente la limpieza de los sensores. Hoy en día, en cambio, los costes de limpieza son bastante elevados; además, existen en el mercado kits de limpieza que hacen que limpiar usted mismo el sensor sea más o menos conveniente. Si limpia el sensor con cuidado y seguridad, además de la limpieza regular del mismo podrá eliminar al instante cualquier invasión esporádica de polvo. Hay que tener en cuenta que los fabricantes siguen desaconsejando la limpieza por parte del usuario, pero en realidad lo hacen para protegerse a sí mismos.

El punto crucial que diferencia una buena limpieza de una mala es el hecho de tocar o no la superficie del sensor. El procedimiento más simple consiste en usar una pera de aire (soplador): al apretarlo, de la punta sale un chorro de aire. Siempre que evite tocar la superficie del sensor con la punta de la pera de aire, este tipo de limpieza difícilmente puede resultar dañino para la cámara. Sin embargo, el uso de estas peras de aire puede hacer que el polvo, en lugar de desaparecer, se desplace. Esto es, puede ser que se retire el polvo del sensor, pero con la probabilidad de que se quede dentro y vuelva a depositarse en el sensor en cualquier momento. Lea detenidamente las instrucciones del fabricante de la cámara a la hora de exponer el sensor, lo que implica bloquear el espejo y abrir el obturador quitando el objetivo. Deberá buscar un lugar seco y sin movimientos de aire y adoptar una posición

1-2 Siga las instrucciones del menú para bloquear el espejo. Para hacerlo es necesario que la batería esté bien cargada (algunos modelos tienen que estar enchufados a la corriente eléctrica).

cómoda (por ejemplo, en un escritorio), de forma que, cuando ponga la cámara boca arriba retire el objetivo y el sensor quede expuesto y tenga fácil acceso al mismo. Es importantísimo usar una luz muy focalizada (el uso de luz LED es adecuado), aunque también es todavía mejor si la luz puede quedar fija de manera que no tenga que sujetarla. Una vez disponga de una buena visión del sensor, mueva la luz o la cámara de un lado a otro.

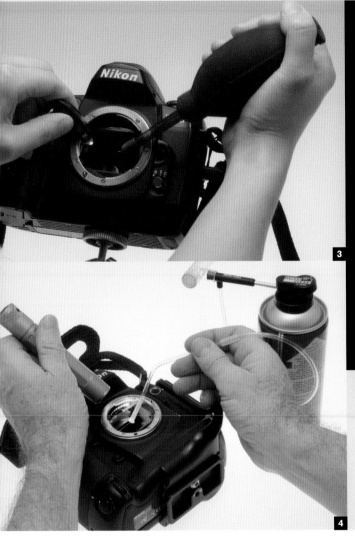

3

4

✱ Requisitos para la limpieza

1 Un espacio limpio y sin polvo.

2 Una fuente de luz muy focalizada, como una linterna **LED** o un foco
 de escritorio.

3 Una buena visión a escasa distancia, lo que puede implicar el uso
 de gafas o de una lupa de aumento.

4 Cualquier otro accesorio recomendado por el fabricante, como
 por ejemplo una fuente de energía externa para la cámara.
 Lea detenidamente el manual.

5 Básico: una pera de aire.

6 Avanzado: un kit para limpiar el polvo, generalmente compuesto
 por un aspirador y toallitas húmedas.

Use la pera de aire con firmeza y vigile bien hacia dónde se desplaza el polvo. Nunca se debe soplar con la boca, ya que cualquier gota de saliva que cayera sobre el sensor requeriría una limpieza exhaustiva. Si se dispone a limpiar el sensor porque acaba de hacer un control de polvo, busque las motas de polvo que haya identificado en el control. Como se sabe, el objetivo invierte la imagen de izquierda a derecha y de arriba abajo; por tanto, al mirar directamente al interior de la cámara, el patrón se habrá invertido en ambas direcciones. Dicho de otra forma, una mota de polvo que durante el control haya visualizado en el extremo superior izquierdo estará situada en el extremo inferior derecho del sensor.

Hay un método mucho mejor y menos invasivo, que consiste en usar un pequeño aspirador. Algunos kits de limpieza incluyen uno que funciona con un bote de aire comprimido. Tendrá que ser más cuidadoso que con la pera de aire, ya que la succión no es muy potente y tendrá que situar el extremo del aspirador muy cerca del sensor. Cualquier mota de polvo que no haya salido con ninguno de estos dos métodos tendrá que ser retirada físicamente, algo que sólo se debe hacer como último recurso. Evite el uso de pequeños pinceles, ya que, a no ser que estén absolutamente esterilizados, mancharán el sensor. Use un kit de limpieza de sensores y siga las instrucciones al pie de la letra.

3 Es recomendable llevar una pera de aire y una linterna (preferiblemente una pequeña linterna **LED** de luz blanca) en la bolsa de la cámara, ya que sólo con una pera de aire difícilmente eliminará las partículas de polvo (posiblemente sólo las desplazará).

4 Un pequeño aspirador de aire comprimido es bastante más eficaz para eliminar las partículas de polvo, ya que no las empuja, sino que las absorbe.

38

Comprobar
la nitidez

Algo tan básico como enfocar con nitidez el sujeto de una escena a menudo se pasa por alto en el examen de otras características de la imagen, como el equilibrio del blanco o el preservar las altas luces. No obstante, se trata de la característica más importante. Otros errores se pueden corregir durante el posprocesado, pero la más mínima falta de nitidez de enfoque puede estropear completamente una imagen. Si lo que quiere es un efecto impresionista y experimental, entonces no hay problema, pero, por lo general, enfocar bien el área clave de una imagen es una necesidad básica.

Antes dije «destreza básica», pero hoy en día pocos fotógrafos usan el enfoque manual y menos todavía los objetivos manuales, lo que implica que el enfoque se encuadra por lo general en el marco de la automatización. No obstante, el enfoque automático no impide que se produzcan errores. Al realizarlo en una escena, el error más común es que la cámara enfoca la parte equivocada de la imagen, como por ejemplo el fondo en un retrato. Las cámaras avanzadas usan varios métodos para identificar y enfocar bien el sujeto clave de la escena, como, por ejemplo, el reconocimiento de escenas. Sin embargo, ninguno de ellos es infalible. Un error más sutil es el enfoque, por ejemplo, de la nariz en lugar de los ojos en un retrato a corta distancia con escasa profundidad de campo. Cuanto mayor es la abertura, como sucede en la fotografía con poca luz, mayor es el problema.

El segundo caso más probable de fallo en la nitidez es la imagen borrosa a causa del movimiento, ya sea a causa de una velocidad de obturación lenta o porque se haya desplazado el sujeto. Voy a tratar algunas de estas

cuestiones con más detalle en el capítulo 8 (Poca luz), pero lo más importante es comprobar la imagen lo antes posible después de la toma. Tampoco se trata de hacer esta comprobación con todas las fotografías, pero si ya sabe de antemano que las condiciones de luminosidad pueden ser problemáticas es importante prestar especial atención.

Paradójicamente, la pantalla LCD de la cámara y la posibilidad de previsualizar la imagen, que hacen que la toma de fotografías sea mucho más fácil y más fiable que con las cámaras analógicas, pueden hacerle caer en

1-3 Aumente el tamaño de la imagen al máximo para comprobar el detalle a partir de bordes contrastados.

la trampa y darle una sensación equivocada. Se echa un vistazo a la pantalla, la fotografía parece correcta en ese tamaño y seguimos tomando instantáneas. El peor momento llega cuando nos ponemos delante del ordenador para procesar las imágenes. Entonces ya es demasiado tarde.

A decir verdad, es imposible valorar la nitidez de una imagen visualizándola a pantalla completa en la cámara. Lo correcto es aumentar la imagen como mínimo un 50% (idealmente al 100% de aumento) y moverse por ella con los cursores. En cualquier caso, como mínimo debería

aumentar la zona de la imagen que quería que quedara enfocada. En muchas situaciones, tendrá la oportunidad de volver a disparar y hacerlo correctamente.

Cada modelo de cámara dispone de diferentes funciones internas para lograr un enfoque nítido. Las cámaras de mayor calidad tienen sofisticados procedimientos, como el enfoque multizona o el seguimiento de enfoque. El enfoque de detección de fase usa un sensor de enfoque especial, mientras que el de detección de contraste analiza la información del sensor de imagen.

39

Corregir un mal enfoque

¿Qué ocurre si no ha realizado las comprobaciones de nitidez descritas en las páginas anteriores y al final se encuentra con una fotografía desenfocada? Sí, existe un programa informático para corregirlo, pero hasta cierto punto. La herramienta de definición Unsharp Mask o USM (máscara de enfoque) no sirve de gran ayuda, ya que no soluciona el problema de raíz, sino que trata de solventarlo aumentando el contraste en unos pocos píxeles. Puede que advierta cierta mejoría aplicando el filtro USM en partes concretas de la imagen, pero esta mejora de la definición es demasiado evidente y poco deseable aunque se aplique muy sutilmente. Lo que va a necesitar es un software capaz de calcular la cantidad exacta de desenfoque y después tratar de eliminarlo. El procedimiento se conoce con el nombre de deconvolución, que consiste en encontrar la cantidad y la forma del desenfoque original y en reconstruir la imagen invirtiendo el desenfoque. Se trata de un proceso intensivo y complejo, aunque este tipo de software se tiene especialmente en cuenta en las investigaciones y hay muy pocos programas disponibles sobre la materia en el mercado. Photoshop dispone de un filtro que intenta hacer precisamente esto (Filtro > Enfocar > Enfoque suavizado; luego deberá elegir entre «Desenfoque de lente» o «Desenfoque de movimiento»). Aun así, mi experiencia me dice que el software especializado resulta más efectivo. Un plug-in que funciona bastante bien es FocusMagic (que incluye una función para calcular la cantidad de desenfoque en píxeles). No obstante, hay que tener en cuenta que el máximo desenfoque que se puede corregir está en una región de aproximadamente 20 píxeles.

1-3 Un error de enfoque causado por una gran abertura del objetivo, que desembocó en poca profundidad de campo e hizo que el punto de enfoque fuera la pared situada detrás del sujeto fotografiado. El enfoque se corrigió con FocusMagic, un plug-in de Photoshop, en una capa duplicada. La capa de la fotografía original se borró selectivamente después alrededor de la cara, por lo que la reparación de la deconvolución (algo que tiende a ser bastante agresivo) no afectó a la pared bien enfocada.

4-6 El desenfoque causado por un movimiento también se puede tratar con el mismo software; los resultados suelen ser más impactantes, ya que los sujetos que en la fotografía han quedado duplicados o veteados se convierten en sujetos reconocibles, como ocurre con los adornos faciales de la mujer sudanesa de estas fotografías.

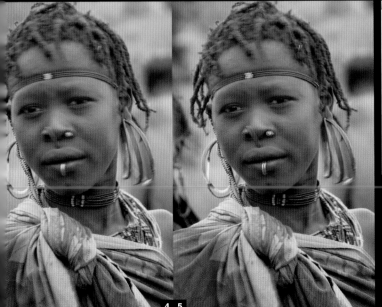

3 Ruido eliminado = 0.0%

2

4 5

6 Ruido eliminado = 0.0%

40

Un enfoque nítido

1

Como otras muchas características de una imagen, la nitidez es algo que la mayoría de fotógrafos dan por hecho. O está enfocada o no lo está. Sin embargo, la nitidez no es algo tan simple. ¿Qué es una imagen bien enfocada? La respuesta es que depende de a lo que esté acostumbrado. El autofoco tiene una fiabilidad bastante importante, pero aun así dependerá de si ha enfocado o no con exactitud el punto indicado de la escena, mientras que los objetivos varían en función de lo buena que sea su resolución. Hay una antigua máxima que dice que la mejor resolución está aproximadamente a dos puntos f del máximo y, por norma general, es cierto. Disparar con puntos f muy cerrados implica una pérdida de resolución debido a los efectos de la difracción.

Deberá acostumbrarse a comprobar la nitidez (como se explica en las páginas anteriores), pero resulta más importante que dedique cierto tiempo a descubrir el máximo nivel de nitidez que usted y su objetivo son capaces de conseguir. Tendrá que hacer dos cosas. Primero, tome un objetivo cuyo enfoque pueda regular manualmente y enfoque hacia algo que le pueda proporcionar un alto nivel de detalle a un aumento del 100 %. A la máxima abertura, enfoque un detalle concreto con la máxima nitidez posible. A continuación, modifique el enfoque lo menos posible y tome una segunda fotografía. Vuelva a mover el enfoque y dispare dos o tres veces más. Examine las imágenes resultantes. Después, tome todos sus objetivos y fotografíe el mismo detalle al mismo tamaño, lo que supone mover el punto de vista de la cámara hacia delante o hacia atrás. Pruebe diferentes aumentos con un objetivo zoom y compare los detalles.

Probablemente le sorprenderá descubrir con estas dos pruebas que hay ligeras diferencias en lo que se denomina «nitidez». Una cosa es nitidez aceptable y la otra es nitidez al detalle. Vale la pena poner el listón alto.

La nitidez digital no es exactamente lo mismo que el enfoque nítido. Se trata de un filtro postcaptación que mejora la sensación de nitidez aumentando el contraste entre píxeles adyacentes. Explicarlo de esta forma, sin duda, es simplificar demasiado el proceso, pero al menos se transmite la idea básica. Si observa detalladamente un borde poco definido muy aumentado, probablemente verá que hay uno o dos píxeles intermedios entre el lado oscuro del borde y el claro. Si el borde fuera negro sobre blanco, por ejemplo, en medio aparecería una línea de píxeles grises en forma de ligero difuminado. La nitidez digital exagera el contraste y, en este caso, eliminaría el gris. Hay varias aplicaciones para mejorar la nitidez; probablemente el USM (Máscara de enfoque) sea la más conocida de todas, pero en cualquier caso ninguna de ellas podrá recuperar de forma mágica detalles que se perdieron al tomar una fotografía con un mal enfoque. No obstante, existe un procedimiento llamado deconvolución que permite recuperarlos de forma parcial. Este procedimiento intenta analizar de qué forma la imagen quedó desenfocada en primera instancia y después invierte el proceso. En las fotografías de la página siguiente se muestran arreglos realizados con la aplicación FocusMagic. Sea como fuere, siempre resultará infinitamente mejor enfocar bien una imagen en primer lugar. La nitidez es una característica intrínseca de una imagen.

1-2 Estas fotografías tomadas con enfoque manual con un objetivo de 85 mm y una abertura máxima de f1.4 (moviendo de delante hacia atrás y de izquierda a derecha) permiten que se pueda valorar el punto de máxima nitidez posible con este objetivo concreto. El centro de atención es el número III de la esfera inclinada del reloj.

3-4 Aquí vemos un objetivo especialmente nítido que enfoca a un sujeto con detalles con mucho contraste (finos cabellos negros sobre la cara).

2

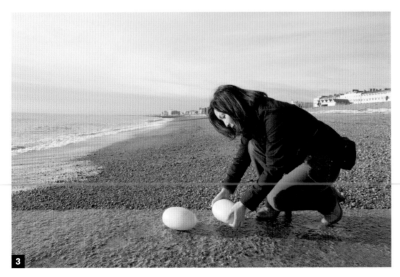

3

4

41

Compruebe su estabilidad

En condiciones de poca luz, o cuando se ajusta una abertura pequeña a cambio de una velocidad más lenta de obturación para obtener una mayor profundidad de campo, debe saber cuáles son las posibilidades de estar tomando una imagen con una nitidez aceptable. No obstante, es importante seguir comprobando la nitidez ampliando la imagen en la pantalla de la cámara; no resulta práctico hacerlo después de tomar cada una de las fotografías. La solución más lógica es comprobar su capacidad para sostener la cámara estable antes de que surja la necesidad para hacerlo, y actuar consecuentemente

La trepidación de la cámara es algo normal; lo importante es si la imagen se mueve o no lo suficiente durante la exposición como para que sea perceptible en la imagen final. Hay diversos grados de nitidez; una nitidez aceptable puede no ser perfecta y seguir siendo correcta. También es una cuestión de porcentajes. Entre la velocidad a la que se puede estar seguro de tomar la fotografía con nitidez y una velocidad demasiado lenta hay diversos estadios a los que puede que, en ocasiones, la imagen salga nítida; dicho de otra forma, cuantas más fotografías se tomen en este intervalo de velocidades, más probabilidades habrá de que al menos uno de los resultados sea satisfactorio.

Las dos variables técnicas son la velocidad de obturación y la distancia focal. La última es importante porque afecta al aumento de la imagen. Una mayor distancia focal amplía la imagen, por lo que también magnifica los efectos de la trepidación. Se suele tomar, como regla general, que la velocidad de obturación es inversa a la longitud focal o que 1/distancia focal (en mm). Esto supone tomar fotografías con una velocidad de obturación

de por lo menos 1/100 seg con un objetivo de 100 mm, aunque con un experimento muy simple y práctico se puede demostrar que a no ser que haya algún condicionante especial que limite esta afirmación es demasiado prudente.

Haga la prueba bajo condiciones adecuadas, controladas y repetibles, como, por ejemplo, en casa. El sujeto fotografiado debería ser algún objeto con detalles bien definidos, como un cartel para realizar pruebas oftalmológicas, la esfera de un reloj o la página de un libro o un periódico. Con el objetivo que use con más frecuencia (utilizando la distancia focal más larga si se trata de un objetivo zoom), tome una serie de fotografías, empezando con una velocidad de obturación completamente segura y disminuyéndola poco a poco. Para conseguir una velocidad de obturación 100% segura, seleccione dos veces la longitud focal como velocidad, por ejemplo 1/200 seg con un objetivo de 100 mm. De esta forma se elimina cualquier riesgo y se puede usar esta exposición como punto de referencia para realizar comparaciones. Para las exposiciones siguientes (en este caso particular 1/100 seg, 1/50 seg, 1/25 seg, y así sucesivamente), dispare varias fotografías en una sucesión rápida. Cuando llegue a las velocidades críticas, observará que una de las fotografías borrosas tiene una nitidez aceptable.

Transfiera las imágenes al ordenador y examínelas en su explorador o base de datos habitual, aumentadas al 100% y una al lado de la otra. Fíjese no sólo en las tomas a velocidad 100% segura, sino también en las que ha tomado con velocidades de mayor riesgo. Repita la prueba con otros objetivos y a otras longitudes focales.

1 Visualizar varias imágenes al máximo aumento en un explorador de imágenes (Photo Mechanic) pone de relieve las diferencias existentes entre ellas.

2 Según mi clasificación personal, de izquierda a derecha: muy nítida/ suficientemente nítida/ casi nítida/significativamente borrosa.

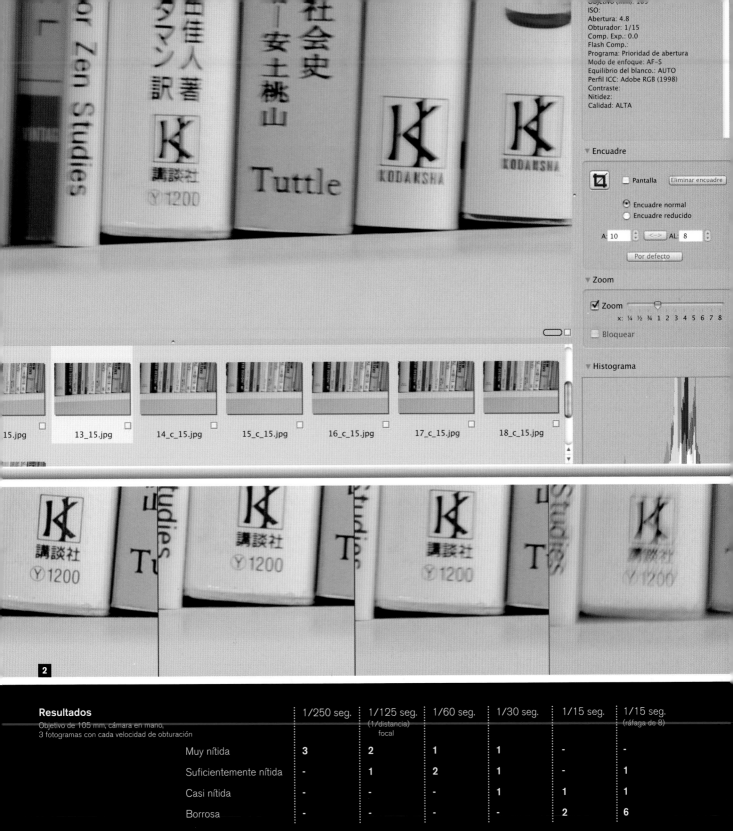

2

Resultados	1/250 seg.	1/125 seg. (1/distancia focal)	1/60 seg.	1/30 seg.	1/15 seg.	1/15 seg. (ráfaga de 8)
Objetivo de 105 mm, cámara en mano, 3 fotogramas con cada velocidad de obturación						
Muy nítida	3	2	1	1	-	-
Suficientemente nítida	-	1	2	1	-	1
Casi nítida	-	-	-	1	1	1
Borrosa	-	-	-	-	2	6

42

Mejore su estabilidad

Tanto si la prueba anterior le pareció útil como si la considera alentadora, siempre se puede mejorar. Sujetar la cámara con estabilidad es como el tiro deportivo o el tiro con arco. De hecho, algunas de las técnicas usadas por los especialistas en estos deportes para mejorar su puntería se usan también en fotografía. A continuación, se describen diferentes formas de sujetar la cámara y distintas técnicas para disparar el obturador.

Sujeción
Existen distintas formas de sujetar la cámara. Las cámaras SLR modernas poseen décadas de experiencia en este campo. La forma en que sujetamos la cámara oscila en función de dos necesidades básicas: la estabilidad y el fácil acceso a los mandos.

Postura
La cámara se apoya en nuestro cuerpo. Si estamos de pie, conseguiremos mejor equilibrio con los pies un poco separados, uno ligeramente delante del otro y los tobillos levemente inclinados hacia fuera. Además, es importante mantener la cámara sobre nuestro centro de gravedad, repartir el peso equitativamente en ambas piernas e inclinarse muy ligeramente hacia delante.

Apoyo
Sírvase de cualquier soporte que encuentre a su alrededor, siempre que le sea cómodo y le proporcione un buen punto de vista. Por ejemplo, puede apoyarse en una pared, ejerciendo presión sobre ella con la mano, el antebrazo y la cabeza y empujando también hacia ella con la pierna que queda más alejada de la misma.

Adrenalina
Durante una toma fotográfica emocionante, segregaremos adrenalina de forma natural. Esta sustancia tiende a incrementar los movimientos involuntarios y suele afectar a nuestra estabilidad. Resulta especialmente difícil combatir estos efectos; lo único que podemos hacer es calmarnos y seguir la siguiente indicación.

Respiración
Una respiración lenta, profunda y regular contribuye a estabilizar el sistema nervioso. Contener la respiración puede funcionar, aunque sólo durante unos pocos segundos; además, después pagará las consecuencias, ya que tendrá que respirar con mayor rapidez.

Previsión
El momento más estable para disparar es, posiblemente, justo antes de finalizar una espiración profunda.

Localización del objetivo
Se trata de una técnica profesional. Se emplea la inercia (que equivale a «masa x velocidad») para combatir los movimientos involuntarios más sutiles; es especialmente útil si se trabaja con teleobjetivos. Descienda lentamente hasta encontrar el encuadre que quiere y dispare el obturador sin detenerse. Para hacer esto se necesita una buena velocidad de obturación. Simplemente apriete, no sacuda (*véase* consejo n.º 44).

Soportes adecuados
Deje reposar la cámara o presiónela contra cualquier superficie estable que haya cerca. Se trata de valorar si al hacerlo obtiene o no un mejor encuadre.

Estabilización de imagen
Hay varios objetivos profesionales que incorporan esta función. El principio básico es unir los micromotores, alrededor de uno o más elementos del objetivo, a un sistema de circuitos que responde instantáneamente a los movimientos que hacen que se produzca trepidación. Los micromotores reaccionan haciendo que el elemento del objetivo se mueva en la dirección contraria. Los estabilizadores no son económicos, pero se ganan dos o tres puntos de velocidad.

43

Cómo sujetar la cámara

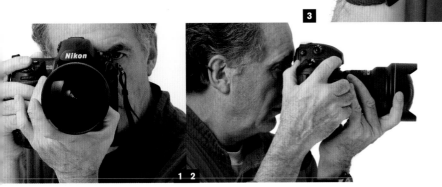

3

1 2

4

No lo considere algo personal. Todos sabemos cómo sujetar una cámara; sin embargo, no existe una forma estándar de hacerlo, por lo que cada uno tiene su propio método y sus pequeñas peculiaridades o variaciones de un mismo principio común (o de sentido común). Los diferentes ejemplos que se ilustran en las fotografías abarcan distintos tipos de objetivo y el cambio de horizontal a vertical. Cuantos menos comandos tenga que controlar manualmente, como el enfoque o el zoom, más podrá dedicarse a sujetar la cámara con estabilidad.

Básico

1-2 Los codos apoyados sobre el pecho y la cámara firmemente sujeta en la frente. Agarre la cámara con firmeza con la mano derecha, con todos los dedos apoyados sobre ella menos el índice, que permanecerá flexible. La base de la mano izquierda soportará la mayor parte del peso y se situará en el centro de la parte inferior de la cámara, con la muñeca en posición vertical. Con el autofoco activado, sólo se tiene que ajustar el zoom. El dedo índice de la mano izquierda sirve de soporte para la parte frontal del objetivo; el dedo meñique presiona los dedos de la mano derecha para un mayor soporte.

Tensión de la correa

3-4 Variante un poco más estable del agarre básico. Con la muñeca derecha, tire de la correa de la cámara hacia fuera y hacia abajo para tensarla. Esta variante sólo se puede poner en práctica con la correa corta.

Enrollado de la correa

5-7 Otra variante. Es especialmente útil para velocidades de obturación lentas, pero después resulta complicado desenredar la correa de la mano. Enrolle la parte destensada de la correa rotando la mano como se muestra en la fotografía hasta que ésta quede bien sujeta a la cámara.

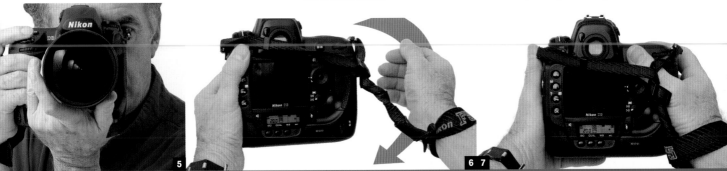

5

6 7

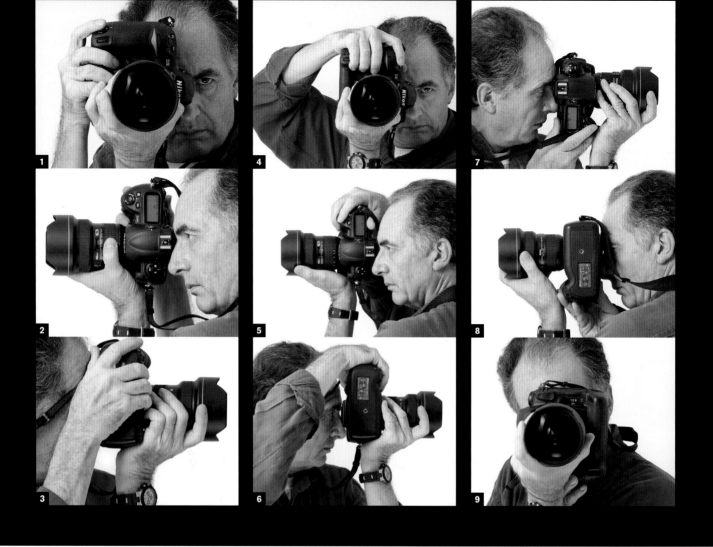

Agarre vertical con disparador secundario

1-3 Algunas cámaras SLR disponen de un segundo disparador en una esquina para tomar fotografías con la cámara en posición vertical. No es sólo una cuestión de comodidad, sino que también permite un mejor agarre de la cámara, con los codos sobre el vientre y los antebrazos en posición vertical. La mano derecha, a excepción del dedo índice, agarra el lado derecho de la cámara (la base) y abarca la máxima superficie posible. La base de la mano izquierda se encarga de sujetar la cámara por el extremo inferior, mientras que los dedos índice y meñique de dicha mano se usarán para aumentar la estabilidad de la cámara; los dedos pulgar, corazón y anular se destinarán al ajuste del zoom.

Agarre vertical con disparador estándar (mano derecha arriba)

4-6 Si su cámara no dispone de disparador secundario, tiene dos opciones. Ésta es la primera: el disparador en la parte superior, lo que requiere colocar la mano derecha arriba. Es imposible evitar que el codo derecho quede levantado, lo que afecta negativamente a la estabilidad, ya que la tarea de sujetar la cámara queda relegada mayoritariamente a la mano izquierda, con todo el peso sobre la base de dicha mano. El ojo izquierdo queda al descubierto y, como es normal, permanece abierto.

Agarre vertical con disparador estándar (mano derecha abajo)

7-9 La segunda opción implica situar el disparador abajo. De este modo conseguirá mantener los codos sobre el vientre, algo recomendable, pero le obligará a poner la mano derecha en una posición complicada. Una solución para evitar esta posición es intentar no usar la base de la mano derecha; deberá, en su lugar, usar los dedos para presionar sobre la base de la mano izquierda, con lo que conseguirá trasladar parte del peso de la cámara sobre dicha mano. La muñeca derecha permanecerá siempre sobre el pecho.

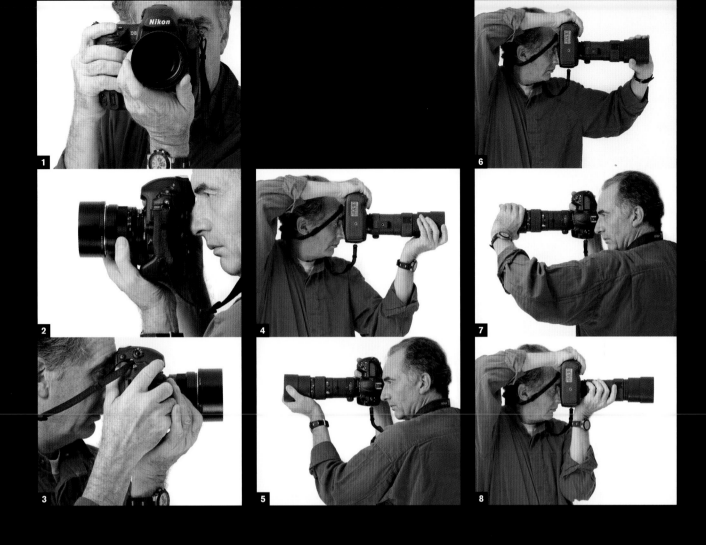

Enfoque manual

1-3 Hoy en día, los objetivos sin enfoque automático son más bien una rareza, pero todavía se pueden encontrar. Aun así, es bastante probable que quiera el enfoque manualmente. El ajuste manual del enfoque implica que el pulgar y uno o dos dedos más tienen que permanecer libres para ajustar el anillo de enfoque. De este modo, todo el peso de la cámara recae sobre la base de la mano izquierda, algo que se contrarresta en parte agarrando con firmeza la cámara con la mano derecha.

Objetivos largos con enfoque automático, agarre frontal

4-5 La forma y el tamaño de los objetivos largos pueden variar considerablemente y determinan como sujetarlos. El objetivo de este ejemplo es un modelo de 300 mm realmente compacto con una abertura máxima modesta. Es recomendable usar un trípode (o por lo menos un monopié) si se utilizan objetivos largos, pero, si tiene la intención de usarlo en situaciones espontáneas y con más flexibilidad, entonces tendrá que sujetar la cámara con las manos. Agarre el lado derecho de la cámara con la mano derecha de la forma habitual. El hecho de disponer de enfoque automático deja libre la mano izquierda. Si el objetivo es grande, puede resultar útil compensar el peso. En este ejemplo, el peso recae sobre el antebrazo y es importante presionar la cámara firmemente contra la frente.

Objetivos largos con enfoque automático (agarre superior)

6-7 Se trata de una variante del agarre de las fotografías 4-5 y, de hecho, es mi preferido. Dado que en el agarre anterior el codo no tiene ningún tipo de apoyo, puede sujetar la parte frontal del objetivo de una forma natural algo más estable, como se muestra en la fotografía.

Objetivos largos, agarre central

8 Se trata de un agarre más convencional, en el sentido de que la mano izquierda carga el peso desde la parte central del objetivo, con el antebrazo en posición vertical y el codo lo más pegado posible al cuerpo. Puede resultar algo incómodo, pero este tipo de agarre es una buena alternativa si usa el enfoque manual o un zoom.

44

Cómo pulsar el disparador

Aunque hay pocas cosas que decir a este respecto, ya que es el acto más básico de toda la fotografía, todas ellas son importantes. Por muy obvio y patético que pueda parecer este consejo, no hay que disparar bruscamente, sino que hay que apretarlo suavemente pero con decisión. El motivo por el cual hago esta aclaración es que mucha gente, que por cualquier motivo no se siente cómoda con su cámara, tiende a no hacerlo. Probablemente se trata de un reflejo del subconsciente, una reacción del tipo «bien, la imagen está bien encuadrada y bien enfocada, ¡a por ella!», lo que desemboca en pulsar el disparador como si se estuviera dando un portazo. Lo mismo que ocurre cuando se dispara un arma y se aprieta el gatillo si no se hace con cuidado. Siempre que sujete la cámara de la forma descrita en las páginas anteriores, y mantenga libres como mínimo los dos nudillos del dedo índice, no hay ningún motivo físico para sacudir la cámara.

Tampoco se tarda mucho en acostumbrarse a la resistencia y sensibilidad del disparador de su cámara (varía de una cámara a otra). Dado que ciertas funciones de la cámara se activan pulsando muy suavemente el disparador (sin llegar a disparar), como, por ejemplo, el enfoque automático, resulta recomendable practicar con las dos posiciones del botón disparador: primero apretar muy suavemente para activar las funciones y después seguir apretando para tomar la fotografía.

A velocidades de obturador reducidas, existen una o dos técnicas con las que podrá estabilizar la cámara casi como si estuviera sobre un trípode. Siempre que pueda apoyar la cámara sobre algo estable puede considerar la posibilidad de activar el temporizador (si no quiere

1 Movimiento lento y suave en dos fases. La primera (la presión parcial del disparador) activa las funciones. La siguiente, después de una pausa, si es necesario, activa el obturador.

2 Usar el temporizador de la cámara permite la activación interna del disparador.

3 Con un cable disparador se consigue evitar el contacto con la cámara.

fotografiar el sujeto en un momento preciso). También puede usar un cable disparador, que le permitirá apretar el disparador sin tener que tocar la cámara.

45

Llevar un trípode

Obviamente, no se trata de una recomendación
de carácter general, pero es algo que debe tenerse en
cuenta si se va a enfrentar, con probabilidad, a condiciones
de luz que requerirán velocidades de obturación lenta.
Sin embargo, llevar consigo un trípode puede entorpecer
el proceso, resultar incómodamente voluminoso y,
sin duda, no le ayudará a pasar desapercibido como
fotógrafo. Hay que decir a su favor que un trípode le
permite realizar exposiciones todo lo largas que quiera
y mantener la cámara fija en un encuadre en el que
quiera cambiar los ajustes de la cámara (*véase* capítulo 7,
Disparo múltiple).

Cada uno tiene sus preferencias en lo que al
estilo del trípode se refiere, pero, sin duda, los materiales
ligeros y robustos, como la fibra de carbón, que son
los más caros, hacen que cargar con un trípode sea
menos incómodo. También necesitará una correa o
una funda ligera y un cabezal de trípode que mantenga
la cámara firme, pero cuyo uso sea muy sencillo. Un
sistema de cierre rápido es también muy recomendable.
Remítase al consejo n.º 95 para ver el equipo de fotografía
nocturna que personalmente utilizo.

...además, los trípodes
pueden colocarse y
guardarse en cualquier lugar.

46

Cuando los trípodes están prohibidos

1-2 Use el cabezal del trípode, como hice en este monumento mexicano en el que se me acababa de prohibir el uso del trípode. Coloqué el cabezal sobre un montón de piedras.

3 Una versión algo mejorada del uso del cabezal; se puede usar una placa base, que definitivamente no es un trípode.

4-5 Si dispone de un objetivo basculante para la corrección de la perspectiva, le será especialmente útil para tomar fotografías a nivel del suelo.

6-7 Apoye un minitrípode contra una pared, lo que le dará más libertad de altura que una superficie horizontal.

8 Otro sistema es inclinar la cámara hacia arriba desde el suelo, siempre que corrija la distorsión de la perspectiva con un programa informático.

Existe una cultura creciente de prohibición del uso de trípodes, y justamente en los lugares en los que su uso es esencial a la hora de tomar fotografías, como por ejemplo en museos, galerías, interiores y yacimientos arqueológicos. Cuando se encuentre en situaciones como éstas, en las que se permite tomar fotografías pero se prohíbe el uso de trípodes, hay diversas soluciones posibles:

* Usar el trípode hasta que alguien le llame la atención.
* Usar un monopié o monopode (algunas veces se considerará un trípode).
* Usar un minitrípode: colóquelo en una superficie ligeramente elevada o apóyelo contra una pared. En realidad sigue tratándose de un trípode, pero por lo general no tiene por qué llamar la atención

* Usar un minitrípode en el suelo, ya sea con un objetivo basculante (como en la fotografía) o inclinando la cámara. Tenga en cuenta que tendrá que corregir la perspectiva en el posprocesado.
* Usar un cabezal de trípode sin patas, sujetándolo con la mano.
* Usar una placa base, incluso con un bloque de madera.
* Dar una propina al vigilante o guardia (dependiendo del país y de las circunstancias).

9 Utilizar un monopié, que estrictamente no es un trípode.

47

Aislamiento instantáneo

Las bolsas de plástico transparente son una solución para proteger la cámara del agua, la nieve y el polvo. El uso de la cámara resultará algo más incómodo, pero como mínimo estará protegida. La bolsa debe ser lo suficientemente grande como para que la cámara quepa holgadamente en ella. Siempre que la imagen a través del objetivo sea nítida y se puedan manipular bien los mandos de la cámara, el resto se puede sellar. Introduzca primero el cuerpo de la cámara en una bolsa de plástico resistente. Cierre la bolsa alrededor de la parte frontal del objetivo con una goma elástica. Use la pantalla LCD de la cámara; siempre tendrá una visión más clara que mirando a través del visor. Una alternativa es utilizar una bolsa de plástico grande de cierre hermético, con la abertura situada en la parte trasera de la cámara, y practicar un agujero para el objetivo. El uso de este tipo de bolsas ofrece la ventaja de que se puede acceder a la cámara con facilidad desde la parte trasera.

1 Coloque la cámara, con el objetivo hacia arriba y sin el parasol, en una bolsa de plástico.

2 Deje el espacio suficiente bajo la bolsa para poder manipular los controles con facilidad y ciérrela alrededor de la parte frontal del objetivo.

3 Ajuste el cierre con una goma elástica.

4 Acomode la bolsa de plástico a su gusto.

5 Empiece a cortar el plástico alrededor del objetivo; deje una franja de 1 cm.

6 Siga hasta que haya eliminado todo el plástico sobrante.

7 Coloque el parasol del objetivo.

8 Compruebe que puede manipular los controles a través del plástico.

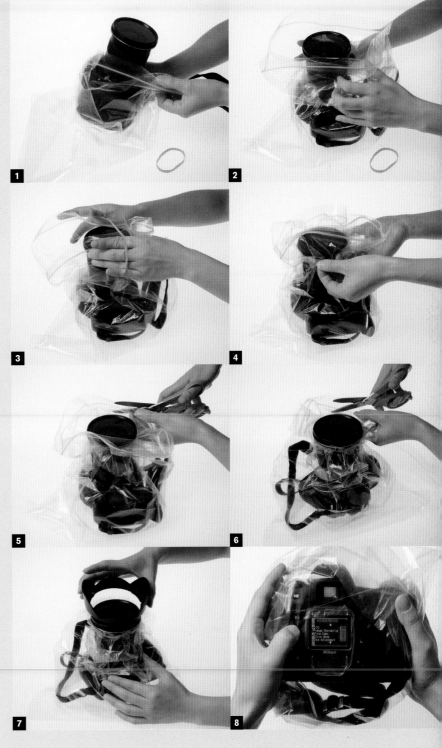

48

Uso de la cámara a bajas temperaturas

Las temperaturas bajo cero resultan mucho menos problemáticas para la cámara que los cambios bruscos de temperatura. Si un equipo fotográfico frío se traslada a un entorno caldeado se produce el fenómeno conocido como condensación. Dicho fenómeno puede inutilizar el sistema electrónico de la cámara. Una posible solución a este problema es dejar el equipo en un lugar frío, del edificio o automóvil, en lugar de introducirlo en un espacio caldeado. Otra solución posible es introducir la cámara en una bolsa de plástico resistente y cerrarla herméticamente con la menor cantidad de aire posible en el interior, para que la condensación se forme fuera de la bolsa, no en la cámara. Se consiguen mejores resultados añadiendo un agente desecante como, por ejemplo, gel de sílice.

Al pasar de altas a bajas temperaturas, el riesgo está en que la nieve se deshaga sobre el cuerpo y las juntas y se dañe por expansión al volverse al congelar. De un modo similar, el aliento condensado se puede congelar, por lo que hay que evitar soplar directamente hacia una cámara caliente. El modo de evitar estos problemas es dejar el equipo dentro de su bolsa durante el tiempo suficiente como para que alcance una temperatura similar a la exterior antes de usarlo.

Las baterías suministran menos energía a bajas temperaturas y se agotan con mayor rapidez. La capacidad de las celdas de la batería es muy baja a temperaturas por debajo de los -20 °C. Si la temperatura es bastante inferior, el electrolito se congelará (aunque al descongelarse volverá a funcionar con normalidad). Procure guardar las baterías de recambio en un lugar cálido, como, por ejemplo, en el bolsillo de sus pantalones.

1 Para evitar la congelación de los dedos y el riesgo de que la piel se adhiera a las partes metálicas de la cámara (algo que resulta bastante desagradable), es recomendable usar guantes de seda debajo de los guantes convencionales.

2 Algunos guantes cuentan con un segundo guante interno. Se pueden separar mediante una cremallera.

3 Una manta térmica de poliéster metalizado es un buen aislante para el equipo. Se pliega y ocupa muy poco espacio.

49

Calor y polvo

Está demostrado que las altas temperaturas resultan más dañinas para las cámaras digitales que las bajas; sólo unas pocas cámaras están preparadas para funcionar a temperaturas ambientales superiores a 40 °C. Consulte las especificaciones del fabricante para comprobarlo. La mayoría de cámaras y objetivos, al ser negros, absorben la radiación solar rápidamente; por ello, en temperaturas a la sombra superiores a los 40 °C, nunca exponga la cámara a la radiación directa del sol. Una manta térmica, o incluso un trozo de papel de aluminio reflectante, pueden servir de cobijo improvisado para su equipo (resultarán especialmente útiles si la cámara tiene que permanecer sobre un trípode bajo el sol durante un período determinado de tiempo).

En ambientes cálidos y secos, como por ejemplo los desiertos, un problema más crítico al que se tiene que hacer frente son las partículas de polvo y arena, especialmente en los movimientos expuestos como el enfoque y el zoom. Si hay viento, el problema será más que probable. Si esto ocurre, es recomendable tener en cuenta la técnica de aislamiento de la cámara descrita en el consejo n.º 47. Es importante que procure no cambiar de objetivo en una cámara SLR digital a no ser que se encuentre en un lugar cerrado (como el interior de un vehículo).

1 Un trozo de papel de aluminio reflectante puede servir para cubrir la cámara temporalmente; también se puede envolver la cámara y sellar el papel con un par de gomas elásticas.

2-3 La cinta americana, entre sus múltiples usos, sirve para sellar las juntas expuestas de la cámara (en el ejemplo de la fotografía, para sellar el compartimento de la tarjeta de memoria de la cámara).

Capítulo_ **05**

50

51

52

53

54

55

56
57

Composición

58 59 60 61 62 63 64 65 66 67

50

Componer a partir del contraste

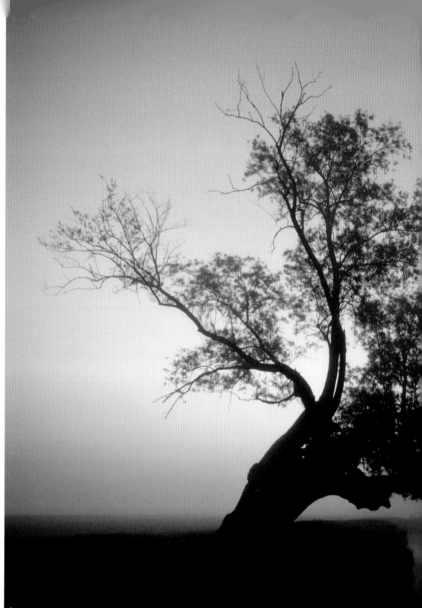

1

La composición merece más atención de la que generalmente recibe en los escritos sobre fotografía, ya que la forma en que una imagen se organiza es crucial en lo que respecta a su efecto final. Las decisiones que deben tomarse son muchas y muy complejas, desde elegir el punto de vista y el ángulo de la cámara hasta el momento de disparar, para que los diferentes elementos queden bien ordenados en el encuadre. No existen reglas de composición que garanticen que si las sigue la fotografía saldrá bien. Sin embargo, existen algunos principios y técnicas que han demostrado producir determinados efectos en la mayoría de observadores. Esto es todo lo lejos que se puede llegar manteniendo la prudencia, y si está dispuesto a seguir alguno de estos principios y técnicas a modo de regla, con probabilidad logrará resultados totalmente predecibles y, como consecuencia, bastante aburridos. Así pues, debo ser prudente a la hora de dar consejos y el lector deberá tener cuidado a la hora de ponerlos en práctica. Lo que describimos en este capítulo no son más que sugerencias e ideas que han demostrado ser útiles y pueden servir de ayuda a la hora de tomar determinadas fotografías.

El primer y más amplio principio es tener en cuenta el contraste en todos los sentidos del término. Así, la imagen (y por tanto la fotografía) se basa en el contraste, ya sea en el de tonos, de sujetos, de ubicaciones o de tamaños. Este principio lo formalizó en la Bauhaus en la década de 1920 Johannes Itten, profesor del famoso Curso Básico. Itten ha ejercido una

profunda influencia en el diseño moderno. En su teoría escribió: «Encontrar y enumerar las diversas posibilidades de contraste fue siempre uno de los puntos más emocionantes, ya que los estudiantes se dieron cuenta de que un mundo totalmente nuevo se estaba abriendo ante ellos». El método que enseñaba a sus alumnos consistía en experimentar el contraste en primer lugar con los sentidos, después examinarlo y finalmente crear una imagen que lo incorporara. Este método sigue siendo igual de útil para la composición en fotografía hoy en día de lo que fue en su momento para sus estudiantes de arte.

1 Esta imagen tiene que ver tanto con el contraste entre duro y suave como con el contraste entre luz y oscuridad o entre color y su ausencia. El contraste puede existir en cualquier imagen y a muchos niveles.

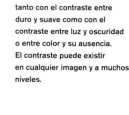

2 El contraste de color se produce aquí de un modo especial, acentuado por el encuadre que divide equitativamente la pared y la puerta.

3 En esta imagen, el sentido gráfico de una construcción colonial de ladrillos se encuentra en el contraste entre la regularidad de la geometría artificial y el desorden de ramas y hojas del fondo.

2

3

51

Posicionamiento dinámico

Si va a fotografiar un único sujeto que destaca en la escena, obviamente tendrá que hallarse en algún lugar del encuadre. Dónde se posiciona exactamente es importante, por una parte porque algunas ubicaciones resultan más interesantes o «quedan mejor» que otras, y, por otra, porque la posición puede dar información del sujeto y de lo que está haciendo en la imagen. Por ejemplo, si el sujeto es una persona caminando, entonces la imagen comunicará algo diferente si está caminando desde un lado hacia el centro del encuadre o si camina alejándose del encuadre.

Un único sujeto delante de un fondo liso, sin duda, constituye la situación más simple y más primitiva. Aunque se trata de algo relativamente poco habitual en la vida real (incluyo aquí un ejemplo), constituye un caso de prueba muy útil. Teniendo en cuenta que prácticamente todas las escenas son más complejas y que cada elemento adicional o complicación añade capas de relaciones gráficas, se trata de una forma muy útil de manejar el sujeto. No obstante, no es algo prescriptivo, ya que las fórmulas se tornan tediosas con rapidez.

Pensemos en un único sujeto en relación gráfica con su fondo. Esto se debe hacer incluso antes de considerar cuál es el sujeto (una persona, quizás) y qué está haciendo (moviéndose, por ejemplo). El tamaño, como siempre, importa, pero consideremos que el sujeto ni es muy pequeño ni abarca todo el encuadre. Los ejemplos siguientes son una buena muestra de ello. Para simplificarlo al máximo, existen varios posicionamientos desde el centro hasta el

extremo. La ubicación central sugiere precisión, rigidez, simetría y una mínima interacción con el fondo. Quizás incluso carencia de interés, pero no sé hasta qué punto usar un término tan fuerte. Una posición más desplazada, en el borde o en una esquina, produce un efecto más extremo, bastante asimétrico y que hace que el observador se cuestione por qué el sujeto está en esa posición tan alejada. Puede que esté allí por alguna razón, pero si no la hay, la imagen tiene más probabilidad de percibirse como muy pensada y peculiar. Sea como fuere, este posicionamiento hace que la interacción del sujeto con el fondo (que domina la imagen) sea mucho mayor.

El posicionamiento intermedio, ya sea a la izquierda, a la derecha, arriba o abajo, por lo general es más sensato y efectivo, pero implica multitud de pequeños matices de relación. Al desplazar el sujeto del centro (invirtiendo la vista), se establece un contraste con el fondo, mayor, pero más amorfo, que domina todo el encuadre. En este punto, la posición deja de ser estática y se torna dinámica. Si quiere conseguir cierta sensación de equilibrio, una posición cercana a la proporción áurea lo hará por usted (*véase* consejo n.º 52). Si lo que quiere es conseguir más tensión, una relación menos resuelta, un posicionamiento más alejado o más cercano, puede resultar útil. Como ya he dicho antes, estos consejos no pretenden ser prescriptivos. No existe ninguna fórmula fija; sólo hay que pensar en el dinamismo.

1 Al situar el faro en una ubicación ligeramente excéntrica se refuerza su relación con el mar. El contraste de color y tamaño y entre duro y suave muy marcados y contribuyen a explicar la función del faro en la imagen.

2 Es la que yo llamo «foto de barca en el agua», en la que hay una libertad casi total a la hora de colocar el único sujeto en cualquier lugar del encuadre.

3 Una persona en una catedral. El hecho de situarla en esta posición del encuadre permite «encarar» la figura hacia la fotografía, sin duda un enfoque convencional y por lo general muy efectivo.

2

3

52

División dinámica

El encuadre de la imagen tiene una tendencia natural a dividirse en zonas diferenciadas. Lo que en realidad crea dicha división es la existencia de varias zonas de color, tonalidad o textura, separadas por líneas muy definidas. Al tratar con fotografía y no con pintura, trabajamos con lo que cada escena nos ofrece; de esta forma, la división es una cuestión de saber reconocer las fragmentaciones potenciales y de ajustar el punto de vista, el ángulo, la distancia focal, etc., para que encajen en un orden que nos parezca satisfactorio.

Lo definidas u obvias que resulten estas divisiones dependerá de lo claras que sean las líneas o zonas; la más simple y más común es la línea del horizonte. Su equivalente sería la división de un único sujeto en una ubicación determinada. En efecto, dividir el encuadre y colocar los sujetos en el mismo son dos tareas estrechamente relacionadas. La primera establece un contraste entre un punto y un área; la segunda entre dos áreas distintas. Además, las «líneas» divisorias del encuadre, más que distinguirse claramente se adivinan: un claro ejemplo de ello está en el consejo anterior. Ubicar un único sujeto implica, de forma automática, una división horizontal y vertical del encuadre.

Como ocurre con el posicionamiento, un método útil es pensar que las diferentes divisiones están en interacción dinámica las unas con las otras. Situarlas unas frente a las otras, las más grandes frente a las más pequeñas, hace que las cosas adquieran un carácter activo (o dinámico, como me gusta denominarlo). Las divisiones más comunes, aunque en absoluto exclusivas, son las verticales y las horizontales.

La línea del horizonte, siempre que quiera incluirla en la fotografía, constituye una división horizontal muy simple. Un árbol en primer plano, por ejemplo, establecería una división vertical. Perceptivamente hablando, el ojo puede gestionar sólo unas pocas divisiones al mismo tiempo; si hay unas cuantas, o muchas, el resultado es percibido como un estampado o textura y la sensación de que hay zonas diferenciadas se desvanece.

Igual que ocurre con el posicionamiento dinámico, se debe pensar en las proporciones de cualquier división como responsables de una relación de contraste entre las diferentes zonas. Bisecar el encuadre es el equivalente de situar un sujeto justo en el centro del mismo. El resultado es formal y simétrico y sugiere que las diferencias a uno y otro lado de la línea divisoria, ya sean de color, de tonalidad, de contenido o de cualquier otro tipo, no pueden manifestarse. Puede, por supuesto, que ésta fuera exactamente su intención. Una división muy asimétrica, con la línea divisoria cerca del borde de la imagen, evidentemente resulta extrema y pide a gritos una justificación. Las divisiones más equilibradas están entre uno y dos tercios y entre el 40 y el 60 %. La proporción áurea, la división «armoniosa», más famosa en el ámbito del arte y que ocurre cuando se consigue una proporción intrínsecamente satisfactoria (entre el área más pequeña y el área mayor es la misma que la que hay entre el área más grande y la totalidad del encuadre) es aproximadamente de 1:6:1. Pero puede que quiera evitar la armonía, en cuyo caso necesitará una división más extrema.

1 La estructura central en un museo tiene el potencial de convertirse en una interesante división. La fotografía necesitaba figuras para estar completa; la obra en blanco y negro de la pared hizo inclinar la balanza para conferir más espacio a la sección de la derecha.

2 Dos pequeñas esculturas dispuestas en una ubicación peculiar: una puerta industrial oxidada. El encuadre emplea las divisiones rectangulares de la puerta, pero al ubicar las esculturas en la parte inferior y a un lado se consigue transmitir mayor sensación de peso.

2

53

Simplificación

La simplificación no es ni mucho menos un principio universal; lo «simple» también puede fácilmente resultar aburrido. No obstante, la simplificación ocupa un lugar especial en el campo de la fotografía. El motivo es sencillo; por lo general, el mundo situado ante la cámara es un lugar desordenado; al igual que con la composición, que consiste básicamente en poner un poco de orden a este caos visual, despejar el encuadre de la imagen suele resultar bastante eficaz.

Es especialmente efectivo, porque nuestro cerebro responde al orden y trata de evitar el desorden. La teoría Gestalt, que actualmente goza de una nueva oleada de popularidad dada su utilidad en las comunicaciones modernas, como en el diseño de interfaces, propone una serie de «leyes» de la percepción muy consolidadas. Una de ellas es la «ley de la simplicidad», que establece que al cerebro le gustan las explicaciones visuales simples: las ordenaciones, las formas y las líneas simples, etc. Probablemente resulte muy útil para explicar el atractivo del minimalismo.

En la composición de una fotografía, la simplificación depende en gran medida de saber escoger un punto de vista de la cámara y una distancia focal que eliminen las partes no deseadas. Y, por supuesto, también influye el hecho de ser capaz de imaginar primero mentalmente una ordenación simple.

1 Los campos de cultivo, por lo general, no invitan a la simplicidad mental, pero los establos y las paredes de piedra de esta región de Yorkshire gozan de gran pureza de formas. Un objetivo potente para ampliar y un buen encuadre para equilibrar las construcciones cúbicas y el muro diagonal son perfectos para sacar el máximo provecho a esta simplicidad.

2 Minimalista hasta el punto de parecer cualquier cosa menos un hogar, esta austera y sorprendente entrada está decorada con un único sofá con forma de boca. Encuadrar la imagen para incluir la puerta y el balcón superiores no hace más que acentuar la sensación de minimalismo y dejar claro que se trata de un interior real.

54

La esencia en el detalle

1 Vemos claramente que se trata de máscaras de alguna clase, pero obviamente necesitan una explicación. De hecho, son máscaras de inmovilización para los pacientes de radioterapia y, para el fotógrafo, un modo de ilustrar esos procedimientos de manera indirecta.

2 Vemos las manos de una mujer mayor en el este de la isla de Flores, en Indonesia. Mi chófer y yo nos detuvimos durante un largo viaje en automóvil. Al principio pensaba retratarla. Pero de pronto vi la fantástica textura de estas manos. Colocadas delante de su vestido teñido con nudos, y con muchas pulseras de marfil que añadían contraste, era una fotografía irresistible.

1

2

La escala es una de las cosas con la que podemos jugar para aumentar la variedad visual y abarcar de manera más amplia a un sujeto. Algunas veces, en los valores menores de la escala, puede darse cuenta de que menos es más, es decir, que un detalle puede contener lo esencial de un sujeto mayor y que, muchas veces, lo presenta con más fuerza. Lo bueno de los detalles es que a menudo se pasan por alto y, dado que normalmente el trabajo del fotógrafo es llevar la atención del observador hacia algo o hacia una manera de mirar en la que éste no había pensado, pueden resultar muy útiles en fotografía. Entrar en el mundo de la observación de cerca significa captar partes de los sujetos en las que muchos no habrían pensado.

55

Las formas organizan

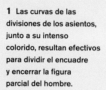

Que las formas aparezcan con más o menos fuerza en una imagen depende de cómo contrastan (principalmente en tono y color) con el escenario. Evidentemente, todos los sujetos tienen forma, pero las que tienen más interés gráfico en una imagen son las que encontramos de manera menos obvia. Algunas formas sutiles, tácitas y subestimadas son las más útiles; ayudan a ordenar una imagen de un modo reconocible y permiten a la vista la satisfacción de descubrirlas si hace un pequeño esfuerzo visual. Aunque puede parecer que hay infinidad de formas, sólo existen tres básicas: el rectángulo, el triángulo y el círculo. El resto, desde los trapecios hasta las elipses, son variaciones de éstas. Cada una de ellas está íntimamente relacionada, tanto gráfica como expresivamente, con el tipo de líneas que las encierran. Los rectángulos son producto de líneas horizontales y verticales, los triángulos están construidos con diagonales, y los círculos con líneas curvas. Mientras que el principal valor de las líneas en una composición es dirigir la vista, las formas organizan los elementos de una imagen. Pueden encerrar, separar sujetos en grupos o excluir. Y la organización resulta esencial en la composición.

1 Las curvas de las divisiones de los asientos, junto a su intenso colorido, resultan efectivos para dividir el encuadre y encerrar la figura parcial del hombre.

2 Fotograma clave de una serie de imágenes bastante amplia del ensayo para un desfile en Vietnam. Justo en este momento, las chicas sostenían sus sombreros al unísono para proteger sus rostros del sol de mediodía, mientras que el viento levantaba un poco el bajo de uno de sus vestidos y creaba la combinación de un triángulo y dos círculos.

56

Triángulos básicos

1 Con muchas personas en la fotografía (y este grupo, en una favela brasileña, fue aumentando a medida que más y más niños quisieron salir en la instantánea), un triángulo desigual como éste, construido sentando algunos niños en el suelo, otros en sillas y otros de pie, fue una solución fácil.

2 Ya había tomado varias fotografías de esta escena de baño de la India. Durante un microsegundo todo desembocó en un triángulo. Era impredecible, pero vi lo que estaba pasando y capté el momento rápidamente.

1 2

El triángulo es la forma gráfica más común y más simple. Sólo necesita tres puntos razonablemente separados o tres líneas que converjan unas con otras. Como hemos visto en la página anterior, las formas organizan, y el triángulo es la forma que organiza con mayor facilidad. Por ejemplo, si hay tres rostros en el encuadre, normalmente serán puntos centrales de atención. Éstos, casi de forma natural, se leerán como los vértices de un triángulo. En una naturaleza muerta con diversos objetos, ése es uno de los modos más sencillos de organizar la composición, aunque normalmente es mejor evitar la precisión. Los triángulos invertidos funcionan con la misma eficacia.

Acentuar la estructura triangular en una imagen es, sobre todo, cuestión de encuadrar, de modo que salgan de nuestra vista otros puntos y líneas que nos puedan distraer. Eso puede significar una alteración del punto de vista (por ejemplo, bajar la cámara puede ocultar algunos detalles que estén al nivel del suelo, mientras que moverla o acercarse puede tensar la composición) o, en el caso de las fotografías de estudio, podemos reordenar los objetos.

57

Las diagonales y el movimiento

Las diagonales proporcionan dinamismo a una imagen. Añaden acción a la fotografía y, también, de forma evidente, sugieren un movimiento a lo largo de ellas.

En la cámara, la mayoría de diagonales se crean a partir del punto de vista y de la perspectiva. Las horizontales y las verticales de los edificios, las calles y otras cosas construidas por el hombre convergen cuando la fotografía se toma desde un ángulo. Cuanto más abierto es el ángulo y más escasa es la distancia focal, más convergencia lineal habrá y, por tanto, el movimiento de la diagonal será más potente. En la fotografía arquitectónica, los fotógrafos a menudo utilizan la distancia para *corregir* este efecto totalmente natural de la óptica del objetivo porque, en la vida real, nuestros ojos tienden a compensarlo; pero para conseguir una composición más dinámica, conserve las diagonales. Se pueden exagerar al alejarse e inclinar la cámara.

1 Este patio japonés se podría haber fotografiado en cuadrado, pero desde una esquina y con un gran angular la composición resultaba más dinámica. El dinamismo quedó realzado por la aparición, en el último minuto, de un haz de luz solar que añadió otra diagonal a la escena.

2 Inclinar la cámara desde la horizontal acentúa aún más los efectos gráficos de las diagonales, como en este retrato de un pintor concentrado en su trabajo.

3 Los puntos de vista oblicuos de los ángulos rectos crean un zigzag, un efecto «en V» con múltiples diagonales. Los ángulos se juntan, así que la sensación de movimiento a lo largo de la diagonal se mantiene esta vez en una curva cerrada. Compensar las líneas diferenciadas como esas con otros elementos (en este caso, dos figuras convenientemente situadas en cada ápice) siempre ayuda.

4 Al tener un punto de vista cercano y ángulos muy abiertos, una distancia focal corta crea diagonales convergentes casi automáticamente.

2

3

4

58

Las curvas dan sensación de fluidez

Las líneas curvas tienen el mismo potencial para
el movimiento, la dirección y la sensación general
de acción que las diagonales. Sin embargo, son
más suaves y producen la impresión de fluidez.
También son bastante más difíciles de encontrar
en las escenas porque no se pueden crear de la
misma manera que las diagonales, con un gran angular
y puntos de vista muy angulados. Al ser más excepcionales,
son mucho más interesantes, y, como con todos los
otros elementos gráficos –puntos, líneas y figuras–,
funcionan mejor en una fotografía cuando no están
elaboradas de una manera evidente. No tiene ningún
mérito fotografiar una curva que otra persona, como
un arquitecto o un diseñador gráfico, haya producido.
Este ejemplo muestra lo que quiero decir: la curva,
de una manera no insistente, no demasiado evidente,
añade estructura e interés a una fotografía que,
por lo demás, habría sido una instantánea corriente.

1-2 Necesitaba un lugar para un retrato de este artista de Shanghai,
Liu Jian Hua, en su desordenado taller. El sitio menos abarrotado
era arriba, en ese balcón, que tenía también una de sus obras
en el suelo: una escultura distorsionada. Esta serie de esculturas
ofrece distorsiones curvadas, así que, ¿por qué no incorporarlas
en la fotografía? Lo coloqué detrás de la escultura y le pedí
que mirara por el balcón, lo cual añadió una curva a su postura.
Durante un momento miró hacia la otra dirección e, inesperadamente,
esto hizo que la curva resultara más interesante.

59

Ventajas del encuadre vertical

La mayoría de fotografías se toman en formato horizontal, sobre todo porque así es como están diseñadas la mayoría de las cámaras (usted podría argumentar que los fabricantes las hacen de este modo porque a la mayoría de la gente le gusta tomar instantáneas horizontalmente). Tomar una fotografía en formato vertical implica girar la cámara hacia un lado. Hay una resistencia natural a ello, pero lógicamente da mucho más juego y variedad a la composición. Los fotógrafos profesionales suelen esforzarse por tomar fotografías, tanto en formato vertical como en horizontal, a causa de las demandas de sus clientes; la mayoría de publicaciones están diseñadas de manera que sus páginas queden verticales. Intente preguntarse: ¿sería mejor en vertical o en horizontal? Esta consideración se convertirá en algo tan natural que apenas se dará cuenta de que está tomando una decisión.

Los sujetos verticales, o los grupos de cosas organizadas verticalmente, son la razón más obvia para tomar las fotografías de ese modo, pero existen otras razones más interesantes. Uno de ellos es forzar la vista del observador –y la atención– a ir hacia arriba y hacia abajo de la escena, y como ilustra aquí la fotografía del canal eso es especialmente relevante para los teleobjetivos usados en paisajes y otras escenas que tengan profundidad. Hay razones más sutiles que incluyen el juego con la relación de contraste entre elementos gráficos. La vista recorre la imagen de manera más natural de lado a lado, de modo que, como aquí se muestra, se esfuerza más en percibir a la vez la parte superior y la inferior de una imagen vertical.

1 El uso más evidente del encuadre vertical es cuando éste encaja al sujeto, por ejemplo, en las fotografías de figuras humanas enteras o de tres cuartos. Aquí vemos una bailarina birmana en una fiesta local.

2 Un encuadre vertical de 2:3 ejercita más la vista que uno horizontal, y puede resultar interesante trabajar con ello y hacer una composición. En esta vista de una pared de adobe al caer la tarde en Nuevo México, colocar el tejado –con su línea de cielo azul– justo en la parte superior contrasta mucho más de lo que lo hubiera supuesto un encuadre horizontal.

3 El encuadre vertical se usa principalmente con objetivos de larga distancia focal, especialmente con paisajes o vistas de ciudad. Con este tipo de escenas, un encuadre vertical acentúa su profundidad. Esta fotografía de un canal que serpentea entre los campos es un buen ejemplo de ello, ya que encauza la vista del espectador hacia arriba y hacia abajo por la imagen.

60

Busque el ritmo

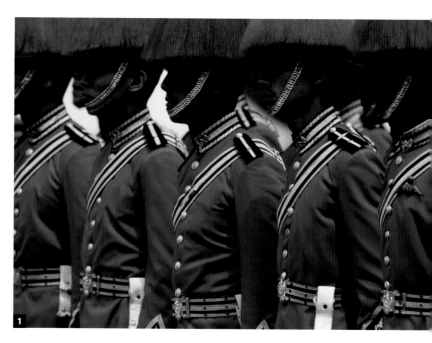

El ritmo de una imagen es el equivalente visual del tiempo en la música. Implica pauta y repetición, pero es más que eso: da sensación de dirección y de ciclo. En imágenes como las de los dos ejemplos que mostramos aquí, la vista encuentra una especie de satisfacción cuando se deja llevar por la escena de un modo rítmico. Como en otros usos de líneas y formas, eso tampoco debe exagerarse: a menudo el resultado que obtiene el fotógrafo que se ha percatado de la posibilidad de crear un ritmo es mejor que una planificación anterior.

1 Filas de soldados tailandeses vestidos con unos uniformes de ceremonia de diseño exuberante crean el tipo de pauta repetitiva que da un fuerte sentido del ritmo. Para intensificarlo, usé un objetivo muy largo (600 mm) desde un lado. Encuadrar asegurándome de que la pauta rítmica continuaba pasados los límites izquierdo y derecho del encuadre también fue importante.

2 Otra forma de repetición: el dibujo que se ve animado por la chica que limpia estas sombrillas tailandesas de papel en el patio de un taller. Del mismo modo que con la fotografía de los soldados, la clave del éxito fue llenar el encuadre con la pauta, de modo que el observador piense que podría ser infinita.

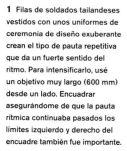

61

Imágenes borrosas por movimiento

1 Realicé un barrido para seguir el movimiento de las dos figuras que caminaban. Con un objetivo de larga distancia focal (400 mm) y medio segundo de exposición, creé un efecto de mancha por el movimiento en casi todo, pero algunos detalles son casi nítidos y el resultado final es una escena casi legible.

2 Caminar hacia delante mientras se toma la fotografía con un gran angular (distancia focal efectiva de 27 mm) y un tercio de segundo de velocidad de obturación crea una especie de efecto túnel.

3 Un objetivo de distancia focal media-larga (distancia focal efectiva de 135 mm) y un ligero movimiento a una velocidad de 1/20 seg. El hecho de que la imagen haya quedado ligeramente borrosa debido al desplazamiento añade sensación de movimiento sin restar valor significativo al detalle de esas dos mujeres que compran en un mercado de Yunnan.

Cuando se toma una fotografía con escasa luz se realiza un gran esfuerzo para evitar que salga borrosa por el movimiento. Después de todo, el estándar de calidad en fotografía está relacionado con las imágenes nítidas.

Sin embargo, una imagen borrosa por movimiento puede ser una cualidad deseable, dependiendo del gusto personal y de si usted puede trabajar con ella con confianza. Evidentemente, si toma una fotografía en la que las luces se mueven y contrastan con el fondo oscuro, inmediatamente resulta muy previsible. Pero cosas oscuras que se mueven y contrastan con la luz del fondo pueden dar resultados inesperados. Y el movimiento borroso deliberado es una técnica que debe usarse con moderación.

Hay muchos precedentes entre los grandes maestros de la fotografía, entre ellos las series de la década de 1950 de Ernst Haas que retratan rodeos, espectáculos de toros y carreras de caballos. Estas imágenes no gustan a todo el mundo, pero tienden a dar resultado por la manera en que los colores y los tonos se difuminan y se arremolinan. Todo eso está relacionado con el movimiento relativo en el encuadre, y los efectos también varían con el tiempo de exposición, si usted mueve la cámara y de cómo la mueva, de la distancia focal del objetivo y de cómo se mueve el sujeto. Además, la disposición de colores y tonos en la escena es muy importante para empezar. La mejor aproximación es experimentar, lo cual es muy fácil con la fotografía digital y la visualización de la imagen inmediata.

62

Alineaciones

Como hemos visto, siempre que se distinguen líneas y formas, confieren una estructura a la imagen. Del mismo modo, cuando los sujetos de un encuadre parecen estar alienados o comparten algún tipo de conexión grafica, también obtenemos cohesión.

De hecho, es fácil caer en la tentación de crear cohesión, por lo que no estoy sugiriendo todo el tiempo que un fotógrafo *debería* conseguir ese tipo de alineaciones. Hacerlo regularmente lo convertiría en un recurso repetitivo, pero ocasionalmente, cuando es posible o vemos el potencial, vale la pena investigarlo. Como cualquier técnica que resulte obvia, es muy fácil que en ella sólo se vea un truco en vez de un bonito juego de composición. Aquí hay dos ejemplos que se parecen en el hecho de que yuxtaponen una figura con algún elemento del fondo. Evidentemente, se pueden producir muchas posibilidades según el fotógrafo, pues existe un importante componente de gusto personal. Puede que la idea no le guste en absoluto, puesto que esta técnica traza una delgada línea entre la elegancia y el ingenio.

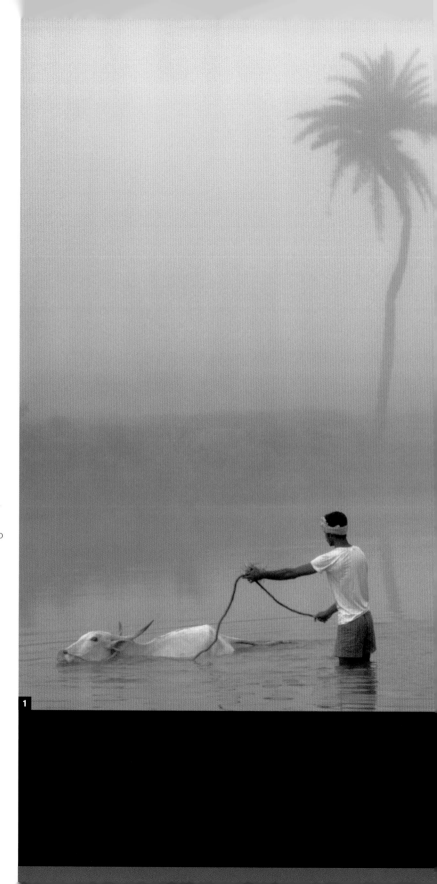

1

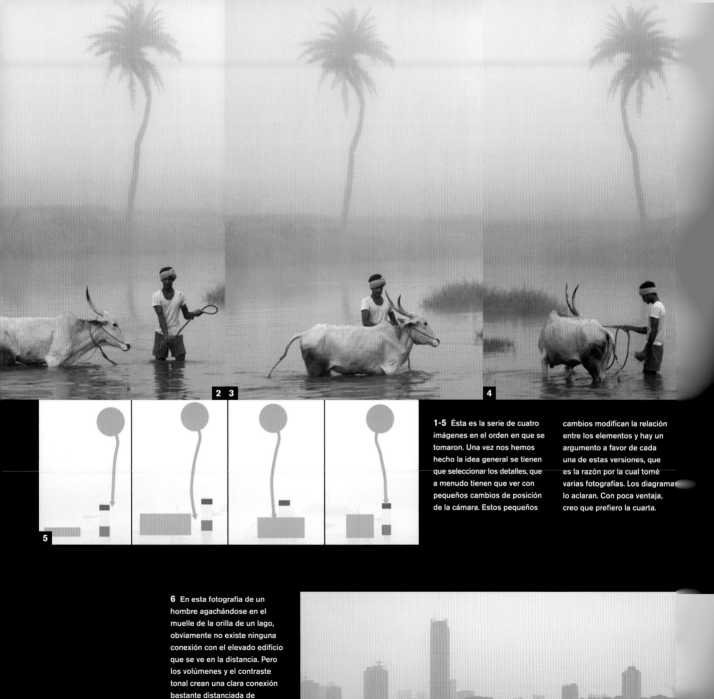

2 3 **4**

1-5 Ésta es la serie de cuatro imágenes en el orden en que se tomaron. Una vez nos hemos hecho la idea general se tienen que seleccionar los detalles, que a menudo tienen que ver con pequeños cambios de posición de la cámara. Estos pequeños cambios modifican la relación entre los elementos y hay un argumento a favor de cada una de estas versiones, que es la razón por la cual tomé varias fotografías. Los diagramas lo aclaran. Con poca ventaja, creo que prefiero la cuarta.

5

6 En esta fotografía de un hombre agachándose en el muelle de la orilla de un lago, obviamente no existe ninguna conexión con el elevado edificio que se ve en la distancia. Pero los volúmenes y el contraste tonal crean una clara conexión bastante distanciada de las circunstancias reales.

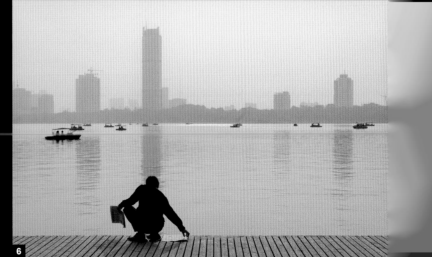

6

63

Yuxtaposición

La yuxtaposición constituye una de las herramientas más importantes de la composición fotográfica. Nos gusta la idea de la relación entre las cosas y, puesto que la fotografía es el medio por excelencia para traer orden al instante frente al caos visual de la vida cotidiana, el hecho de sugerir una relación colocando juntos a varios sujetos en la misma imagen da mucho juego. Aunque es un recurso gráfico bastante sencillo, funciona.

Elegir el punto de vista es lo principal, pero lo que cuenta es ver la conexión potencial entre elementos distintos. Aquí hay más arte que técnica, y realmente no se puede resumir en unas pocas fórmulas. Pero en términos de composición, le ayudará simplificar la escena y recortar los elementos extraños que podrían distraer al observador del propósito principal. También pueden ayudar otras sugerencias de este capítulo, entre ellas «Componer a partir del contraste», «División dinámica» y «Simplificación».

La técnica de la yuxtaposición con un objetivo gran angular es diferente a la del teleobjetivo. Un gran angular le será útil cuando tenga un sujeto más pequeño en primer plano y quiera exagerar su medida relativa respecto al sujeto mayor de detrás. Pequeños cambios en la posición de la cámara tendrán grandes efectos en la composición, y la adecuada profundidad de campo normalmente hace que sea fácil conservar la nitidez de la mayor parte de la imagen (pero trabaje con el diafragma lo más cerrado posible).

Con un teleobjetivo necesitará modificar más la posición de la cámara para ver el cambio de relación entre sujetos, pero mover un teleobjetivo provoca menos cambios importantes en el resto de la imagen que mover un objetivo más corto. El efecto de compresión de un objetivo largo resulta muy valioso cuando se quieren juntar dos sujetos que están distanciados; además, también comprime sus tamaños relativos.

1

1 Una variación de las fotografías tipo «figuras en un paisaje», en el que éstas se vean pequeñas, enfatiza el tamaño o la extensión del entorno. Aquí, dos mujeres musulmanas bajo las Torres Petronas de Kuala Lumpur simbolizan el contraste de Malasia entre la tradición y el desarrollo. Tomada con un objetivo de 20 mm.

2 Un anuncio pintado a mano, gastado y deteriorado, que anuncia una película protagonizada por Leonardo DiCaprio, proporciona un escenario poco usual para la reparación de un taxi de tres ruedas en Jartum. Tomada con una distancia focal efectiva de 120 mm.

64

La implicación del gran angular

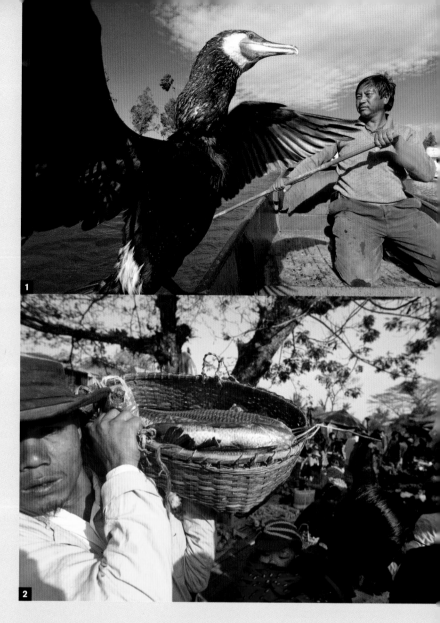

1

2

Escoger la distancia focal es una de las cosas que se ve influenciada no sólo por el sujeto y la situación, sino también por las preferencias personales en la manera de trabajar de cada fotógrafo. Para empezar, primero consideraremos las condiciones prácticas. Existe gran diferencia entre, supongamos, un fotógrafo de deportes en una línea de banda y uno de calle en una escena fluida e incierta. Puede ser que usted no tenga opción a elegir la distancia focal, o que las posibilidades estén completamente abiertas.

Pero cuando tenga la posibilidad de elegir, el estilo de la distancia focal tiende a desembocar en dos campos: el angular y el tele y, también, las distancias que rodean el estándar como posible tercer estilo elegido por los fotógrafos que prefieren «la pureza» de las ópticas normales o no les gustan los extremos. Incluso dentro de las etiquetas «angular» y «tele» existen subgrupos, del más extremo al más moderado.

Hay muchas maneras de pensar sobre la óptica gran angular, desde la puramente práctica hasta la poco definida pero muy importante impresión que dejan en la imagen. En particular, un objetivo gran angular es la elección que lleva al espectador a implicarse de una manera más subjetiva con la situación y experimentar su aquí y ahora. Si la usa en medio de la muchedumbre trasladará al observador directamente en medio de la escena.

1 Una fotografía en gran angular (distancia focal efectiva de 18 mm) de un pescador con su cormorán invierte la relación de tamaño y funciona, sobre todo, porque uno no espera poder tomar una fotografía del ave tan de cerca. La luz de la tarde y la adecuada profundidad de campo de una abertura de ƒ11 ayudan a dar definición.

2 Caminar por un mercado birmano con la cámara a la altura de la vista y un objetivo de 20 mm produce una fuerte impresión de subjetividad, realzada por el hombre que pasa cargando con el pescado a sólo unos pocos centímetros de distancia.

La imparcialidad del teleobjetivo

Una distancia focal más larga le hará retroceder en caso de querer conservar el mismo encuadre. Y si la situación de la fotografía proporciona la posibilidad de elegir desde dónde tomarla, ya sea cerca con un gran angular, o desde el otro lado de la calle con un teleobjetivo, la distancia elegida se percibe en la atmósfera de la fotografía. Ahora todo el mundo está familiarizado, como espectador de televisión y lector de revistas, con el diferente aspecto de las fotografías tomadas con gran angular, con distancia normal o con teleobjetivo, incluso si no se piensa en ello técnicamente y sólo se percibe subliminalmente. Como resultado, la distancia y la implicación se perciben sutilmente gracias a la elección de la distancia focal del objetivo.

Cuando usamos una distancia focal larga, damos a entender que nos colocamos más atrás y que no formamos completamente parte del acontecimiento. Además de su utilidad práctica, las distancias focales largas en esencia son frías e imparciales, es decir, «distantes» en más de un sentido. Cuando es más obvia esta imparcialidad es en la fotografía de reportaje, y casi se puede producir una impresión de que se está fisgoneando. Con objetivos muy largos –500 mm o más en cámaras SLR– se puede producir la sensación de ver más de lo que uno espera, cosa que ocurre particularmente en la fotografía de naturaleza.

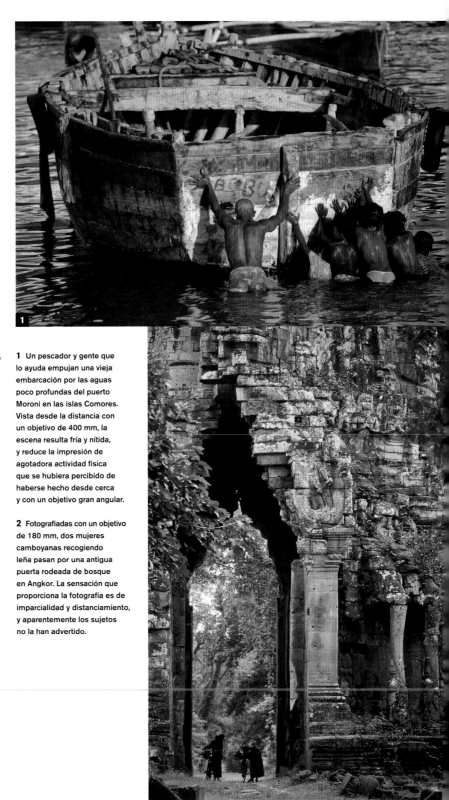

1 Un pescador y gente que lo ayuda empujan una vieja embarcación por las aguas poco profundas del puerto Moroni en las islas Comores. Vista desde la distancia con un objetivo de 400 mm, la escena resulta fría y nítida, y reduce la impresión de agotadora actividad física que se hubiera percibido de haberse hecho desde cerca y con un objetivo gran angular.

2 Fotografiadas con un objetivo de 180 mm, dos mujeres camboyanas recogiendo leña pasan por una antigua puerta rodeada de bosque en Angkor. La sensación que proporciona la fotografía es de imparcialidad y distanciamiento, y aparentemente los sujetos no la han advertido.

66

Gran angular: mayor dinamismo

1 Además de mostrar todos los elementos esenciales en esta escena de un restaurante tradicional de Tokio a la hora de comer, un objetivo gran angular (distancia focal efectiva de 18 mm) crea una fuerte estructura con diagonales convergentes y consigue cierto impacto visual.

2 Un grupo de chicas japonesas vestidas como sus jugadores de béisbol favoritos. Otra utilidad para una distancia focal efectiva de 18 mm es destacar una estructura dinámica. La colocación de las figuras equilibra la distorsión lineal del objetivo, que resulta menos evidente.

1 2

Ya hemos observado la impresión de subjetividad que un gran angular proporciona a una escena, pero otra cualidad importante es la del efecto óptico en la estructura gráfica de la imagen. La distorsión del gran angular es el resultado de comprimir una vista panorámica a un ángulo mucho más pequeño –en una página, una impresión en una pared, o en la pantalla del ordenador. En otras palabras, se reduce a la distancia de visión entre la escena y la imagen. Esa distorsión desaparece si nos acercamos mucho a una copia muy grande.

Cuanto mayor es la diferencia entre el ángulo que cubre el objetivo y el tamaño de la imagen, más distorsión hay. Los objetivos con una distancia focal efectiva de 20 mm o menos crean gran distorsión y el efecto de compresión se incrementa desde el centro hacia fuera, lo cual puede dar una potente sensación de dinamismo. Si utiliza el punto desde donde se toma la fotografía de manera efectiva podrá usar esas diagonales para focalizar la atención (a menudo tienden a converger hacia adentro) y, generalmente, dar vida a la imagen.

Teleobjetivo para llenar el encuadre

A diferencia de un objetivo gran angular, una distancia focal larga elimina la distorsión angular para producir un efecto de «aplanamiento» característico. Ciertamente, esta distancia desempeña un papel en el carácter de la imagen, pero la cualidad que quiero destacar es más práctica y está relacionada con la composición: el práctico modo en que un objetivo de larga distancia focal le ayuda a evitar horizontes, cielos y un punto de vista parecido a los demás. El mismo sujeto fotografiado a diferentes distancias focales tiene relaciones muy diferentes con su escenario y, particularmente, con el fondo. El efecto resultante es que a menudo se puede obtener más variedad visual de una situación concreta de lo que sería posible con un objetivo gran angular.

1 Los colores en este paisaje toscano, particularmente los marrones brillantes y negros, son importantes en el modo en que se ha tomado esta fotografía, pero el éxito de la composición estriba en la capacidad de un teleobjetivo de 400 mm de acercarse a los árboles y hacerlos aparecer como un fondo uniforme.

2-3 El zoco de Yida, en Arabia Saudí, es una de las pocas partes de la ciudad antigua que aún se conservan. La visión de un objetivo normal/gran angular (distancia focal efectiva de 45 mm) sufre la habitual tiranía de un cielo que no aporta nada a la imagen, pero un teleobjetivo moderado (distancia focal efectiva de 160 mm) desde un punto elevado en la distancia permite una concentración absoluta en los edificios antiguos y los presenta de un modo organizado, a la vez que se pierde el cielo.

Capítulo_

06

Stitching

68

Stitching y la fotografía digital

1-2 A partir de una amplia selección de fotografías realizadas en diversas secuencias rotatorias, se escogieron ocho para crear mediante la técnica del stitching esta vista panorámica del estudio del artista chino Shao Fan.

1

Sistemáticamente sospecho de la tecnología que pretende inspirar creatividad. Demasiado a menudo sólo es cuestión de pequeños trucos, pero con el stitching –combinación de imágenes– hago una excepción. La tecnología es impresionante, pero el concepto es muy simple: el stitching es una manera de combinar imágenes solapándolas hasta crear una más grande.

Esto era casi imposible antes de la era digital, pero los programas de stitching digital han hecho que resulte mucho más sencillo. La libertad creativa es doble: la oportunidad de crear imágenes panorámicas de hasta 360°, y de construir imágenes muy grandes de alta resolución. El tamaño no es simplemente una cuestión técnica; permite una experiencia diferente de las copias para el espectador, y es significativo su impacto en la fotografía artística. Los fotógrafos artísticos se apoyan en esa tecnología para crear copias detalladas.

2

69

Imágenes grandes

Combinar imágenes que se solapan tiene un efecto evidente: aumentar el tamaño de la imagen final, lo cual significa que no hay límite para la resolución. Por ejemplo, en vez de tomar una fotografía con un objetivo de 50 mm, pruebe con un zoom de 100 mm y fotografíe lo mismo en varias secciones que se solapen. El resultado será un archivo cuatro veces mayor, como si hubiese tomado la fotografía con este tanto más de resolución. En los días de la fotografía analógica, cuando se necesitaba una imagen de alta resolución, se conseguía una cámara de gran formato y se fotografiaba con una película de 4 x 5 pulgadas. Si ahora necesita alta resolución, la elección más cómoda es comprar un respaldo digital para una cámara de medio o gran formato, pero su precio es elevado. Si está preparado para soportar algunos inconvenientes, el stitching es una manera gratuita de realizar imágenes grandes y de alta resolución. Tome cualquier escena y divídala en segmentos (aunque tengo que admitir que la escena debe ser bastante estática). Cuanto más larga es la distancia focal del objetivo, en más segmentos tendrá que dividir la escena. En una vista panorámica con un teleobjetivo largo, el número de segmentos puede llegar a ser enorme: calcúlelo.

Un objetivo de 15 mm en una SRL digital de formato completo abarca un ángulo de visión diagonal de 110°, lo cual es realmente un «gran angular». Ahora imagine alcanzar el mismo ángulo de visión, segmento por segmento, con un objetivo de 120 mm. La visión de 20°

del objetivo de 120 mm divide el mismo ángulo en 64 segmentos, y con el solapamiento que se necesita para el stitching, el número de fotografías alcanza unas 100. Si usa una cámara de 10 megapíxeles, terminará con una imagen de unos 31.000 x 21.000 píxeles una vez haya combinado estas 100 fotografías. ¡Eso sería como trabajar con una cámara de 640 megapíxeles!

Existen varios inconvenientes. Primero, esa técnica lleva tiempo y es compleja. Luego, si alguna cosa se mueve en la escena mientras está tomando la fotografía, habrá un desajuste. Un buen software puede solucionar la mayoría de esas cosas, pero el procesado de todas esas imágenes implica tiempo, memoria y velocidad. El ejemplo superior exige un ordenador muy potente.

Pero, a pesar de ello, el stitching no necesita casi ningún accesorio en el momento de disparar. «Casi» se refiere a los soportes de la cámara para el cabezal de los trípodes, que permiten hacer rotar la cámara a partir del punto nodal del objetivo.

1 Una fotografía de los rascacielos de Pudong, entre ellos el Shanghai World Financial Center, tomada con un único disparo y con un objetivo de una distancia focal efectiva de 80 mm en una cámara de 12 megapíxeles. El tamaño de la imagen es de 4.100 x 2.800 píxeles.

2-10 Tomar nueve fotografías, de modo que se solapen, con la misma cámara y una distancia focal efectiva de 200 mm (más del doble que en la fotografía tomada de un solo disparo), y combinarlas da como resultado una imagen de 15.300 x 4.000 píxeles, el equivalente a 61 megapíxeles.

70

Stitching: imágenes panorámicas

1 La pantalla LCD más grande de Asia está dispuesta como un techo en un centro comercial de Pekín. Su tamaño y su ubicación elevada exigían un ángulo muy abierto, que en una imagen panorámica creada mediante el stitching ofrece una distorsión de curvatura ascendente, un añadido llamativo a una escena ya surrealista.

Las imágenes panorámicas son aún el mayor motivo de empleo del stitching, y pueden ser apasionantes e impresionantes por muchas razones. Son imágenes más largas que altas, y, mientras no exista un límite exacto en el cual un fotógrafo clasifique una fotografía como panorámica, diremos que las proporciones de 3:1 o mayores ya reúnen los requisitos. ¿Por qué son tan populares las fotografías panorámicas? ¿Por qué incluso los formatos de pantalla ancha son populares para la televisión y el cine? Probablemente porque tendemos a mirar las escenas amplias, como los paisajes, de esta manera, recorriendo la escena de manera horizontal, y porque dan tiempo a la vista para explorar. Los panoramas proporcionan sensación de amplitud y expansión a una imagen. Y, evidentemente, no tienen

límite de amplitud –siempre se pueden añadir fotografías a medida que se rota la cámara, hasta llegar a 360°.

Las dinámicas del encuadre de una panorámica son diferentes a las dinámicas a las que estamos acostumbrados, y, para sacarle el máximo provecho, existen ciertas cosas que usted puede hacer, como podrá ver si observa cómo los cinematógrafos manejan el encuadre (por ejemplo en la pantalla ancha). Una de ellas es separar los sujetos de interés de manera horizontal, y distribuir la composición a derecha y a izquierda. Contrariamente a la ratio normal de 3:2 del encuadre de la SLR, una panorámica puede contener dos o hasta tres sujetos en la misma composición. Otro método es incluir gran interés en el primer plano para equilibrar el fondo y mover la vista por todo el encuadre.

2 También en China, en la provincia de Fujian, una construcción circular de los hakka llamada tulou. El espacio amplio y el punto de vista estrecho dan lugar a otro caso irresistible para crear una imagen panorámica mediante la técnica del stitching. Con un objetivo de una distancia focal efectiva de 18 mm en formato vertical, esta combinación de imágenes abarcaba 5 encuadres horizontalmente, con una segunda secuencia para incrementar la profundidad.

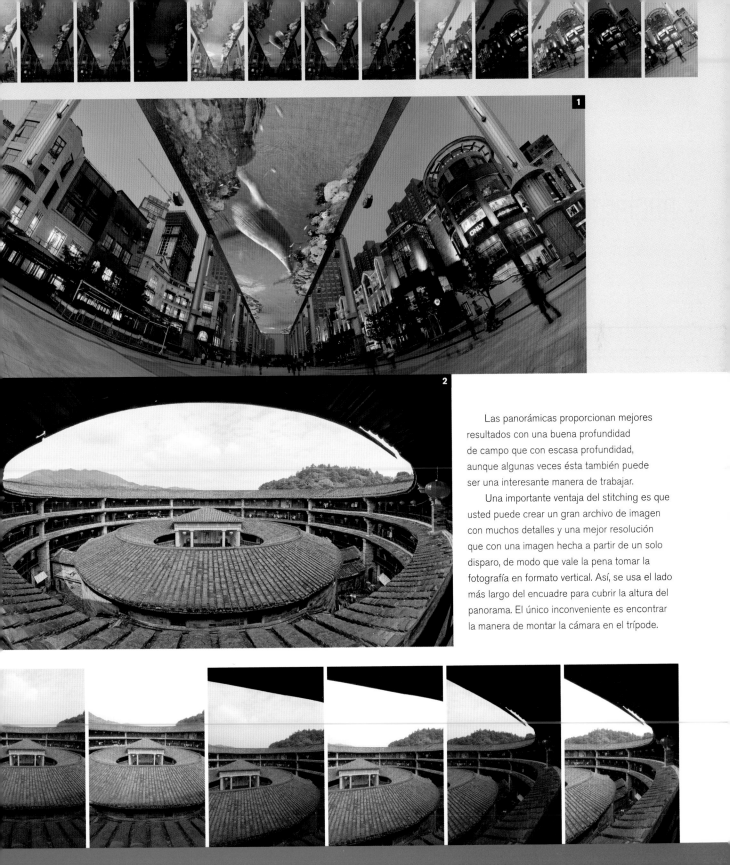

1

2

Las panorámicas proporcionan mejores resultados con una buena profundidad de campo que con escasa profundidad, aunque algunas veces ésta también puede ser una interesante manera de trabajar.

Una importante ventaja del stitching es que usted puede crear un gran archivo de imagen con muchos detalles y una mejor resolución que con una imagen hecha a partir de un solo disparo, de modo que vale la pena tomar la fotografía en formato vertical. Así, se usa el lado más largo del encuadre para cubrir la altura del panorama. El único inconveniente es encontrar la manera de montar la cámara en el trípode.

71

Solapamientos eficientes

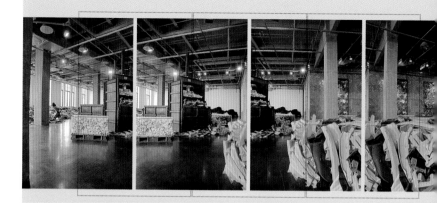

Para esta imagen de una instalación artística en una galería, se solaparon cuatro fotografías en, aproximadamente, un 40%. En la escena, los detalles son más que suficientes para que el programa de combinación de imágenes reconozca el contenido.

Presentamos las tres etapas para poner en práctica el stitching. Primero, el programa debe encontrar las áreas de contenido correspondientes en las imágenes contiguas y modificar su forma de modo que coincidan. Luego debe armonizar los tonos para que se ajusten sin problemas y combinar las imágenes en una sola.

En el primer paso, el programa necesita que exista suficiente solapamiento de las imágenes vecinas para que el contenido pueda ser reconocido. Eso significa que debe haber suficientes puntos correspondientes en todas las imágenes. Lo ideal sería obtener el solapamiento necesario sin excederse y no tomar más fotografías de las precisas. No existe una norma estricta para ello, en parte porque los distintos programas varían en cuanto a su capacidad de hacer la correspondencia de manera automática, pero sobre todo porque la calidad de los detalles dependen de la misma escena. Los detalles más nítidos son mejores, y los programas de stitching tienen comprensibles problemas con las áreas sin detalle como el cielo o los muros blancos. Con más o menos un 40% de solapamiento, el resultado es bastante seguro, pero puede que usted quiera variar el porcentaje según lo detallada que sea la escena. Personalmente, me gusta que las cosas sean simples y consistentes solapando por debajo de la mitad. En la práctica, significa rotar la cámara entre fotografía y fotografía, de modo que un objeto situado en el extremo del encuadre se halle casi en la mitad del encuadre siguiente. Como siempre actúo de la misma manera, puedo fotografiar todo un panorama rápidamente sin tener que pensar demasiado, lo cual no está nada mal.

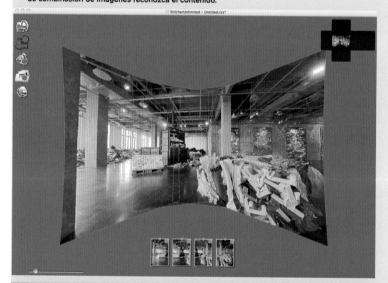

72

Mantenga los ajustes

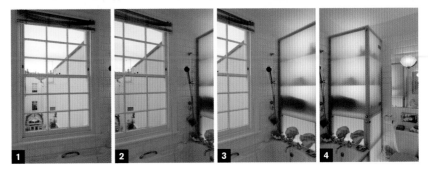

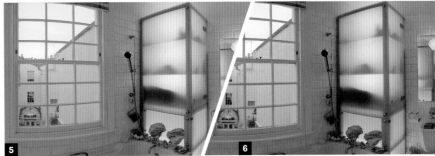

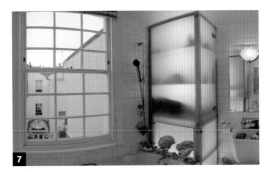

El segundo paso del proceso del stitching es la combinación, y esto incluye tanto el color como el tono. Si mantenemos el mismo equilibrio del blanco para todas las fotografías, será más fácil para el programa de stitching. Y esto se puede aplicar también a otros ajustes, como la exposición. Así, el consejo estándar para hacer una secuencia de fotografías es elegir el modo manual y mantener los ajustes. Esto puede significar tener que hacer un simulacro para comprobar cuáles tendrían que ser los ajustes para cada fotografía de la secuencia.

Puesto que es más probable que los panoramas de 360° contengan más fuentes de luz, puede significar que un ajuste de exposición o de color cree valores que superen la gama tonal en las sombras y/o en las altas luces. O, en otras palabras, que supere la gama dinámica de la cámara, lo cual es bastante común. En este caso, la solución es tomar una secuencia de exposiciones para cada encuadre, y luego aunar los resultados, ya sea mediante la combinación de la exposición o HDR.

Dicho eso, si toma la fotografía en formato RAW no tiene importancia, ya que sólo tendrá que pasar un poco más de tiempo haciendo el ajuste de color en el conversor RAW. Una técnica interesante y útil es cambiar el equilibrio de color progresivamente. Imagine una escena en la que la temperatura de color varía (como una habitación iluminada por un lado por luz que entra por la ventana y luz de tungstend por el otro. En la posproducción puede considerar el hecho de intentar normalizar el equilibrio, pero si ha seleccionado el automático, cuando haga una secuencia de fotografías, el programa intentará realizar la combinación de manera automática.

1-8 Un ejemplo en contra del consejo estándar de mantener el equilibrio del blanco. Las cuatro fotografías originales se tomaron en formato RAW, pero también con equilibrio del blanco automático y, por tanto, la temperatura del color cambió de derecha a izquierda [1= 5.500 K, 2= 4.500 K, 3= 4.000 K, 4= 3.300 K]. El resultado, una vez el programa de stitching los hubo combinado, fue un cambio progresivo que, a mi entender, ofrecía un mejor equilibrio entre el exterior azulado y el interior amarillento. En un retoque final, Reemplazar Color se encargó del matiz rojizo en el lado derecho de la ventana. Para que pueda comparar, aquí puede ver un stitching que ha mantenido el mismo equilibrio del blanco con una lámpara incandescente.

73

Encuentre el punto nodal

El software que combina dos fotografías contiguas lleva a cabo una operación inteligente que implica distorsionar cada una de ellas para que encaje con la otra, pero, para que eso funcione, la posición relativa de cada cosa tiene que ser la misma en todos los encuadres. El obstáculo más importante es el paralaje, causado por los ligeros movimientos de posición de la cámara. Evidentemente, la cámara se tiene que mover, pero eso sólo significa que debe rotar. Si se produce otro movimiento, especialmente con los objetivos gran angular que se usan para las imágenes con las que se aplica el stitching, es probable que algunos objetos en primer plano aparezcan como doble imagen. La clave es asegurarse de que la cámara rota exactamente alrededor del llamado punto nodal del objetivo. Puede imaginárselo como su centro óptico (aunque a causa de la gran variedad de diseños de lentes con diferentes materiales, éste no tiene que ser necesariamente el centro físico del objetivo). Cuando se trata de un zoom, el centro varía según la distancia focal.

Hay un modo simple de encontrar ese punto en cualquier lente, pero tendrá que actuar por ensayo y error. Los cabezales panorámicos especiales para el stitching son ajustables en el sentido en que la cámara se puede fijar en diferentes posiciones. Cuando el punto nodal del objetivo esté exactamente encima del punto de rotación del cabezal, no habrá problemas de paralaje. Para encontrarlo, coloque la cámara en el cabezal panorámico y en el trípode, de modo que pueda ver ejes verticales por el visor, uno en primer plano y otro en la distancia, que estén uno cerca de otro. Siga mirando a través el visor y rote la cámara mientras observa el espacio entre esos dos ejes. Si se ensancha o se estrecha mientras hace oscilar la cámara, muévala ligeramente encima del soporte, hacia delante y hacia atrás, como muestra el ejemplo.

1

1-3 Estas dos imágenes (1 y 2) se tomaron con una distancia focal de 14 simplemente para establecer el punto nodal. Compárelas con la fotografía de la izquierda (3) y fíjese en el cambio de paralaje entre la esquina del marco de la ventana y la ventana que está al otro lado de la calle. La cámara se fue posicionando por ensayo y error.

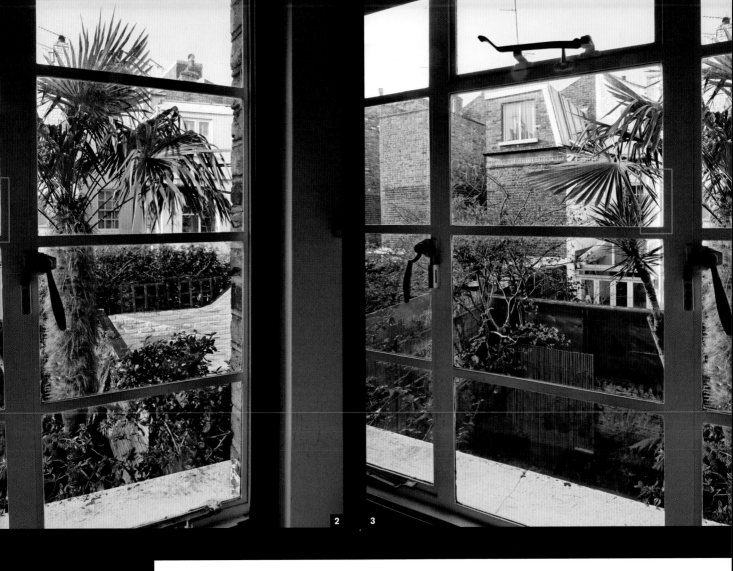

2 3

4

4 El punto nodal de la cámara está exactamente encima del centro de rotación del cabezal panorámico.

Capítulo_

07

Disparo múltiple

74

Bracketing:
la red de seguridad

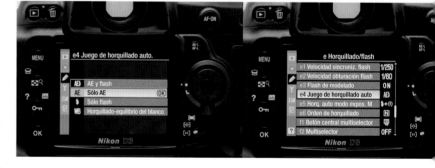

El bracketing de la exposición ha sido durante mucho tiempo la red de seguridad en la fotografía profesional, pero la exposición no es el único parámetro con el que podemos utilizar la técnica del bracketing. Esta técnica tiene una nueva relevancia en la fotografía digital porque ahora puede acceder a muchos más ajustes a los que nunca fue posible con las cámaras analógicas. Hoy en día, el bracketing se refiere a una función especial de la cámara que, una vez elegida, hace que lance automáticamente una ráfaga de disparos; de todos modos también se continúa haciendo manualmente. Podría utilizar la técnica del bracketing, por ejemplo, con el ajuste ISO o el equilibrio del blanco (aunque para ese último, disparar en RAW es una opción más práctica que ir cambiando los diferentes parámetros del equilibrio del blanco).

Sin embargo, el giro copernicano que trae la fotografía digital al bracketing es el uso que se puede hacer de las secuencias. Mientras que la idea original era escoger la mejor fotografía de una serie, con la posproducción digital podrá *combinar* las fotografías para conseguir un control extremo de la imagen. En ese caso, combinar

significa tomar *lo mejor* de varias fotografías, de modo que, con un bracketing de la exposición, puede crear una única imagen que toma las altas luces mejor expuestas de las fotografías más oscuras y las sombras de las instantáneas más claras. El programa para hacerlo se puede conseguir fácilmente y el método es o bien alguna combinación de las exposiciones o bien el más complejo y potente HDRI (High Dynamic Range Imaging, imagen de gama dinámica amplia). Este libro trata sobre la toma de fotografías y no entra en detalles de posproducción. Todo esto se engloba bajo el título «Disparo múltiple».

Todas las cámaras digitales SLR permiten usar el bracketing con los parámetros de exposición, pero cada vez más cámaras permiten usarlo con otros ajustes. Mientras el nivel de control varía según los modelos, el bracketing permite conseguir las imágenes que uno quiere. Programar un modo de disparo continuo con el bracketing es una manera de obtener una gama de exposiciones para HDR.

75

Secuencias alineadas

En la base de esas técnicas del disparo múltiple se encuentra el requisito básico de que exista una secuencia con las imágenes alineadas. Para algunas técnicas, estos requisitos están más restringidos (exposición y otros parámetros idénticos, con el tiempo como única variable). Los objetivos con zoom presentan un riesgo añadido, porque si hay algo que no puede cambiar en ninguna de esas secuencias es la geometría básica de la imagen. Si la secuencia se hace durante un largo período de tiempo, tenga cuidado con no modificar el zoom. Para más seguridad, fije con un trozo de cinta adhesiva el anillo del zoom.

En términos de alineación, el software sirve de ayuda gracias a desarrollos recientes en el reconocimiento del contenido de la imagen, con lo cual se vencen los más pequeños desajustes. Un ejemplo es la secuencia de las ruinas de Éfeso que vemos aquí, que sin el trípode ha quedado mal alineada. Las fotografías se tomaron antes de que el programa que las podía combinar estuviera disponible o se conociera. Ése es un excelente ejemplo de dos consejos del libro: Fotografiar para el futuro (n.º 4) y Anticípese al procesado (n.º 97). Más tarde supe que se podía hacer algo con ellas. De hecho, cuando las procesé por primera vez, tuve que alinearlas manualmente (lo cual fue tedioso), y luego ir borrando capa a capa, lo que conllevó más trabajo. Unos cuatro años más tarde, Adobe introdujo los comandos Alineación Automática de Capas y Modo de Apilamiento en Photoshop, lo que redujo el proceso a menos de un minuto.

1 Vemos una mesa de diseño sobre ruedas de bicicleta. Sin haber decidido exactamente como utilizaría la secuencia, sabía que quería unas cuantas fotografías de la mesa moviéndose y de las ruedas en distintas posiciones. La cámara estaba fija en un trípode. Finalmente usé esta imagen, componiendo diferentes posiciones de las ruedas utilizando Capas en Photoshop y reduciendo la opacidad de las capas de encima para darle un efecto de movimiento.

2-7 En este caso, en las ruinas romanas de Éfeso, no llevaba el trípode conmigo. No existía ningún indicio de que el lugar quedara despejado de visitantes antes de la hora de cierre, así que permanecí en la misma posición durante varios minutos y disparé sosteniendo la cámara en mano e intentando mantener el mismo encuadre (prestando atención a la posición de las partes del edificio que estaban en los márgenes y en las esquinas del encuadre). El comando Alineación Automática de Capas alineó las capas con rapidez. Luego, al convertirlas en una Pila y seleccionar el modo Mediana eliminé el efecto de doble imagen (ghosting) de la gente que se movía.

76

Fusión de exposiciones

Observe este espacio. Auguro que en el futuro habrá más y mejores procedimientos para combinar una gama de exposiciones y aumentar la gama dinámica total. El principio básico es sencillo, pero a menudo llevarlo a cabo no lo es tanto. En un par de exposiciones alineadas –una más oscura, otra más clara– se combinan las mejores partes de cada imagen. En una secuencia de varias exposiciones, las áreas mejor expuestas de cada una se combinan. Esto es posible con diferentes programas. Photomatix está diseñado para eso y para HDR. En Photoshop, Modo de Apilamiento ofrece Promedio y Mediana, que son más limitados, pero también útiles. Si tiene la posibilidad de elegir, probablemente lo mejor sea probarlos y ver cuál de ellos le llama más la atención, más que imbuirse en los detalles técnicos de los algoritmos.

1-5 El vestíbulo principal del Western Union de Nueva York es un interior difícil de fotografiar. Era importante ser fiel a la iluminación y a los reflejos originales, lo cual descartaba el hecho de añadir luz artificial, puesto que hubiera eliminado parte de la iluminación original. En lugar de eso, se hicieron cuatro fotografías con diferentes exposiciones, con una distancia de dos puntos *f* entre cada una de ellas, de 1/3 a 13 seg. La fotografía más oscura preserva las altas luces, mientras que la más clara mantiene el detalle en las sombras con una buena exposición. Llegado este punto hay numerosas opciones para combinar esas fotografías. La que se escogió finalmente fue la Combinación de Exposiciones del programa Photomatix.

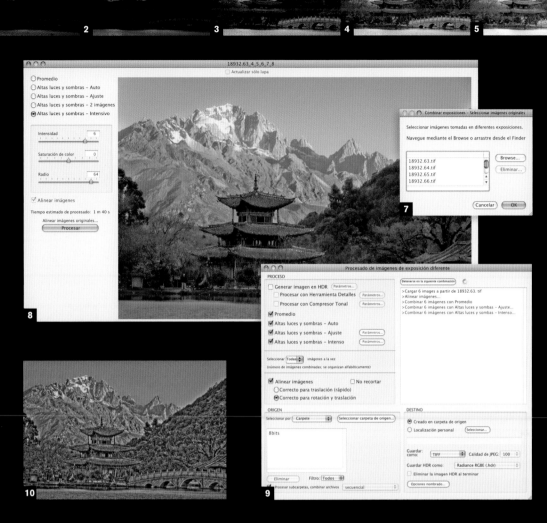

Existe más de una manera de combinar diferentes exposiciones, como podemos ver en el ejemplo de Photomatix que aquí mostramos.

1-6 Cargamos seis fotografías, con un intervalo de 1 punto *f* entre ellas y, si existen movimientos imperceptibles de la cámara en el trípode, la opción Alinear se encarga de ellos.

7-9 Existen cinco opciones para combinar imágenes; algunas de ellas emplean el mapeo tonal del programa (10).

La elección siempre es cuestión de gusto; en este caso, la imagen final (11) es una combinación de Promedio y Ajustar (las capas se aplicaron en Photoshop, y la última se borró parcialmente con un pincel grande y suave).

77

HDR: de la sencillez a la rareza

El HDR (High Dynamic Range) o gama dinámica amplia es un sistema para registrar una gama de brillo enorme en un archivo de imagen especial, para luego procesarlo para que se pueda ver y usar de una manera normal. «Normal» significa una imagen de 8 bits/canal que se pueda ver en un monitor corriente (de 8 bits) o que se puede imprimir (las copias tienen incluso menos de 8 bits). El HDR se desarrolló con el objetivo de solucionar los problemas de la compresión de gamas dinámicas que sobrepasan los 8 o 9 puntos de una buena SLR digital y, en especial, todas las escenas que incluyen la fuente de luz.

En fotografía, la única manera de captar una gama dinámica amplia es hacer una secuencia de fotografías con diferente exposición, normalmente con un intervalo de dos puntos *f* entre ellas. Luego se las fusiona en una única imagen HDR de 32 bits/canal, que no se podrá ver en un monitor normal, así que se debe comprimir la imagen HDR a una de 16 u 8 bits. El método que se usa para ello se llama «mapeo tonal», y sus sofisticados procedimientos calculan el contraste y la luminosidad adecuados para las diferentes partes de la escena. Como era su propósito, el programa de HDR soluciona el problema de las altas luces quemadas o de las sombras demasiado densas, pero lo que ocurre es que un programa de HDR como Photomatix se ha empezado a utilizar no para su propósito principal, sino para emplear los algoritmos del mapeo tonal, lo cual puede dar resultados un tanto extraños. No hay nada malo en ello, si es lo que se desea, pero la finalidad principal del HDR es la solución de un problema.

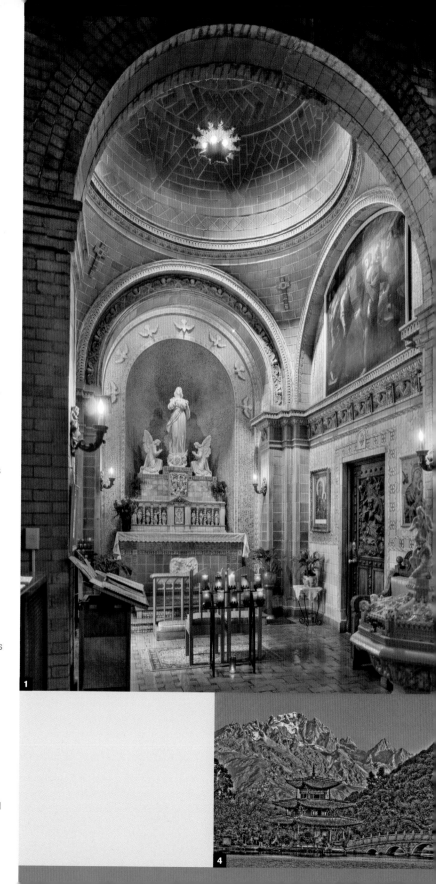

1

4

1 Un uso clásico y necesario del HDR, el interior de una iglesia con una gama dinámica de 15 puntos.

2 El software del HDR puede eliminar el efecto de doble imagen (por el movimiento del sujeto), lo que favorece una de las fotografías por encima de las otras en el área de movimiento. Aquí se usó para el retrato del artista chino Yue Minjun.

3 La gama dinámica de la escena tomada en el patio de la Real Academia de Londres no es abrumador, hecho que la convierte en una imagen MDR (gama dinámica media). También se podía haber hecho una combinación de fotografías con diferente exposición.

4 Si forzamos los distintos puntos de control del mapeo tonal hacia sus extremos, esta fotografía del consejo n.º 76 se convierte en una imagen particular un poco llamativa.

78

Registro HDR sencillo

La finalidad del HDR es tomar una secuencia de exposiciones, desde una que contenga la información de las altas luces hasta otra que exponga las sombras más oscuras, como si fueran tonos medios. Si puede, fije la cámara o al menos manténgala estable (el programa puede alinear las imágenes hasta cierto punto). Un intervalo de exposición de 2 puntos f es suficiente; de otro modo disparará más de lo necesario, aunque en realidad eso no le perjudica. Empiece con la exposición más oscura, usando el aviso de recorte de altas luces en rojo de la pantalla de la cámara para calcular la exposición, que preserva las altas luces. Aumente la exposición en cada toma, y observe el histograma de la pantalla hasta que el margen izquierdo esté en el punto medio de la escala. Un error común es dejar de tomar fotografías de la secuencia demasiado pronto. La última debería parecer muy sobreexpuesta.

Si se basa en el programa de HDR para alinear las imágenes en vez de usar un trípode, entonces una técnica que resulta más rápida es fijar la cámara en su gama más amplia de bracketing de exposición. Desgraciadamente muchas cámaras tienen sólo un punto f máximo de intervalo, pero esto no afecta a la calidad de la fusión del HDR. Para una buena alineación, tome las fotos lo más rápidamente posible.

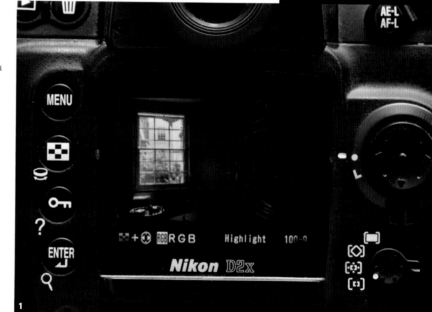

1

1 La primera fotografía que debe tomar tiene que ser la más oscura, con una exposición que evite el recorte de las altas luces.

2 Continúe disparando con el histograma activado.

3 Aumente el tiempo de exposición hasta que el extremo izquierdo del histograma llegue a la mitad de la escala.

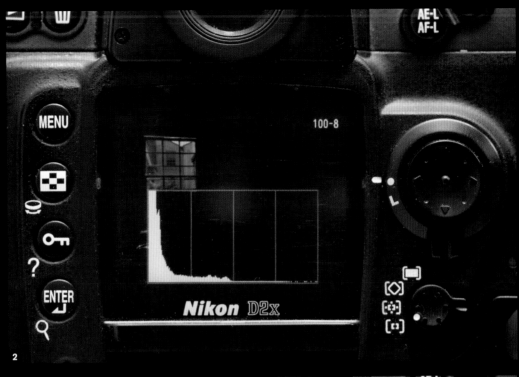

2

3

79

Una luz,
muchas direcciones

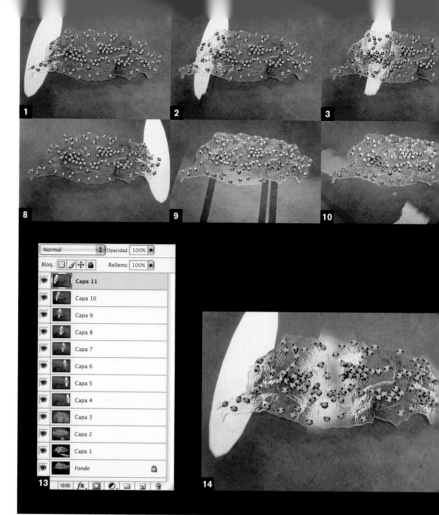

Por varias razones, un truco útil es aplicar una iluminación diferente a una secuencia de exposiciones y luego combinarlas, como en una pila de capas. Una ventaja de ese método de trabajo es que sólo necesita cargar con una luz. La luz más sencilla es la de un flash, diseñado para montarse en la cámara, pero que también se puede disparar separado de ella. Normalmente yo llevo conmigo la luz incandescente que aquí mostramos, que posee accesorios que permiten precisar el haz de luz.

De hecho, una sola luz se puede emplear para hacer cuantas exposiciones se quieran, dirigiéndola a diferentes partes de la escena para iluminar distintas zonas en cada fotografía. Entonces, todas ellas pueden combinarse en el ordenador para crear imágenes que parezcan haberse iluminado por distintos focos. Además de ahorrar peso, modificar la luz en cada toma también evita el conflicto entre los focos y permite eliminar las sombras y la iluminación no deseadas. Al pasar tiempo extra combinando las fotografías, no tendrá límite en cuanto al número de «focos» que pueda usar en una escena.

El foco empleado para esas fotografías, un Dedolight, es pequeño, compacto y capaz de dirigir un haz de luz muy preciso y controlable.

16 Para esta reproducción de una pintura de tonos muy sutiles, se tomaron dos fotografías con diferente exposición, una de ellas con el foco orientado hacia la derecha y otro hacia la izquierda. En ambos casos, el ángulo de la luz era cerrado, de modo que el haz de luz barría la superficie. Un detalle aumentado (17) muestra el relieve de las pinceladas, pero si se invirtieran los reflejos y las sombras de las dos fotografías entre las exposiciones, se podrían combinar a modo de capas para compensarse el uno al otro.

5　　　6　　　7

12

15

El sujeto que presentamos aquí es una obra de arte
de cristal que tiene la forma de la isla de Taiwan, y las
circunstancias para tomar las fotografías en el estudio
del artista no eran nada satisfactorias. Se buscaba
algún tipo de efecto de contraluz, pero también
se quería controlar la textura del cristal (que hubiera
desaparecido si se le hubiera aplicado un contraluz
puro y global). La solución fue levantar la «isla» de cristal
unos pocos centímetros por encima del suelo de hormigón
y tomar doce fotografías con doce iluminaciones diferentes
(1-12). Luego, en Photoshop, se agruparon en una pila
de capas (13) y se usó un pincel grande y suave para
borrar de una manera selectiva en las distintas capas (14).
La imagen final (15) muestra un resultado que no se podría
haber conseguido de ninguna otra manera por muchas
luces que se usaran en un estudio fotográfico.

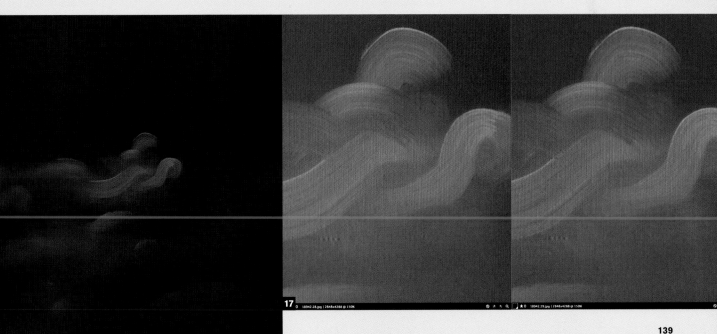

17

80

Secuencias para eliminar el ruido

El ruido de la toma, en oposición al ruido causado por una larga exposición, ocurre al azar, y, aunque esto no facilita que este tipo de ruido se reduzca, tiene una ventaja: si tomamos diversas fotografías idénticas en las que todo continúa igual, podemos eliminar el ruido precisamente porque es la única variable. El truco reside en combinar las distintas fotografías utilizando una media, para lo que hay distintas maneras de hacerlo. También existen diferentes tipos de media –la media aritmética o promedio, que es la que conoce la mayoría de la gente, y la mediana estadística o mediana. El promedio junta las fotografías de toda la serie y divide por el número de elementos de la serie. La mediana encuentra el elemento común de una serie, lo cual, siempre que existan suficientes fotografías, en principio proporciona mejores resultados para este tipo de reducción de ruido.

Hay dos maneras de procesar siete fotografías idénticas. En la primera, se aplica una simple combinación de exposiciones Promedio en Photomatix. En la segunda, que implica más tiempo, se colocan las fotografías en una pila de capas y se elige el modo Mediana.

1-2 Se hace una secuencia de siete exposiciones. Con Photomatix 3.0, se cargan y se alinean. Por defecto, el comando Average (Promedio), elimina el ruido de manera virtual.

3-4 En Photoshop, las siete exposiciones se colocan en un conjunto de capas y luego se hace una alineación automática.

5-6 Después se aplica el comando Mediana.

7-8 El ruido es más evidente en las áreas lisas de tono medio. Una sola exposición (izquierda) comparada con las dos soluciones propuestas.

81

Fusión de ISO alto-bajo

Imagine que tiene una escena débilmente iluminada, que es tranquila, como un paisaje o las vistas de una ciudad, pero que también alberga cierto movimiento que quiere incluir en el encuadre, por ejemplo, una persona caminando. Puede aumentar el ISO de modo que permita suficiente velocidad de obturación para congelar el movimiento, pero el resto de la imagen será presa del ruido.

Sin embargo, es posible tener lo mejor de los dos mundos si combina las dos versiones en una imagen. Si se toma una fotografía con un ISO diferente no se pierde nada. La mayor parte de la imagen se capta con una velocidad de obturación lenta y con un ISO bajo, pero la pequeña área de movimiento sólo se puede registrar suficientemente nítida si se dispara con una alta sensibilidad ISO. Es una pequeña desviación a partir del bracketing, en la que la composición final se tiene que hacer a mano. La composición en la posproducción no es complicada. Simplemente cree un archivo que contenga las dos tomas en capas, y elimine parte de una, de tal forma que sólo se utilice el área inmediata de ruido alrededor del movimiento. Dado que es más probable que esta zona contenga ruido a que salga nítida (de otro modo no habría razón para utilizar esa técnica), el ruido probablemente no será molesto. Si aplica algún comando para eliminar el ruido en la posproducción, hagalo sólo en esta capa.

Como la mayoría de las operaciones de disparo múltiple, esta técnica exige que la mayoría de la escena sea estática y que los encuadres coincidan (más o menos).

1 Para el interior de este bar de Shanghai, la naturaleza arquitectónica del sujeto y el propósito de utilizar la fotografía en un libro de gran formato requería una alta calidad de imagen y, por tanto, el mínimo ruido posible. Con 100 ISO y *f* 11 de diafragma, la velocidad de obturación requerida era de 5 seg. Pero para proporcionar naturalidad a la imagen, también quería que figurara un camarero trabajando, lo cual requería una velocidad de obturación de como máximo 1/15 seg, incluso si el camarero se movía lentamente. Esto significaba una sensibilidad de ISO 1.000 e, inevitablemente, un ruido perceptible.

Selección Organizar Mejorar Proceso Ver

2

2 Las dos versiones del interior
se procesaron en un conversor
RAW (aquí DxO Optics Pro)
con el objetivo de obtener
una calidad óptima.

3-4 La diferencia en la
sensibilidad ISO produjo
distinto equilibrio de color
no deseado del que también
me tuve que encargar.

5 Con la herramienta Curvas,
el equilibrio tonal y de color de
las dos imágenes está lo más
igualado posible. Lo vemos
aquí en una imagen dividida
en dos partes.

6 La versión de alta sensibilidad
ISO se coloca alineada, a modo
de capa encima de la versión de
baja sensibilidad ISO. Con un
pincel pequeño, se borra la zona
que rodea la figura. Luego,
se aumenta el tamaño del pincel
y también se borran las zonas
restantes hasta que sólo quede
la figura.

82

Secuencia con eliminación selectiva

Todos los sujetos no deseados que se desplazan en una escena se pueden eliminar con la simple táctica de tomar varias fotografías alineadas durante un período de tiempo. El uso de este truco es útil para eliminar personas de una escena, y tanto la teoría como la práctica son las mismas que las de la eliminación del ruido. Debe existir suficiente movimiento, de modo que en conjunto se puedan ver, en diferentes puntos de la secuencia de fotografías, todas las partes del entorno libres de esos sujetos no deseados. El comando Mediana hará el resto. La mediana, como se ha explicado anteriormente, es el tipo de promedio en el que se selecciona el valor más común. En este caso, se seleccionará el fondo.

3 4

5

7

1-5 En ningún momento esta escultura permaneció libre de gente que caminaba, pero, en el conjunto de las cinco fotografías, todas las partes quedaban despejadas.

6 En Photoshop, las cinco imágenes se colocan en una pila, se alinean y se les aplica el comando Mediana.

7 El comando Mediana elimina las variables, es decir, los observadores de la escultura. Será necesario recortar ligeramente la imagen, puesto que la alineación automática la ha movido, para compensar el hecho de que la secuencia de fotografías se tomara sin trípode.

83

Profundidad de campo infinita

Quizá más espectacular que las combinaciones del disparo múltiple que acabamos de describir sea la combinación para un enfoque más nítido. La profundidad de campo es, a menudo, una cuestión clave en la fotografía macro y en la fotomicrografía, en las que incluso la mínima abertura normalmente no es suficiente para conferir nitidez a todo lo que hay en el campo de visión. Con ciertos tipos de fotografías tomadas con un teleobjetivo, lo ideal sería una completa profundidad de campo, sin ninguna parte difusa, pero eso, a menudo, es imposible simplemente cerrando el diafragma, puesto que la profundidad del foco tiene sus límites en cualquier objetivo.

Así, se propone un excelente algoritmo que escoge las áreas mejor enfocadas de una secuencia de imágenes en las que se ha enfocado más adelante o más atrás. Eso, de ningún modo, implica que los éxitos del software sean fáciles de conseguir, puesto que el hecho de cambiar el foco también significa cambiar la escala relativa de los objetos. El programa que mostramos es Helion Focus, que tiene un interfaz extremadamente simple y proporciona unos resultados sin evidencia de retoque y que no deja ver los problemas de ajuste, escala o combinación. El procedimiento consiste en fijar la cámara en un trípode, elegir el modo de enfoque manual, empezar con el enfoque en un punto y tomar una serie de fotografías con pequeños cambios de enfoque. Cuanto menos espacio haya entre los puntos de enfoque, más precisa será la combinación final, de modo que es una buena idea tomar un gran número de fotografías. Como el software puede trabajar

con cualquier número de fotografías en una secuencia, la calidad de la imagen es mejor si el diafragma está sólo a dos puntos del máximo; eso evita la habitual pérdida de resolución debida a la difracción.

La belleza de esta técnica es que no hay retoque, no hay composición ni alteración mediante Photoshop. Es una captación pura, sólo procesada por un sofisticado programa de combinación de imagen. Hay muchas posibilidades creativas, pero también debo hacer una advertencia. En una larga secuencia (es decir, un largo movimiento del enfoque hacia delante y hacia atrás) los reflejos de luz demasiado intensos pueden quedar tan borrosos que «se viertan» encima de los bordes bien enfocados, de modo que se requiera una segunda combinación con una serie menor de fotografías para solucionar el problema.

Pluma macro

Una pluma estilográfica fotografiada con un objetivo macro de 105 mm. El punto más cercano de enfoque (la punta de la pluma) es el más cercano posible con ese objetivo –13 mm desde la parte anterior del objetivo. El enfoque se movió 1,5 mm cada vez en 98 fotografías, y cubrió una distancia de enfoque total de 150 mm. Tomar 98 fotografías puede ser exagerado. pero es más seguro que dejar pasar demasiado tiempo entre fotografía y fotografía y obtener zonas poco nítidas en la imagen final. La abertura se fijó en *f*11.

Hacer una película

1 Una escena nocturna sobre la antigua ciudad iluminada de Lijiang, en la provincia china de Yunnan, mientras la Luna se ponía. Primero, se tomaron unas pocas fotografías en un intervalo de 5 minutos, para calcular el ángulo del evidente descenso de la Luna. Esto ayudó a determinar el encuadre, que debía incluir el punto en el horizonte donde finalmente se podría el astro. Se tomaron casi 100 fotografías durante un periodo de media hora, con intervalos de 20 seg, empezando unos minutos antes de que la Luna apareciera en la parte superior del encuadre, para acabar después de que se hubiera puesto y el último brillo de su halo hubiera esaparecido.

2 Con FrameThief en un ordenador Apple Mac, las fotografías se combinaron para crear una película de QuickTime.

Los programas para alinear fotografías para realizar películas son muy asequibles y variados. Si tiene una escena que cambia lentamente, o una manera suave de mover la cámara, las secuencias en las que hay un breve lapso de tiempo entre fotografía y fotografía se pueden convertir en películas de una alta calidad impresionante. Una cámara de 10 megapíxeles produce una imagen de 3.000 x 2.500 píxeles, lo cual excede la resolución normal de una televisión de alta definición 1.080i/p (1.920 x 1.080 píxeles). La calidad de la imagen, especialmente si usted utiliza formato RAW y lo hace cuidadosamente, puede ser espectacular. Todo lo que necesita es paciencia, un trípode, una escena en la que pueda predecir el modo en el que la composición va a cambiar cuando vaya pasando el tiempo y que las cosas se muevan. Las posibilidades

son infinitas. El ejemplo que muestro aquí es una visión nocturna de una puesta de Luna desde la habitación de mi hotel.

La técnica más simple y rudimentaria es utilizar un reloj y simplemente tomar una fotografía cada cierto tiempo fijo. Algunas cámaras, sin embargo, tienen el modo de intervalo de tiempo, una especie de intervalómetro incorporado. Para el montaje no se necesita un programa particularmente caro o especializado. Adobe Photoshop Elements 6.0 ofrece la opción (filioscopio) para combinar, ver y guardar imágenes múltiples y también hay programas gratuitos disponibles como Monkey Jam y versiones de muestra como FrameThief, que podrá comprar. Si busca en internet «Stop Motion Software» encontrará más opciones que se adaptan a todos los sistemas operativos y a todos los presupuestos.

Capítulo_

08

Poca luz

90 91 92 93 94 95

85

Cámara adecuada, sensor correcto

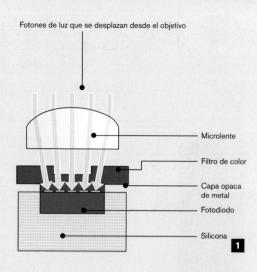

Fotones de luz que se desplazan desde el objetivo

Microlente

Filtro de color

Capa opaca de metal

Fotodiodo

Silicona

1

Recientemente se han producido avances significativos en la tecnología del sensor, tanto en lo que respecta a su fabricación, como al modo en que se obtiene la imagen. El resultado es que las cámaras no son iguales en cuanto a su rendimiento con poca luz. Aquí, *rendimiento* significa sobre todo efectos de ruido, y la innegable realidad es que la mejor manera de garantizar imágenes con menos ruido en alta sensibilidad ISO consiste en comprar la cámara adecuada. Eso significa, como puede imaginar, un último modelo muy costoso, por desagradable que suene. Hay muchas maneras de hacer mejor las cosas con la cámara que ya tiene, pero la solución más eficaz es invertir sabiamente desde el principio.

Sería poco realista facilitar una lista de modelos de cámara, puesto que cambian con rapidez y, a menudo, sin previo aviso. Sin embargo, vale la pena entender cómo afecta el tamaño de un sensor, especialmente cuando cada vez más fabricantes producen cámaras de «formato completo» (o *full frame*) con sensores de 24 x 36 mm, al contrario que las cámaras de formato no completo que dominaban el mercado en los últimos años. Sin resultar demasiado técnico, las leyes de la física no perdonan y el tamaño del sensor ejerce un impacto directo en el tamaño de sus fotoceldas sensibles a la luz. El mismo número de fotoceldas (es decir, píxeles) en un sensor más grande permite a cada una de ellas ser mayor de lo que sería con una cámara de formato no completo. Eso significa que las fotoceldas pueden reunir más fotones y que son menos susceptibles al ruido. El resultado *no* es solamente que la alta sensibilidad ISO pueda dar resultados sin ruido, sino que tomar fotografías

con sensibilidades muy altas, por ejemplo, de 3.200 o más ISO, se ha convertido en algo práctico y útil.

Todo eso está muy bien, pero, ¿*sabe* usted cuáles van a ser las diferencias prácticas entre una u otra elección de cámaras? No hace falta decir que debe tener cuidado con lo que le digan los mismos fabricantes, porque seguramente nunca le dirán los inconvenientes de su producto. Las críticas independientes son la mejor fuente, y las que muestran comparaciones de imágenes aumentadas de diferentes cámaras le permitirán ver claramente cómo son dos o más modelos mediante una comparación. En última instancia, como con muchas cuestiones de imagen, deberá confiar en su vista. El próximo paso, una vez haya restringido el abanico de cámaras a elegir, si compra en una tienda y no en internet, consiste en convencer al vendedor de que le permita probar las diferentes cámaras. Lleve una tarjeta de memoria a la tienda y tome la misma secuencia de imágenes con diferentes sensibilidades ISO con cada cámara. Lléveselas a su casa y compárelas. Las diferencias en lo que respecta al ruido que usted advierta son las únicas que cuentan.

APS-C

Formato completo

2

1 En una imagen, cada píxel está generado en el sensor de la cámara por una fotocelda. Cuando la luz llega a la lente crea una carga en un fotodiodo, y ésta se convierte en información digital. Cuanto mayor es la fotocelda del sensor, mejor registra la información y menos ruido habrá en sus imágenes.

2 Un sensor de formato completo permite a los fabricantes de cámaras usar fotoceldas mayores de las que podrían usar en cámaras de formato no completo (suponiendo que haya el mismo número de píxeles en ambas), lo cual conlleva menos ruido en las imágenes.

86

Establezca
prioridades

La fotografía con poca luz es un tipo de fotografía
especializada en el sentido en que siempre se están
forzando los límites técnicos. Por definición, nunca hay
suficiente luz como para usar los ajustes ideales de la
cámara, por lo que siempre se tiene que renunciar a algo.
Este ámbito de la fotografía se basa en los umbrales y en
los sacrificios. Existen tres variables técnicas principales:
velocidad de obturación, abertura e ISO. Tendrá que
decidir cuál de ellos tiene prioridad. La clave para
que la fotografía sea técnicamente buena, con poca
luz, es saber cuál es el umbral aceptable para cada
instantánea. Esto implica familiarizarse con el ruido
que produce su cámara, con su capacidad para mantenerla
estable cuando dispare sin trípode y con la velocidad
de obturación necesaria para cada tipo de movimiento
que tenga lugar en el encuadre. Después tendrá que
priorizar, y eso depende de la situación y de lo que usted,
personalmente, esté dispuesto a aceptar como mínimamente
bueno en términos de calidad de imagen. Puede resultar
aceptable que la imagen quede algo borrosa como
consecuencia de un ligero movimiento, dependiendo
siempre de en qué lugar del encuadre tiene lugar dicho
movimiento y del resultado final. También puede preferir
más ruido para evitar este tipo de movimiento. Una cosa
u otra dependerá de usted.

Dado que el ruido es un concepto relativamente
nuevo en el campo de la fotografía digital, actualmente está
acaparando gran atención. Una imagen ruidosa tomada
con un ISO elevado es una imagen reconocible y con la
que se puede trabajar; por el contrario, con una fotografía
borrosa o una exposición insuficiente no hay nada que hacer.

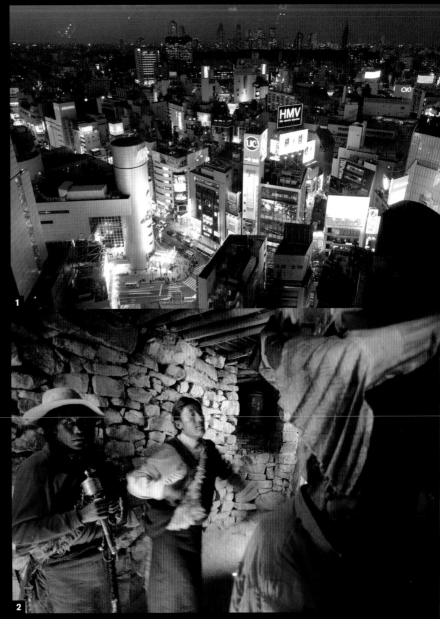

1 Para tomar esta fotografía
de un paisaje urbano nocturno,
la principal prioridad fue un ISO
bajo para evitar el ruido, además
de una abertura baja para
conseguir una buena profundidad
de campo. Todo ello implicó
tener que poner la cámara sobre
un trípode para evitar cualquier
movimiento de la misma durante
la prolongada exposición.

2 Tomar esta fotografía, cámara
en mano, con una iluminación
ambiental reducida, hizo necesaria
una velocidad de obturación
relativamente elevada para
evitar al máximo el movimiento
de la cámara. También implicó
un ISO rápido y aceptar el hecho
de que habría ruido en la imagen.

87

Reducción del ruido

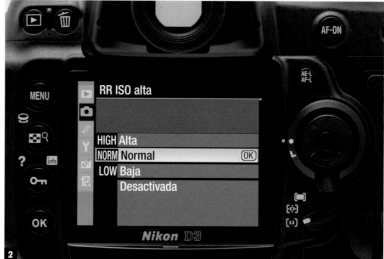

Para los fotógrafos, el ruido es una cuestión estética, una forma ligeramente diferente de afrontar el problema respecto a la ciencia y a la tecnología. Voy a ilustrarlo con un ejemplo muy simple. Si usted dispone de una imagen con ruido pero la reproduce a un tamaño reducido, de modo que dicho ruido resulte imperceptible, ¿es realmente importante que haya ruido en la imagen? Por supuesto que no. Como fotógrafo, puede considerar el ruido como una cuestión estética en lugar de pensar en cómo se produjo.

Todo esto está directamente relacionado con la forma en que finalmente se va a exponer la imagen, que puede resultar muy diferente a la visualización en la pantalla del ordenador durante el posproceso. Una ampliación de la imagen en pantalla al 100% hace que cualquier resquicio de ruido quede al descubierto; sin embargo, si la imagen va a imprimirse (ya sea para una galería o para una revista o un libro), la intervención de la tinta sobre el papel (y de la textura del propio papel), casi siempre, reducirá en gran medida su percepción.

Presento a continuación una lista de las diferentes formas de reducir la percepción visual del ruido de una fotografía. Algunas de ellas se pueden combinar y cada una se tratará con más detalle más adelante.

1 Utilizar el ISO más bajo posible para una velocidad de obturación y una abertura razonables (*véase* consejo n.º 88).

2 Usar un objetivo luminoso (*véase* consejo n.º 90).

3 Reproducir la imagen a tamaño reducido (*véase* consejo n.º 93).

4 Si se va a imprimir la imagen, considerar la posibilidad de usar papel texturado.

5 Activar los sistemas de reducción del ruido de la cámara para un ISO alto y una exposición prolongada.

6 Para fotografiar un sujeto estático, usar un trípode y una exposición más larga a un ISO bajo.

7 Tomar múltiples fotografías y pasarlas por un filtro de mediana o un filtro «anti-ghosting».

8 Usar un buen programa de conversión RAW con un sofisticado procedimiento de interpolación cromática (*véase* consejo n.º 98).

9 Aplicar un programa de reducción del ruido durante el posprocesado (*véase* consejo n.º 99).

10 Fotografiar la escena por partes (stitching) para obtener un archivo de imagen más grande (*véase* consejo n.º 69).

11 Tome varias fotografías, alternando diferentes ISO (altos y bajos) y después una las áreas seleccionadas.

1 La mayoría de cámaras incorporan un sistema de reducción del ruido, pero el hecho de que el usuario deba elegir si activarlo o no hace pensar que probablemente el proceso implicará cierta pérdida de detalle y posiblemente quedará algo borrosa. Haga una prueba con un ISO alto; fotografíe una escena con pocos detalles y de tonos medios, una vez con el sistema activado y otra con el sistema desactivado, y decida.

2 Es preferible eliminar el ruido causado por una exposición prolongada en la misma cámara. Sólo tendrá que esperar el mismo tiempo de la exposición mientras la cámara toma una «imagen en blanco» para la eliminación del ruido.

88

Ruido potencial de la cámara

Dedico buena parte de este capítulo al ruido porque es un fenómeno que afecta a todos los fotógrafos que toman instantáneas con un ISO superior al nominal. Todos los debates al respecto son generales. Finalmente, sin embargo, lo único que de verdad importa es el aspecto último del ruido de su cámara. Puesto que el ruido es básicamente un error en la señal y no forma parte estructural del sistema de registro (como el grano en la fotografía analógica), suele variar de una cámara a otra. Sorprendentemente, muchos fotógrafos se toman al pie de la letra lo que dicen del ruido en el manual de instrucciones, las revistas especializadas y los forums de internet. En realidad, la única forma de entender cuáles son los problemas y qué trascendencia pueden tener consiste en dedicar tiempo a probar su propia cámara.

La prueba ilustrada en las fotografías se concentra en una zona oscura y sin detalle (la sombra en una pared desenfocada), ya que el modo de ver el ruido con más claridad es a diferentes sensibilidades, bajo estas mismas condiciones. Sin embargo, posiblemente, querrá enfocar determinados detalles y bordes; en definitiva, lo que más le molesta en el tipo de fotografía que está tomando en un momento determinado.

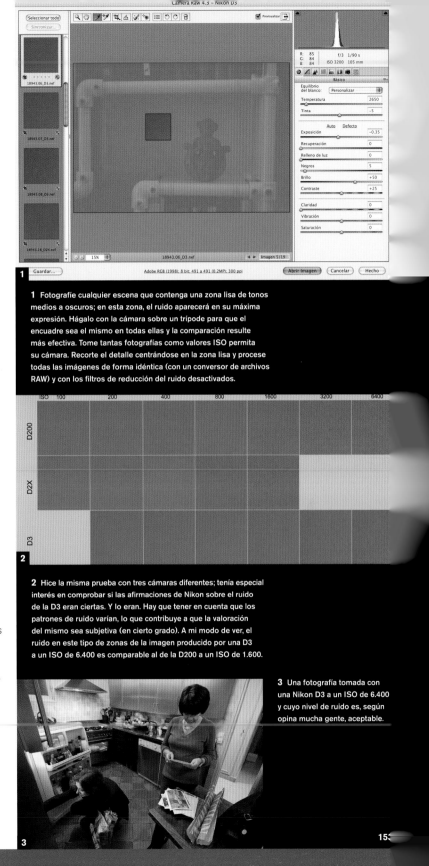

1 Fotografíe cualquier escena que contenga una zona lisa de tonos medios a oscuros; en esta zona, el ruido aparecerá en su máxima expresión. Hágalo con la cámara sobre un trípode para que el encuadre sea el mismo en todas ellas y la comparación resulte más efectiva. Tome tantas fotografías como valores ISO permita su cámara. Recorte el detalle centrándose en la zona lisa y procese todas las imágenes de forma idéntica (con un conversor de archivos RAW) y con los filtros de reducción del ruido desactivados.

2 Hice la misma prueba con tres cámaras diferentes; tenía especial interés en comprobar si las afirmaciones de Nikon sobre el ruido de la D3 eran ciertas. Y lo eran. Hay que tener en cuenta que los patrones de ruido varían, lo que contribuye a que la valoración del mismo sea subjetiva (en cierto grado). A mi modo de ver, el ruido en este tipo de zonas de la imagen producido por una D3 a un ISO de 6.400 es comparable al de la D200 a un ISO de 1.600.

3 Una fotografía tomada con una Nikon D3 a un ISO de 6.400 y cuyo nivel de ruido es, según opina mucha gente, aceptable.

Soportes apropiados

Sólo hace falta un poco de imaginación para convertir cualquier superficie o apoyo estable en un trípode improvisado. Siempre que tenga la posibilidad de encuadrar una imagen razonable apoyando la cámara sobre cualquier superficie sólida, se puede decir que es similar a usar un trípode. Pueden servir una verja, una farola o incluso el suelo. Un accesorio útil es cualquier tipo de objeto acolchado, como un bolso blando o una chaqueta bien doblada. Un buen ejemplo (en la fotografía) sería una bolsa de plástico llena de arroz, aunque también puede llenarla con copos de poliestireno. Sólo tiene que presionar la cámara contra el «cojín» improvisado.

1 Viajar con poco equipaje suele implicar que se debe dejar el trípode en casa; sin embargo, esto no significa que no se pueda apoyar la cámara para evitar su trepidación. En esta fotografía se muestra una cámara apoyada sobre su propia funda.

2 Versión casera de una bolsa de acolchado. Es útil para proporcionar apoyo a su cámara; sólo tiene que llenar una bolsa con cualquier cosa que pueda moldearse y mantener la forma mientras ejerce presión. En la fotografía se muestra una bolsa de plástico llena de arroz.

Objetivos luminosos

1 Un objetivo tele-medio de 85 mm, con una abertura de *f*1.4. Es un objetivo de enfoque manual, algo que puede resultar extraño hoy en día, pero su óptica es excelente cuando se dispara con el objetivo «completamente abierto».

En páginas anteriores he hablado de los equilibrios entre velocidad de obturación, abertura e ISO. Si la profundidad de campo no es importante, una de las mejores cosas que puede hacer para realizar fotografías con poca luz es comprar el objetivo más luminoso que encuentre. Luminoso implica una abertura máxima de al menos *f*2, o de *f*1.4. Resulta interesante que en estos días en los que hay excelentes objetivos zoom, generalmente con una gama amplia y buena resolución, una de las cualidades que a menudo se sacrifica es la abertura máxima. Tengo un objetivo extremadamente útil que va de los 18 a los 200 mm; lo uso mucho, pero no es muy luminoso (*f*3.5 en el mejor de los casos y *f*5.6 en el peor). Si se coloca un Zeiss 85 mm *f*1.4 Pianar, mirar por el visor se convierte en una revelación. Me recuerda la facilidad con la que me he acostumbrado a los objetivos poco luminosos.

Por supuesto, para sacar el máximo provecho a un objetivo luminoso,

en realidad se debe disparar con una abertura total. La poca luz puede afectar negativamente al enfoque automático de la cámara, aunque probablemente es más importante asegurarse de que se ha enfocado con nitidez la parte correcta de la escena. Con una profundidad de campo tan baja, este hecho adquiere más relevancia de la habitual.

2 Fotografía nocturna de un barco pesquero tomada sin trípode desde la cubierta (en movimiento) de otro barco usando un objetivo Zeiss *f*1.4 con una abertura total. Aunque pueda parecer sorprendente, el ISO necesario para esta fotografía fue sólo de 320.

91

Dispare para
el detalle

Si dedica cierto tiempo a tratar con el ruido en imágenes con un ISO alto, no tardará en darse cuenta de que las zonas problemáticas en una fotografía son las lisas. Estas zonas aparecen lisas o bien porque el sujeto tiene pocos detalles (por ejemplo, una imagen del cielo) o porque la zona está desenfocada, como ocurre con el fondo de una fotografía tomada con una abertura alta y teleobjetivo. Probablemente será más complicado arreglar el ruido en los detalles de las zonas de una imagen con una frecuencia alta. Naturalmente, el ruido en este tipo de zonas es menos trascendente.

En efecto, llega un punto en el que el ruido es difícilmente distinguible del detalle, algo que tiene que ver únicamente con la frecuencia. Las zonas lisas y con pocos detalles tienen una frecuencia baja. Las zonas con más detalles, como en los ejemplos de estas fotografías, tienen una frecuencia alta. El ruido que se manifiesta más claramente y resulta especialmente molesto a una distancia de sólo unos pocos píxeles también tiene una frecuencia alta. Según el principio que enuncia que el ruido únicamente es importante si es perceptible, las zonas más concurridas de una imagen se pueden dejar tal y como están.

Todas estas lecciones se pueden trasladar a la toma de fotografías. Si la escena que se tiene que fotografiar está repleta de detalles, la incidencia del ruido será mínima. En lo que a los objetivos se refiere, esto es aplicable a los grandes angulares, ya que su profundidad de campo es mejor por definición. Lamentablemente, los objetivos luminosos usados a una abertura máxima, y especialmente si son de distancia focal de media a larga, suelen usarse en situaciones en las que se esperan obtener áreas uniformes como consecuencia de una poca profundidad de campo. Sin embargo, realizar la composición de tal forma que se llene el encuadre de detalle, algo que sólo le costará cambiar de posición uno o dos pasos, suele resultar útil.

1 Aunque hay unas pocas áreas uniformes y con una frecuencia baja, como, por ejemplo, las camisas de los sujetos de la fotografía, la mayor parte de esta escena, tomada a escasa distancia con un objetivo gran angular a 15 mm y con una buena profundidad de campo, está repleta de detalles, lo que generalmente disimula el ruido, que a un ISO de 25.600 es significativo.

2 Éste es un excelente ejemplo de lo que no se debe fotografiar a un ISO alto (en este caso 12.800). En esta fotografía nocturna de un cielo con apenas detalles y realmente oscuro, el ruido aflora sin piedad. Este tipo de fotografías requiere pasar por una reducción de ruido durante el posprocesado.

92

Fotografiar con o sin trípode

Existen dos formas completamente distintas de fotografiar con poca luz, cada una de ellas con sus propias técnicas y su propio equipamiento, e indicada para cierto tipo de sujetos.

La primera es fotografiar con la cámara en mano tratando de disparar como se haría en condiciones de luminosidad normales. La segunda implica el uso de un trípode. Dado que el material necesario es diferente, especialmente si va a usar o no un trípode, es necesario prever qué tipo de fotografía va a tomar.

1 Éste es el tipo de imagen nocturna que uno quisiera que no presentara ruido y quedara totalmente nítida (con la excepción de los faros en movimiento). El Bund Shanghai, fotografiado aquí con una distancia focal muy elevada (250 mm) y usando un trípode.

2 La toma de fotografías nocturnas aborda temáticas bastante diferentes (en este ejemplo, el servicio de emergencias de Bangkok un sábado noche); las expectativas de calidad de imagen y ruido tampoco son las mismas.

3 Algunas cámaras disponen de un ajuste automático de la sensibilidad ISO, en las que sólo tiene que establecer la mínima velocidad de obturación y la máxima sensibilidad ISO. Una vez que los niveles de luz disponible superan el límite establecido de velocidad de obturación, la cámara aumenta automáticamente el nivel de sensibilidad ISO. Es muy útil para disparar con rapidez.

93

El ruido depende del tamaño de la imagen

Se trata de algo bastante evidente, pero puede ejercer gran influencia si se tiene un control absoluto sobre cómo se va a usar la imagen. Dado que el ruido es un error, o por lo menos una desviación a nivel de píxeles, se hace más visible y resulta más molesto a medida que se amplía la imagen. Por ejemplo, en una imagen con ruido que se haya tomado con una cámara de 10 o12 megapíxeles y se use en un desplegable de dos páginas de una revista, el ruido será especialmente evidente; sin embargo, si se reproduce a un tamaño más reducido, la cuarta parte de una página, por ejemplo, el ruido será imperceptible.

Por la misma regla de tres, un sensor grande ofrece una resolución más alta que la de una cámara SLR convencional; así pues, una imagen tomada con el mismo ISO y reproducida al mismo tamaño con uno de estos sensores mostrará menos ruido. Si tiene la intención de combinar varias tomas para crear una imagen más grande (*véase* capítulo 6), también resultará útil, pero todo depende de la capacidad de decidir el tamaño de reproducción. Los fotógrafos profesionales, por lo general, no pueden permitirse este lujo.

1-2 Imagen nocturna de un barco pesquero, tomada con un ISO 1.000 y un ligero toque de flash. El ruido es perceptible en las zonas lisas, como los tonos de piel, pero si la imagen se reproduce a un tamaño reducido, el ruido resulta insignificante.

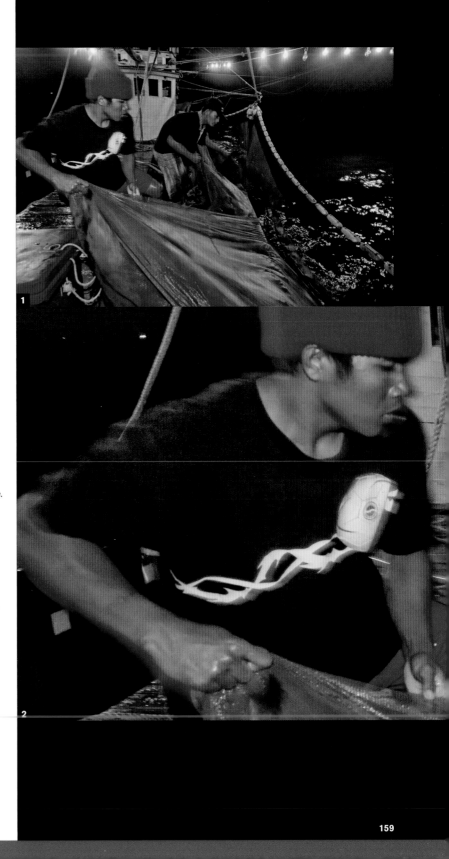

Fotografía nocturna (cámara en mano)

La principal prioridad es sentirse cómodo y flexible y poder moverse con facilidad. Si renuncia a las ventajas evidentes que ofrece un trípode, obtendrá como recompensa una toma de fotografías más simple, más rápida y más dinámica. Existen infinitas configuraciones; a continuación describo la mía:

* Una cámara SLR (en este caso, una cámara con bajos niveles de ruido a niveles ISO elevados) con un objetivo luminoso (f1.4).
* Un zoom gran angular con una buena abertura máxima (f 2.8, en este caso). Las distancias focales más elevadas son más difíciles de usar con la cámara en mano y a bajas velocidades de obturación.
* Un flash independiente.
* Una linterna.

* Una tarjeta de memoria de recambio.
* Un fotómetro de mano (un objeto que, aunque hoy por hoy resulta un poco anticuado, es especialmente útil para medir el nivel general de luz y la gama dinámica de una escena).
* Una bolsa de plástico con cierre hermético llena de arroz sobre la que apoyar la cámara en exposiciones prolongadas. También puede llenarse con judías, copos de poliestireno o con cualquier otra cosa que amortigüe los pequeños movimientos de la cámara. En mi caso, el arroz era lo que tenía más a mano. Siempre podrá usar la bolsa de la propia cámara.
* Un bolso pequeño y ligero.

Fotografía nocturna (trípode)

Tomar fotografías con un trípode ralentiza todo el proceso, desde el encuadre hasta la propia exposición; aun así, su uso está especialmente indicado para ciertos tipos de escena. Puesto que va a tener que llevar consigo un equipo adicional, deberá estar preparado: el diseño y el modelo del trípode son cruciales.

El que se muestra en la fotografía está fabricado con fibra de carbono. Es ligero (pero robusto), con patas extensibles de tres tramos y una columna central capaz de elevar la cámara hasta la altura de mi cabeza. El mío viene equipado con un sistema de cierre rápido situado sobre una rótula de aleación de magnesio y una correa, también de cierre rápido, que personalmente me parece más fácil de usar que una funda. También resulta especialmente útil poder colgar el trípode al hombro en lugar de tener que llevarlo siempre en la mano.

* Un cable disparador.
* Una linterna.
* Un fotómetro de mano, en este caso equipado con un accesorio para medir zonas puntuales de la escena.
* Un objetivo zoom gran angular.
* Un teleobjetivo, en este caso de 300 mm, con una abertura máxima modesta, pero, en todo caso, mucho menos voluminoso que un objetivo luminoso.
* Una cámara SLR con un objetivo luminoso y un soporte en forma de L que se une al plato de cierre rápido del trípode. La forma del soporte, que sujeta dos lados de la cámara, facilita la toma de fotografías tanto en formato vertical como horizontal.
* Tarjeta de memoria de recambio.
* Bolsa.

Capítulo_ 09

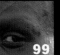

Procesado

01

96

Consiga el software adecuado

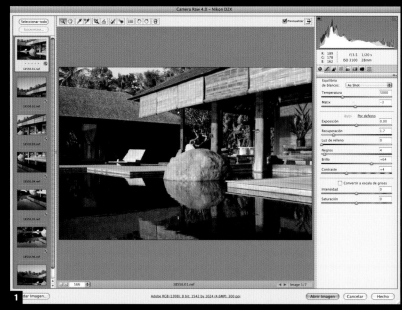

¿**Por qué los procesos** informáticos tienen un espacio aquí, en un libro sobre fotografía? Porque en la fotografía digital disparar implica anticipar lo que vendrá después. Si sabe exactamente qué se puede y qué no se puede hacer en la etapa del procesado y la posproducción de imágenes, podrá tomar fotografías con más confianza; se enfrentará a ciertos riesgos mientras que tratará de evitar otros. Algunos programas informáticos consiguen buenos resultados de archivos de imagen que no prometían nada, así que tener programas adecuados para procesar sus imágenes es una parte muy importante del proceso completo de la fotografía digital.

Existen algunos ámbitos en los que las distintas compañías de software compiten, y varios en los que algunas de ellas son objetivamente mejores, pero en general su elección de programas debería estar condicionada por su propia forma de trabajar y por el tipo de fotografía que realiza.

No voy a hacer recomendaciones, pero éste es el software que yo utilizo generalmente. Algunos de los programas son de uso periódico, y otros sólo se utilizan ocasionalmente para necesidades especiales o para emergencias. Photo Mechanic se utiliza para descargar archivos al ordenador y como explorador de imágenes; Expression Media se usa como base de datos para organizar, titular y mantener el orden en general; DxO Optics Pro para el procesado básico; Adobe Photoshop para trabajo de posproducción; Photomatix cuando hay que trabajar con HDR o combinación de exposiciones; Stitcher para la combinación de imágenes; Noise Ninja para la reducción de ruido severo; PhotoZoom para aumentar la escala de las imágenes; Focus Magic para reparar zonas desenfocadas; iPhoto para colgar imágenes en la web para mostrar a los clientes; y Fetch para enviar por FTP. Sin embargo, se trata sólo de mi manera de trabajar, y puede que sus necesidades sean distintas.

1-4 Cuatro de los programas informáticos que utilizo regularmente: Photoshop ACR, Photo Mechanic, Expression Media y, finalmente, Stitcher.

97

Anticípese al procesado

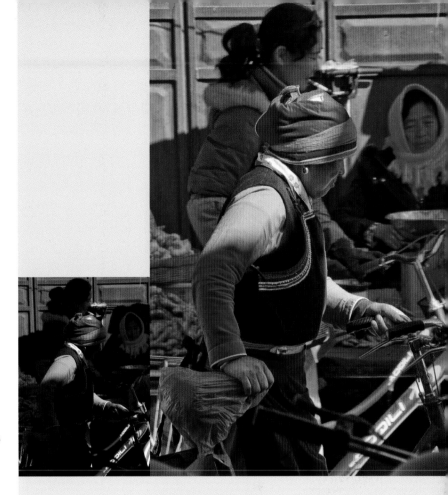

Una escena de muy alto contraste, con fuerte luz solar a gran altitud, en un mercado parcialmente cubierto. Sin tener en cuenta el posprocesado, tendría que considerar la decisión de disparar en el momento en que una figura está parcialmente iluminada por el sol (una decisión más sabia sería disparar cuando toda la composición esté bajo la sombra). El archivo JPEG, guardado al mismo tiempo que el RAW, está intacto y muestra claramente el problema. El archivo TIFF se procesó primero en el programa ACR, con las herramientas Recuperación y Relleno de Luz y retocando la exposición en algunas zonas en las manos y la cara de la mujer, y se procesó una segunda vez utilizando la herramienta Sombra/Iluminación de Photoshop.

Existió un tiempo en que el procesado era lo que se hacía en los laboratorios. Cuando la película en color dominaba la fotografía (desde aproximadamente 1960 hasta el final del milenio), y especialmente cuando la película Kodachrome era la elección profesional, el trabajo del fotógrafo terminaba en el momento en que apretaba el disparador.

Actualmente, el procesado digital es una parte mucho más íntima de la experiencia fotográfica. Los sensores captan la luz en una rejilla y este registro, en bruto, no sólo tiene que procesarse para convertirse en una imagen inteligible de tono y color, sino que también se puede interpretar de distintas maneras. El software para procesar imágenes, especialmente las de formato RAW, sigue evolucionando, con algoritmos cada vez más sofisticados que pueden conseguir pequeñas maravillas.

Un ejemplo excelente es el mapeo tonal local, que se incluye cada vez en más programas informáticos. Se trata de un procedimiento para ajustar el brillo local de una imagen en función de los valores de los píxeles circundantes, así que los tonos de una zona de sombra se pueden ajustar independientemente de los de las altas luces. Si se utiliza un poco la imaginación se podría pensar en esto como en una especie de equivalente digital de las reservas y quemados. Si sabe lo que puede hacer esta herramienta, puede que se alegre de poder iluminar un modelo a contraluz sin recurrir al flash cuando dispare.

Uno de los procedimientos más sencillos y eficaces es la autorrecuperación de las altas luces quemadas. Hoy en día esta herramienta se incluye en todos los conversores RAW, y funciona tratando de reconstruir el detalle de los tres canales de color utilizando datos que sobreviven sólo en uno o dos de ellos. Familiarizarse con esta herramienta, y saber cómo puede recuperar información de forma eficaz, puede permitirle añadir un poco más de exposición en una situación de alto contraste.

Se pueden utilizar todos los trucos y consejos que han aparecido en capítulos anteriores de este libro.

Todo se resume en saber qué se puede hacer mediante el procesado y qué información se puede recuperar.

98

Conversores RAW

Como otro recordatorio de que la fotografía digital se extiende mucho más allá de la acción de disparar, las compañías de software están en guerra por obtener lo mejor de sus imágenes. El campo de batalla es el archivo RAW (del inglés, en bruto), también conocido como «la imagen tal como se capta». Esto sería ideal si no hubiera una gran diferencia entre los diversos programas que se pueden utilizar para convertir los archivos RAW, pero esta distinción es cada vez más importante. Sí, somos fotógrafos, no ingenieros informáticos, pero ahora mismo hay equipos de desarrollo que trabajan en las formas de hacer que las imágenes *que ya ha tomado* sean más nítidas, más precisas, menos ruidosas y, en general, como a usted le gustaría que fueran. Un buen ejemplo es la interpolación cromática, que es lo que todos los conversores RAW deben hacer para calcular los colores que faltan en cada píxel (los sensores son monocromos y revestidos con un filtro de mosaico RGB). Las diferencias entre las posibles interpretaciones de este proceso son infinitas y, si usted valora el aspecto de sus fotografías, no puede ignorar este hecho.

Los patrones con espacios próximos a un píxel son un reto para los algoritmos de interpolación cromática en los conversores RAW, y son propensos a los artefactos (defecto de color que puede afectar a una imagen JPEG). De estos cinco conversores RAW sólo Photoshop ACR 4 y DxO Optics 5 interpretan con éxito la forma de las columnas del Louvre de París. Nikon NX, Bibble y Capture One 4 muestran problemas de interpretación, y tanto Nikon como Bibble introducen también artefactos de color. Quizás se esperaba que el fabricante de cámaras Nikon pudiera solucionar estos problemas con su programa, pero es evidente que no es el caso en este ejemplo.

1 Adobe Camera RAW

2 Bibble

3 Capture One

4 DxO Optics Pro

5 Nikon NX

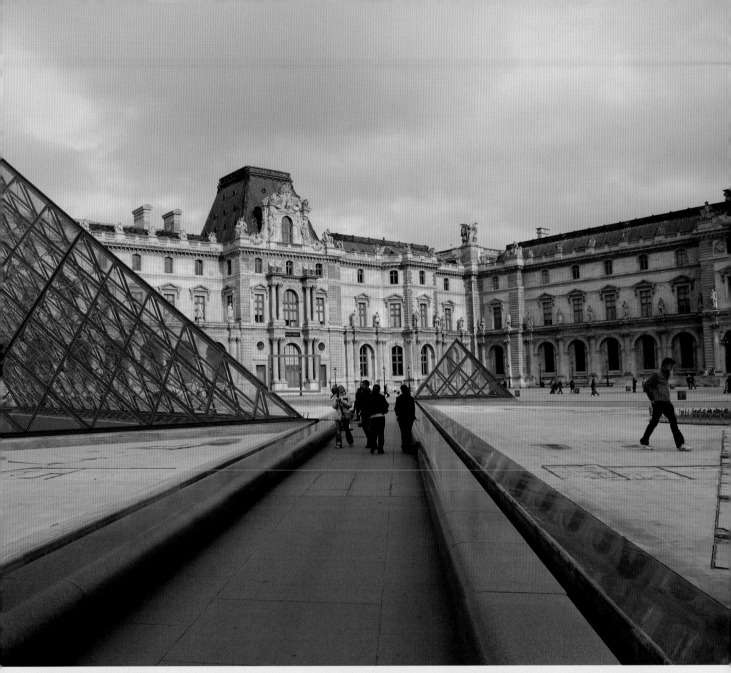

1

2

3

4

5

99

Recuperar luces y sombras

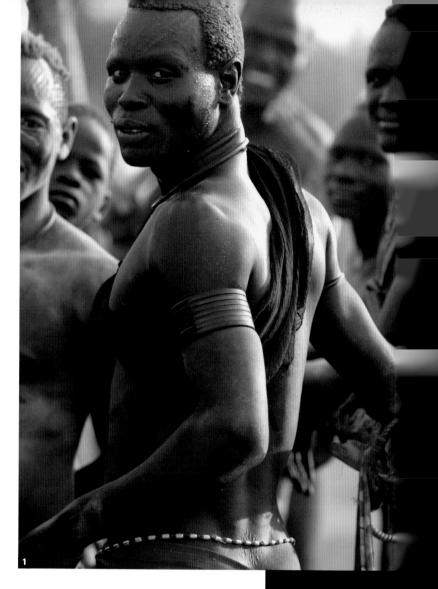

1

Ésta es probablemente la herramienta más utilizada con las imágenes tomadas en condiciones que ponen a prueba la gama dinámica de la cámara en escenas de alto contraste. El hecho es que se puede llevar a cabo digitalmente y mientras que, en sentido puro, la gama dinámica del sensor de su cámara se queda como está, el beneficio práctico es que puede tomar fotografías con más latitud de la que cabría esperar.

Los dos extremos de la escala (altas luces y sombras) requieren tratamientos distintos a causa de la manera en que el sensor los registra. Las altas luces se queman (se recortan) cuando la fotocelda alcanza su capacidad máxima, que tiende a llenarse de manera lineal, sin perdonar la disminución a la que estaban acostumbrados los fotógrafos con la fotografía analógica. Dicho de manera cruda, esto significa que las altas luces se queman fácil y rápidamente.

Existen dos enfoques distintos a la hora de recuperar información. El primero consiste en fotografiar en RAW para utilizar la profundidad de bit adicional y emplear el control de exposición del conversor RAW. Mantenga el aviso de recorte de luces activado en el conversor RAW y verá como éstas se reducen cuando descienda el control. El segundo enfoque consiste en utilizar los algoritmos de recuperación de altas luces de su programa informático, que varían de unos a otros, pero funcionan con cualquier valor disponible en cualquiera de los tres canales de color (rojo, verde y azul) para reconstruir detalles. Por ejemplo, aunque los canales rojo y verde estén recortados, puede existir cierta información utilizable en el azul.

El extremo de sombras de la escala no se recorta tan fácilmente, ya que las curvas son más degradadas. De todos modos, el ruido aumenta, así que el detalle en las sombras, más que cualquier otra zona de la imagen, está repleto de ruido que se exagera todavía más cuando se aclara en el procesado. Como en el caso de las altas luces, dispare en formato RAW y podrá recuperar las sombras, en cierta medida, con el control Exposición en el conversor RAW, pero seguramente también tendrá que tratar el ruido. Además, los programas de edición de imágenes incluyen varios algoritmos para aclarar las sombras y, con el mapeo tonal local, para aumentar el contraste sólo en esas zonas.

1-3 Tal como se tomó la imagen, las altas luces de la piel de este hombre sudanés, así como el cielo, están recortadas. Este hecho no estropea la imagen, pero es evidente que se puede mejorar.

4-5 Simplemente llevando la Recuperación hasta casi el máximo, se solucionan la mayoría de zonas quemadas. Vea, sin embargo, que aunque se ha recuperado cierto detalle, las zonas más luminosas no se pueden recuperar, aunque sus valores se han reducido de 255 a 253-254.

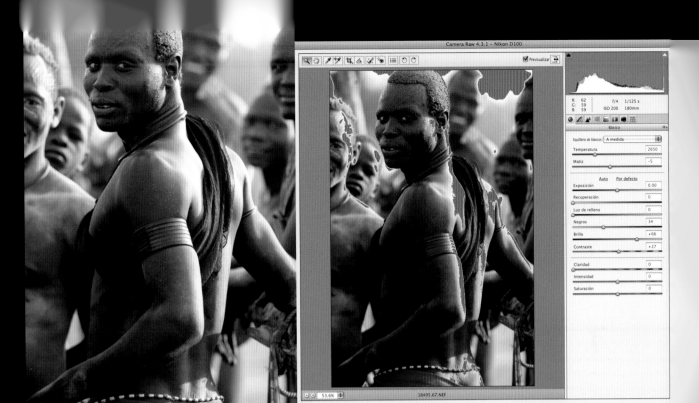

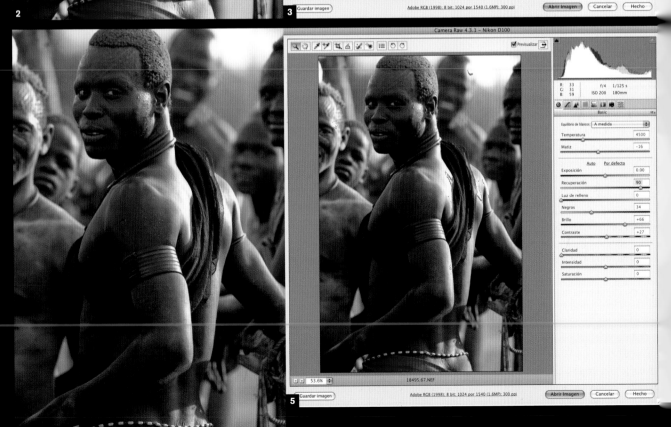

100

Descripción y palabras clave

La mayor parte de fotografías tienen un sujeto o un tema, y cada imagen se merece una descripción. Las imágenes digitales facilitan mucho esta tarea, ya que puede añadir fácilmente información al archivo de imagen. Casi todos los programas que aceptan imágenes permiten escribir y leer estos metadatos, desde Photoshop hasta las bases de datos. La cuestión no es *cómo* hacerlo, sino qué añadir y cuándo.

El «qué» varía en función de la fotografía. Un retrato de estudio necesita el nombre del modelo, la fecha y no mucho más, pero la fotografía de un gol en un partido de fútbol requiere muchos más detalles. Teniendo en cuenta esto, puede seguir la clásica lista periodística de preguntas:

* Quién.
* Qué.
* Cuándo.
* Dónde.
* Por qué.

Otro consejo útil es escribir títulos de dos frases; la primera debería contener la descripción clave y la segunda puede ampliar la primera y añadir antecedentes. Los usuarios pueden ignorar la segunda frase hasta que la necesiten.

De manera práctica y económica, si quiere vender imágenes como *stocks* a un banco de imágenes on line, considere que son inútiles (e inaceptables) sin un título y palabras clave, ya que los buscadores dependen de esta información. Encontrar las palabras clave eficaces para este propósito es una destreza especial, que requiere un buen conocimiento sobre cómo los clientes potenciales van a realizar las búsquedas.

Tenga en cuenta los siguientes consejos sobre las palabras clave:

* Demasiadas palabras clave son tan inútiles como muy pocas. No busque más de 10.
* Póngase en el lugar de alguien que busca: ¿qué palabras es más probable que utilice?
* Incluya distintas grafías y usos de una palabra.
* Incluya faltas de ortografía comunes.
* Incluya el plural, si simplemente no consiste en añadir una «s».
* Piense en incluir sinónimos (utilice la herramienta de diccionario en un procesador de textos).

Dos de los numerosos programas que aceptan descripciones y palabras clave añadidas a una imagen: la ventana de información IPTC de un explorador de imágenes (Photo Mechanic) y el panel de información de una base de datos (Expression Media).

101

Manejar datos EXIF

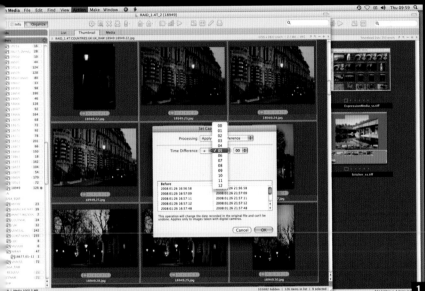

1 A menudo se pueden realizar cambios de fecha en programas como esta base de datos, Expression Media.

2-3 EXIFRenamer, shareware con una interfaz sencilla.

4-5 Los cambios rápidos de una serie de datos EXIF con línea de comando son posibles con el software EXIFutils. No es un programa fácil de utilizar pero es muy potente.

Cada archivo de imagen fotográfica digital contiene detalles sobre los ajustes de la cámara, como la hora, la fecha, el ISO y la abertura, entre otros. Toda esta información queda registrada en el formato EXIF (del inglés Exchangeable Image File, «Archivo de Imagen Intercambiable»), que es un estándar de la industria. Este tipo de archivos no son fácilmente editables, ya que se han diseñado para constituir un registro permanente, pero existen momentos y motivos para querer cambiar u ocultar algunos de estos detalles. Por ejemplo, lo más común es tener la hora incorrecta por habernos olvidado de cambiar la zona horaria en el menú de la cámara. Otro motivo es añadir detalles que no quedaron registrados.

Algunos programas de edición de imagen y bases de datos (como Expression Media) incluyen una función para cambiar la fecha y la hora, que son las necesidades más frecuentes. Más allá de esto, las utilidades se especializan y el software más potente sigue funcionando, hasta la fecha, con línea de comando, con los que muchos usuarios no se sienten cómodos. Pero si usted los maneja con facilidad, tenga en cuenta que es la manera más rápida de trabajar en este campo. EXIFutils es uno de los programas más destacados. Uno de los programas con interface más conocidos es Opanda PowerEXIF Editor. Constantemente aparecen programas nuevos, así que trate de estar al día.

Glosario

abertura Abertura situada detrás del objetivo de la cámara por la que la luz pasa para llegar al sensor de imagen (CCD/CMOS).

abertura relativa Calibrado del tamaño de apertura de un objetivo fotográfico.

archivos RAW Formato de imagen digital, conocido también como «negativo digital», que conserva un mayor nivel de profundidad de color que las tradicionales imágenes de 8 bits por canal. La imagen puede ajustarse a posteriori con un software (potencialmente a tres aberturas relativas) sin pérdida alguna de calidad. El archivo también contiene información de la cámara, como las lecturas y los ajustes de abertura, entre otros. De hecho, cada modelo de cámara crea su propio tipo de archivos RAW, aunque los principales modelos son compatibles con programas como Adobe Photoshop.

artefacto Error de la imagen digital.

bit (dígito binario) En el código binario, mínima unidad de información (un 0 o un 1).

bombilla halógena Habituales en los focos modernos. Bombilla que cuenta con un filamento de tungsteno rodeado de gas halógeno, lo que permite que irradie más calor, durante más tiempo y con más claridad.

bracketing (u horquillado) Método usado para garantizar una fotografía con una exposición correcta, que consiste en tomar tres fotografías: una con la supuesta exposición correcta; otra subexpuesta, y la última ligeramente sobreexpuesta.

brillo Nivel de intensidad lumínica. Una de las tres dimensiones de color en el modelo HSB. *Véase* también **tono** y **saturación**.

bruma Dispersión de la luz producida por pequeñas partículas en suspensión en la atmósfera, por lo general a consecuencia de la presencia de polvo, humedad o contaminación en el aire. La bruma hace que la luz de una escena se torne tenue con la distancia y suaviza los bordes marcados producidos por la luz solar.

byte 8 bits. Unidad básica de la informática. 1.024 bytes equivalen a un kilobyte (KB); 1.024 kilobytes equivalen a un megabyte (MB); y 1.024 megabytes equivalen a un gigabyte (GB).

cable de sincronización Cable electrónico usado para conectar una cámara y un flash.

caja de luz Accesorio de iluminación de estudio que consiste en una caja flexible que se adjunta por un extremo a una fuente de luz y que dispone de una pantalla de difusión ajustable en el otro extremo, que se encarga de suavizar la luz y cualquier sombra que pueda desprender el sujeto.

calado En el lenguaje de la edición de imágenes, término referido al difuminado de los bordes de una imagen o parte de ella.

calibrado Proceso de ajuste de un dispositivo, como, por ejemplo, un monitor, para que funcione coherentemente con otros dispositivos, como, por ejemplo, un escáner o una impresora.

canal Parte de una imagen tal como se almacena en el ordenador, algo similar a una capa. Por lo general, una imagen en color tendrá un canal asignado para cada color primario (por ejemplo, RGB) y, en ocasiones, uno o más canales para una posible máscara u otros efectos.

capa En edición de imágenes, término referido a un nivel de un archivo de imagen, independiente del resto, que permite editar diferentes elementos de la imagen por separado.

clonación En un programa de edición de imágenes, proceso que consiste en duplicar los píxeles de una parte de la imagen a otra.

CMOS (del inglés, Complementary Metal Oxide Semiconductor, Semiconductor Complementario de Óxido Metálico) Tecnología de sensor alternativa a la CCD. Los circuitos integrados CMOS se encuentran en cámaras Canon y Kodak de muy alta resolución.

CMYK (del inglés, Cyan, Magenta, Yellow, Key; Cian, Magenta, Amarillo, Negro) Los cuatro colores usados en impresión, incluido el negro.

compresión Técnica usada para reducir la cantidad de espacio que ocupa un archivo y que consiste en la eliminación de información redundante. Hay dos tipos de compresión: sin pérdida y con pérdida. Mientras que la primera utiliza rutinas de procesamiento más intensivas que en los formatos de archivo estándar (*véase* **LZW**) para almacenar la información, la segunda básicamente descarta algunos datos de la imagen. El sistema de compresión con pérdida más conocido es JPEG, que permite al usuario decidir la cantidad de información que se va a perder durante el proceso de guardado.

contraluz Resultado de tomar una fotografía con una fuente de luz, ya sea natural o artificial, situada detrás del sujeto, lo que crea un efecto silueta o de iluminación de bordes.

contraste Gama de tonos en una imagen, desde las altas luces a las sombras más oscuras.

cuadro de diálogo Ventana de un programa que aparece en pantalla y que permite introducir ajustes para completar un procedimiento.

degradado Difuminado uniforme de un tono o un color para dar lugar a otro, o el paso de transparente a color. El filtro de un objetivo graduado, por ejemplo, puede ser oscuro en uno de sus lados y transparente en el otro, decolorándose progresivamente.

difuminado Dispersión de la luz por parte de un material, lo que da como resultado una luz más suave y de cualquier sombra que pudiera dominar la imagen. La difusión tiene lugar en la naturaleza gracias a la bruma y a las nubes y también se puede simular usando placas de difusión y cajas de luz.

distancia focal Distancia entre el centro óptico de un objetivo y su punto de enfoque cuando el objetivo enfoca al infinito.

DMax (Densidad Máxima) Densidad máxima (esto es, el tono más oscuro) que puede registrar un dispositivo.

DMin (Densidad Mínima) Densidad mínima (esto es, el tono más claro) que puede registrar un dispositivo.

efecto halo En el ámbito de la edición de imágenes, término referido al efecto no deseado producido en los bordes de una selección, en los que los píxeles mezclan algunos colores del interior de la selección con otros del fondo.

enfoque Estado óptico en el que los rayos de luz convergen sobre la película o CCD para producir la imagen más nítida posible.

equilibrio del blanco Función de las cámaras digitales usada para equilibrar los ajustes de exposición y color para los diferentes tipos de iluminaciones artificiales.

escala de grises Imagen compuesta por una serie secuencial de 256 tonos de gris, que constituyen la gama completa entre el blanco y el negro.

filtro (1) Fina lámina de un material transparente situada sobre el objetivo de la cámara o sobre la fuente de luz para modificar la calidad o el color de la luz que la atraviesa. (2) Aplicación de un programa de edición de imágenes que modifica o transforma determinados píxeles preseleccionados para conferir a la imagen determinado efecto visual.

flash anular Dispositivo de iluminación con un agujero en el centro en el que se puede introducir el objetivo y con el que se consiguen imágenes sin sombras.

flash de relleno Técnica que se sirve del flash de la misma cámara o de un flash externo en combinación con la luz natural o ambiental para resaltar los detalles de una escena y reducir las sombras.

flash monolítico Flash con mandos y fuente de energía incorporados. Este tipo de flashes se puede sincronizar con la cámara para crear ajustes de iluminación más elaborados.

flashímetro Fotómetro diseñado especialmente para verificar la exposición en las fotografías con flash. La verificación se lleva a cabo guardando los valores de exposición desde el momento de realizar la prueba de flash, en lugar de sólo medir la exposición «en directo» en el momento de tomar la fotografía.

Foco Fresnel Unidad completa de iluminación que contiene una lente Fresnel (como puede ser un tipo de foco puntual).

formato de archivo Método para escribir y almacenar información (como, por ejemplo, una imagen) en formato digital. Los formatos de archivo más usados por los fotógrafos son: TIFF, BMP y JPEG.

fotómetro de luz incidente Fotómetro que poco tiene que ver con los sistemas de medición de luz que llevan incorporados muchas cámaras. Éstos se manejan manualmente para medir la luz que incide en un lugar determinado, a diferencia de los fotómetros de las cámaras, que miden la luz que refleja un sujeto.

fotómetro puntual Fotómetro especializado o función del fotómetro de la cámara que mide la exposición para un área precisa de una escena.

gama de color Rango de color que puede producir un dispositivo de salida como una impresora, un monitor o material fotográfico.

gama focal Gama dentro del cual la cámara o el objetivo son capaces de enfocar a un sujeto (por ejemplo, de 0,5 m hasta el infinito).

gamma Unidad de medida del contraste de una imagen, expresada en la pendiente de la curva característica de una imagen.

HDRI (del inglés, High Dynamic Range Imaging, Obtención de Imágenes de gama dinámica amplia) Método que consiste en combinar imágenes digitales tomadas con diferentes

exposiciones para extraer detalles de zonas que tradicionalmente quedarían demasiado sub o sobreexpuestas. Este efecto por lo general se consigue gracias a un plug-in del Photoshop; las imágenes HDR pueden contener significativamente más información de la que se puede representar en pantalla o incluso más de la que puede percibir el ojo humano.

histograma Mapa de la distribución de los tonos en una imagen, representado en forma de gráfico. El eje horizontal oscila de los tonos más oscuros a los más claros, mientras que el vertical muestra el número de píxeles en una gama concreta.

HSB (del inglés, Hue, Saturation, Brightness; Tono, Saturación, Brillo). Las tres dimensiones del color y el modelo de color estándar usado para ajustar el color en muchas aplicaciones informáticas de edición de imágenes.

iluminación de bordes Luz proveniente de un lado y de detrás del sujeto y que incide en el contorno (por tanto, los bordes) del mismo.

iluminación frontal Luz que incide sobre el sujeto desde detrás de la cámara, lo que da lugar a imágenes claras y con un alto contraste, pero con menos relieve y sombras planas.

ISO Sistema internacional para la medición de la sensibilidad de la película. Cuanto mayor es la sensibilidad, mayor es el valor ISO. Una película con una ISO 400 es dos veces más sensible que una con una de 200 y se obtendrá una exposición correcta con menos luz y/o una exposición más breve. Sin embargo, las películas más sensibles también tienden a producir un mayor grano en la imagen.

JPEG (del inglés, Joint Photographic Experts Group) Sistema de compresión de imágenes desarrollado por la International Standards Organization (ISO). Las ratios de compresión suelen situarse entre 10:1 y 20:1, aunque suponen una pérdida de calidad (no necesariamente perceptible a la vista).

julio Medida de energía.

kelvin Medida de temperatura basada en el cero absoluto (sólo tiene que restar 273,15 a cualquier temperatura expresada en celsius para obtener su equivalente en kelvin). En fotografía, las mediciones en kelvin se refieren a la temperatura del color. A diferencia de otras medidas de temperatura no se usa el símbolo del grado (°).

lazo En edición de imágenes, herramienta usada para seleccionar el contorno de un área determinada de una imagen.

LCD (del inglés, Liquid Crystal Display, Pantalla de Cristal Líquido) Pantalla plana muy habitual en cámaras digitales y algunos monitores. Se trata de una solución de cristal líquido situada entre dos láminas polarizadas transparentes que está sujeta a una corriente eléctrica, lo que altera la alineación de los cristales de manera que o bien bloquean o dejan pasar la luz.

lumen Unidad para medir la luz emitida por una fuente de luz; se mide en candelas.

luminosidad Brillo de un color, independiente del tono o de la saturación.

luz cenital Iluminación desde la parte superior, muy útil en fotografía de productos, ya que elimina los reflejos.

luz de modelado Pequeña lámpara integrada en los flashes de estudio que permanece siempre encendida. Se puede usar para posicionar el flash, estimando la luz que va a desprender.

luz de relleno Luz adicional usada para complementar la fuente de luz principal. El relleno puede conseguirse a través de una unidad de luz independiente o de un reflector.

luz incandescente Luz generada por ignición, es decir, por las bombillas de filamento tradicionales. También se conoce como «hot lights» (luces calientes), ya que cuando las bombillas permanecen encendidas se calientan mucho.

LZW (Lempel-Ziv-Welch) Opción que por lo general se ofrece al guardar archivos TIFF; reduce el tamaño de los archivos, especialmente en imágenes con grandes superficies de colores similares. Esta opción no elimina ningún tipo de información de la imagen, pero hace que algunos programas de edición de imágenes no puedan abrir este tipo de archivos.

macro Modo que ofrecen algunos objetivos y cámaras que permite enfocar primeros planos a distancias muy cortas.

máscara En el ámbito de la edición de imágenes, término que se refiere a una plantilla a escala de grises que oculta parte de la imagen. Se trata de una de las herramientas más importantes en la edición de imágenes; se usa para limitar los cambios a un área concreta de la imagen o para evitar la modificación de la misma.

medio tono Partes de una imagen que son más o menos medios en lo que a tono se refiere, a medio camino entre las luces y las sombras.

megapíxel Medida para clasificar el grado de resolución de una cámara; está directamente relacionada con el número de píxeles obtenidos por el sensor CMOS o CCD. Cuanto mayor sea el número de megapíxeles, mayor será la resolución de las fotografías tomadas con la cámara.

obturador Dispositivo situado en el interior de una cámara convencional y que controla el intervalo de tiempo durante el cual la película está expuesta a la luz. Muchas cámaras digitales no disponen de obturador, pero el término se sigue usando para describir el mecanismo electrónico que controla el intervalo de exposición del CCD.

open flash (flash abierto) Técnica que consiste en dejar el obturador abierto y disparar el flash una o más veces, preferiblemente desde diferentes posiciones de la escena.

pantalla Objeto usado para bloquear parcialmente una fuente de luz para modificar la cantidad de luz que recae sobre el sujeto.

paraguas En iluminación para fotografía, los paraguas de superficie reflectante se usan con un foco de luz para difuminar los rayos.

periférico Hardware adicional que se conecta y se controla desde el ordenador, como, por ejemplo, una unidad de disco o una impresora.

pixel (contracción de las palabras inglesas *PICture* y *Element*) Unidad mínima de una imagen digital. Son los puntos cuadrangulares que forman una imagen rasterizada. Cada píxel tiene un tono y un color específicos.

plug-in En el ámbito de la edición de imágenes, término referido al software diseñado por un tercero y que tiene la finalidad de complementar las funciones de un programa o su rendimiento.

power pack Unidad independiente de los sistemas flash (diferente al monolítico) que proporciona energía.

ppp Píxeles por pulgada; medida de resolución de una imagen rasterizada.

procesador Chip de silicio que contiene millones de microinterruptores diseñados para desempeñar funciones específicas en un ordenador o cámara digital.

profundidad de bit Número de bits de información acerca del color que contiene cada píxel de una imagen digital. Una imagen de calidad necesita 8 bits cada uno de los canales (rojo, verde y azul), lo que supone una profundidad de bit de 24.

profundidad de campo Distancia que hay delante y detrás del punto de enfoque en una fotografía y en la que la escena conserva una nitidez aceptable.

Quick Time VR Tecnología desarrollada por Apple que permite reunir una serie de imágenes en un mismo archivo, que el usuario podrá usar después para examinar, por ejemplo, un producto o una habitación.

RAID (del inglés Redundant Array of Independent Disks, Conjunto Redundante de Discos Independientes) Pila de discos duros que funcionan como uno solo, pero con una capacidad mucho mayor.

RAM (del inglés Random Access Memory, Memoria de Acceso Aleatorio) Memoria de trabajo de un ordenador, a la cual el procesador central (cpu) tiene acceso directo e inmediato.

recorte Proceso de eliminación de áreas no deseadas de una imagen, dejando atrás los elementos más significativos.

reflector Objeto o material usado para hacer rebotar la luz ambiental o del estudio hacia el sujeto, generalmente suavizándola y dispersándola para conseguir un resultado final más atractivo.

resampling (remuestreo) Acción de cambiar la resolución de una imagen, ya sea eliminando píxeles (disminuyendo la resolución) o añadiéndolos por interpolación (aumentando la resolución).

resolución Nivel de detalle de una fotografía digital, medido en píxeles (por ejemplo, 1.024 x 768 píxeles) o en puntos por pulgada (en una imagen de tono medio, por ejemplo, 1.200 ppp).

RGB (del inglés, Red, Green, Blue; Rojo, Verde, Azul) Colores primarios del modelo aditivo usados en monitores y en programas de edición de imágenes.

ruido Patrón aleatorio de pequeños puntos, por lo general no deseado, que aparece en algunas imágenes digitales; se forman como consecuencia de señales eléctricas sin relación con la imagen.

saturación Pureza de un color, que va desde el matiz más ligero hasta el tono más intenso y saturado.

selección En el ámbito de la edición de imágenes, término referido a la parte de una imagen en pantalla que se escoge y se marca con un borde para prepararla para su manipulación o desplazamiento.

sincronización lenta Técnica que consiste en disparar el flash a baja velocidad de obturación (como en la sincronización de cortina trasera).

SLR (del inglés, Single Lens Reflex) Cámara que transmite la misma imagen, a través de un espejo, tanto a la película como al visor, lo que garantiza que se va a fotografiar exactamente lo que se está viendo en términos de enfoque y encuadre.

teleobjetivo Objetivo fotográfico con distancia focal larga que permite ampliar objetos distantes. Entre sus inconvenientes destacan su limitada profundidad de campo y su ángulo de visión reducido.

temperatura de color Forma de describir las diferencias de luz entre los colores; se mide en grados kelvin y emplea una escala que va del rojo (1.900 K) hasta el azul (10.000 K), pasando por el naranja, el amarillo y el blanco.

tienda de luz Estructura con forma de tienda de campaña usada para difuminar la luz por un área amplia para tomar fotografías en primer plano. Disponible en diferentes tamaños y materiales.

TIFF (del inglés, Tagged Image File Format, Formato de Archivo de Imagen Etiquetada) Formato de archivo para imágenes rasterizadas. Es compatible con archivos CMYK, RGB y escala de grises con canales alfa y color indexado de laboratorio; puede usar el sistema de compresión sin pérdida LZW. Actualmente es el formato más usado para obtener imágenes digitales con una buena resolución.

tono Color puro definido por su posición en el espectro de colores; corresponde a lo que en el lenguaje general se denomina «color».

TTL (del inglés, Through The Lens, A Través del Objetivo) Describe los sistemas de medición que usa la luz que pasa a través del objetivo para evaluar detalles de la exposición.

tungsteno Elemento metálico que se usa como el filamento de las bombillas, de ahí la iluminación de tungsteno.

velocidad de obturación Tiempo durante el cual el obturador (o dispositivo electrónico) deja el CCD o la película expuesta a la luz durante una exposición.

zoom Objetivo con distancia focal variable que, en definitiva, constituye muchos objetivos en uno. Entre sus inconvenientes destaca una abertura máxima relativamente reducida y una mayor distorsión que la de un objetivo con una distancia focal fija.

zoom digital Muchas cámaras económicas vienen equipadas con un zoom digital, que funciona cortando la parte central de la imagen y aumentándola por medio de algoritmos de procesamiento de imagen (obviamente se puede obtener el mismo efecto a posteriori con un editor de imágenes). A diferencia de un objetivo zoom, o «zoom óptico», la resolución real disminuye a medida que el nivel de zoom aumenta; un zoom digital 2x usa una cuarta parte del sensor de imagen; uno 3x usa una novena parte, y así sucesivamente. El resultado de este procedimiento es una imagen de muy poca calidad. Incluso si empieza con un sensor de 8 megapíxeles, si ajusta el zoom a 3x, la imagen resultante tendrá una calidad de menos de un megapíxel.

Índice

Bibliografía y direcciones de interés

Imagen y fotografía digital

Pro Photographer's D-SLR Handbook
Michael Freeman, Lark Books

Guía completa de fotografía digital
Michael Freeman, Blume

The Complete Guide to Night & Low-Light Digital Photography
Michael Freeman, Lark Books

The Complete Guide to Light & Lighting
Michael Freeman, Lark Books

Digital Photography Expert Series:
Close Up
Light and Lighting
Nature and Landscape
Portrait
Todos de Michael Freeman, Lark Books

Creative Photoshop Lighting Techniques
Barry Huggins, Lark Books

Cómo hacer y revelar fotografías en blanco y negro
Michael Freeman, Blume

Mastering Color Digital Photography
Michael Freeman, Lark Books

Mastering Digital Flash Photography
Chris George, Lark Books

Sitios web

Las direcciones web son susceptibles de cambiar con regularidad; los sitios web aparecen y desaparecen con una frecuencia alarmante. Use un buscador para encontrar nuevos sitios web o para comprobar las direcciones.

Sitios dedicados a Photoshop (tutoriales, información, galerías). En inglés.

Absolute Cross Tutorials (incluye plug-ins)
www.absolutecross.com/tutorials/Photoshop.htm

Laurie McCanna's Photoshop Tips
www.mccannas.com/pshop/photosh0.htm

Planet Photoshop (portal dedicado íntegramente a Photoshop)
www.planetphotoshop.com

Ultimate Photoshop
www.ultimate-photoshop.com

Sitios de fotografía e imagen digital

Creativepro.com (revista electrónica) www.creativepro.com

Digital Photography www.digital-photography.org

123DI www.123di.com

ShortCourses (fotografía digital: teoría y práctica)
www.shortcourses.com

Software

Photoshop, Photoshop Elements, Photodeluxe
www.adobe.com

Paintshop Pro, Photo-Paint, CorelDRAW! www.corel.com

PhotoImpact, PhotoExpress www.ulead.com

Toast Titanium www.roxio.com

Direcciones útiles

Adobe (Photoshop, Illustrator) www.adobe.com

Alien Skin (Plug-ins de Photoshop) www.alienskin.com

Apple Computer www.apple.com

Digital camera review www.dpreview.com

Epson www.epson.com

Formac www.formac.com

Fujifilm www.fujifilm.com

Hasselblad www.hasselblad.se

Hewlett-Packard www.hp.com

Kodak www.kodak.com

LaCie www.lacie.com

Microsoft www.microsoft.com

Nikon www.nikon.com

Nixvue www.nixvue.com

Olympus www.olympus.es

Pantone www.pantone.com

Sitio de información fotográfica www.ephotozine.com

Ricoh www.ricoh.es

Samsung www.samsung.com

Sanyo www.sanyo.es

Sony www.sony.com

Sun Microsystems www.sun.com

Symantec www.symantec.com

Umax www.umax.com

Wacom (tabletas gráficas) www.wacom.com

[1]